费晓璐 ◎ 编著

中国林业出版社

图书在版编目（CIP）数据

费朝奇藏品之文房雅器 / 费晓璐编著. -- 北京：中国林业出版社，2022.6
ISBN 978-7-5219-1584-6

Ⅰ. ①费… Ⅱ. ①费… ①文化用品—收藏—中国—古代—图录 Ⅳ. ①G262.8-64

中国版本图书馆CIP数据核字（2022）第031756号

责任编辑：王思源

出	版：	中国林业出版社（100009 北京市西城区刘海胡同7号）
网	站：	http://www.forestry.gov.cn/lycb.html
印	刷：	北京利丰雅高长城印刷有限公司
发	行：	中国林业出版社
电	话：	（010）83143573
版	次：	2022年6月第1版
印	次：	2022年6月第1次印刷
开	本：	889mm×1194mm 1/16
印	张：	31.5
字	数：	200千字
定	价：	660.00元

未经许可，不得以任何方式复制或抄袭本书之部分或全部内容。

版权所有 侵权必究

《费朝奇藏品之文房雅器》编纂委员会

编著：费晓璐

编委：石　欣　王新迪　尹丰文　周建超　陈　青

摄影：孟得贺

无趣则呆，水无趣则涩，花无趣则木，画无趣则板，人无趣则僵。趣如山上之光，水中之味，花中之色，女中之态，唯会心者知之。是故，趣者观于眼、听于耳、闻于鼻、发于心，自然灵性所聚。大凡让人心生快意、心旷神怡的都莫不有趣。趣是人生的境界，生活的质量。文房器物于俗子而言，只是日用之器，但对心怀情趣之人来说，却是漱洗尘心，尚友先贤的真善之物。时时盘桓，成为文人案头的清客。一笔一墨，可见天地生息；一瓶一炉，可作生命清供。世相大美，都是源自心底那抹清亮之光。

我热爱文房那种气氛，热爱雅器那种精美。几十年来，我热爱收藏文房雅器，由传统的文房四宝湖笔、徽墨、宣纸、端砚，到琴棋书画、诗酒茶花，逐步生发出许许多多小器物件：笔筒、笔洗、笔架、笔舔、墨床、墨匣、墨盒、水盂、砚滴、砚匣、砚屏、臂搁、印泥盒、镇纸、裁刀、如意、香炉、熏炉等50多种文房雅器，多达万余件。我收藏的瓷、铜、玉等多种材料做成的砚滴2000多件，紫檀、金、铜、玉、翡翠做杆的毛笔1500余件，清朝各个皇帝御用贡宣3000多张，各种墨锭2000多块，砚台1000余方。

古人所塑造的空间，在于雅人有深致的无言之美，在于器物表现形式的丰富变化，在于器物美学的内涵与外延。这些文玩雅器，是中国人智慧的结晶，每件器物都是一种创造，呈现出一种经久不衰的古典之美。拿小小的砚滴来说，不仅材质、形态多种多样，而且那种科学、精致的构思之妙也让人叹为观止。在欣赏把玩之余，探讨古典之美，发思古之幽情，追寻谈古道今的乐趣，实乃人生快事。

费××
2022年3月

序

文房雅器 小器大雅
——我的文房雅器收藏

文房之名，起源于我国的南北朝时期（公元420—589年），兴盛于隋、唐、宋。开始指官府掌管文书的地方，后来专指文人书房而言。时至今日，它不仅限于文人的专属领地，而且是一处安静清雅的远离喧嚣和烦恼的所在，是窥见传统文人观念的天地，是一扇望向传统艺术生活堂奥的窗户，亦是人们避俗逃名、安顿自我的心灵之隅。

隋代是我国科举制度的起源时期，随着科举的兴盛，促进了隋朝文人阶层的出现。唐宋以来士族阶层对文房器物的鉴藏投入了极大热情。于是，与笔墨情趣不可分离的文房用器大量出现，大大超出了笔墨纸砚的范畴。

文房器具种类繁多，材质多样，情趣各异，雅韵共存。文房雅器，小巧奇特、工艺精致，既能实用，又能把玩，虽为小器，实有大雅。茶席间、书案上、角落处、方寸毫厘间，藏纳了一个浩大的天地。这些看似不经意的点缀，俱能展现主人风雅的格调，从容的心境。小小物件与人在这细微的世界里显得相亲相近，愈发生动。让我们即便藏诸市井之中，亦可得隐逸之趣。

中国古代的文房雅器常以精致闻名，以雅致见长。虽多为寻常小器，却有千般花样、万般精巧，汇聚了历代工匠的智慧。以木为器，素朴优雅，一器有一器的年轮印迹；以瓷为器，淡雅流光，一器有一器的高贵风采；以青铜为器，沧桑古雅，一器有一器的历史回音；以玉石为器，温润典雅，一器有一器的格调变化……

精于审美之人，往往有清逸之格，高雅之趣。人有人趣，物有物趣，自然景物有天趣。山

目录

古琴 /001

棋 /037

笔 /041

墨 /045

纸 /161

砚 /167

其他 /305

古琴

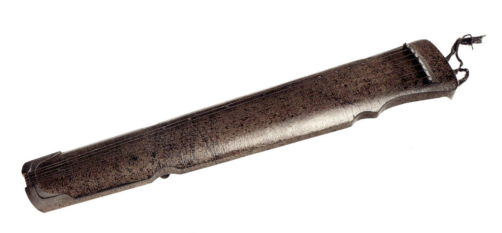

唐"雷公"灵机式古琴　长122

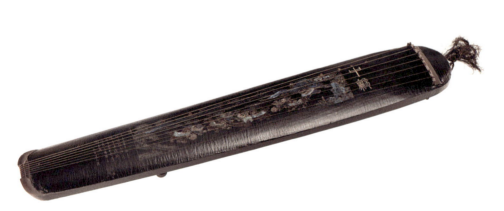

唐"乾川橐籥"混沌式古琴　长121

注：本书中除"纸"外，所涉及文房雅器尺寸，单位均为厘米（cm）。

唐 "云外钟声" 仲尼式古琴　长 123

唐 "凤鸣岐" 连珠式古琴　长 122

唐 "大圣遗音" 仲尼式古琴　长 121

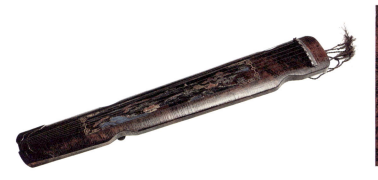

唐 "太古遗音" 伶官式古琴　长 123

古　琴

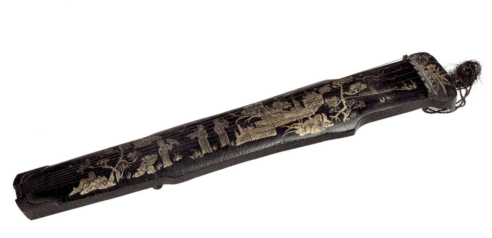

唐 "宝袭" 号钟式古琴　长122

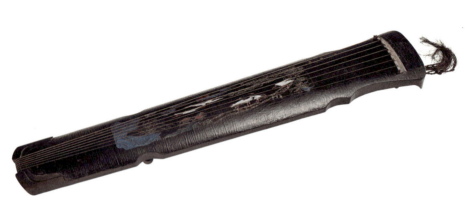

唐 "春雷" 灵机式古琴　长121

唐 "春雷" 神农式古琴　长123

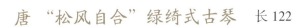

唐 "松风自合" 绿绮式古琴　长 122

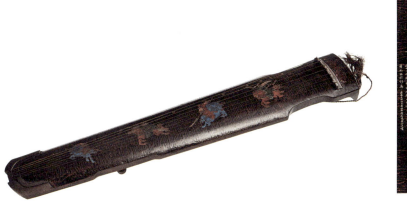

唐 "清角" 仲尼式古琴　长 121

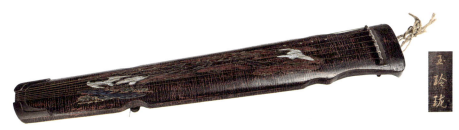

唐 "玉玲珑" 灵机式古琴　长 123

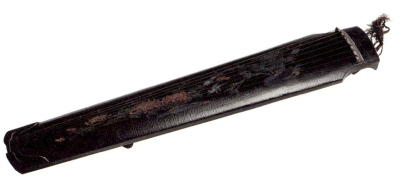

唐 "老龙吟" 绿绮式古琴　长 122

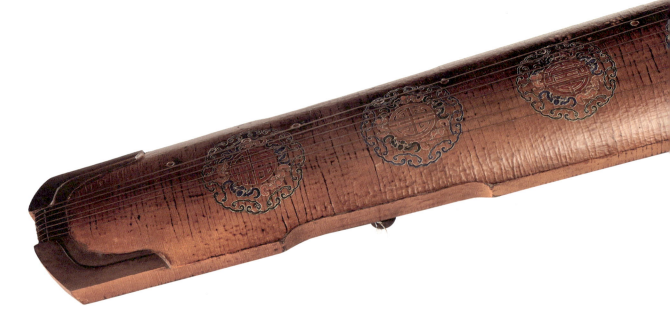

唐"九霄环佩"仲尼式古琴　长122

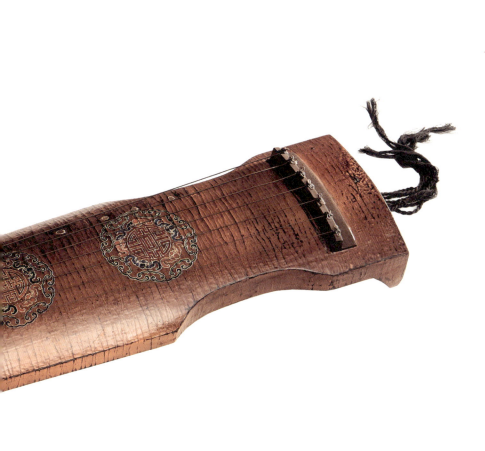

古 琴

007

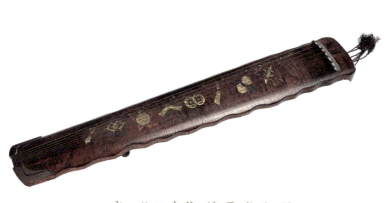

唐 "飞泉" 落霞式古琴　长 122

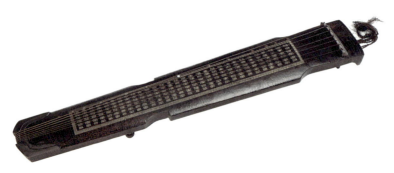

唐 "飞龙" 神农式古琴　长 121

唐 武侯蕉叶琴　长 123

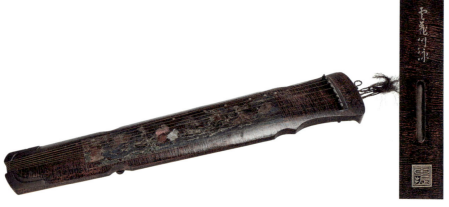

宋 "云飞川泳" 灵机式古琴　长 122

宋"凤鸣"伶官式古琴　长121

宋"松石间意"落霞式古琴　长123

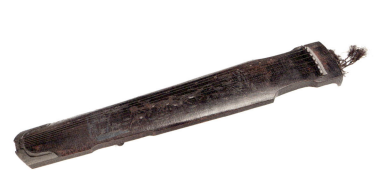

宋"海月清辉"仲尼式古琴　长122

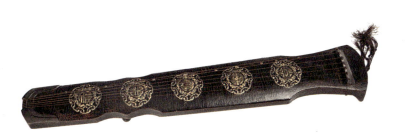

宋"混沌材"伏羲式古琴　长121

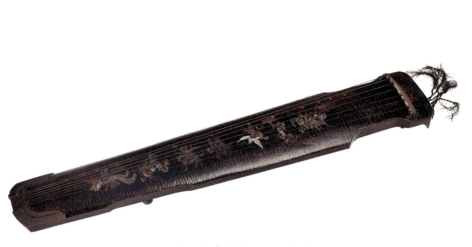

宋"清籁"仲尼式古琴　长 123

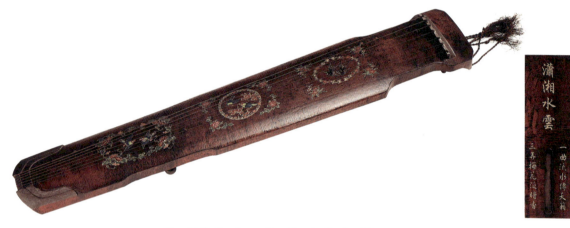

宋"潇湘水云"仲尼式古琴　长 122

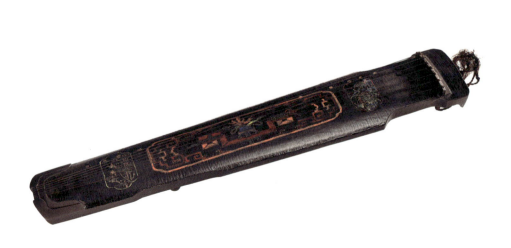

宋"玲珑玉"仲尼式古琴　长 121

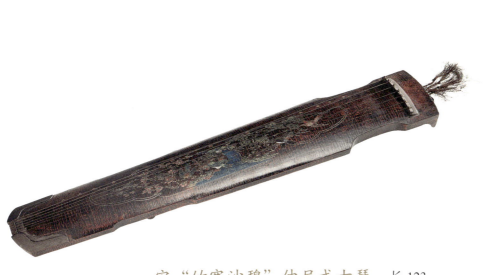

宋"竹寒沙碧"仲尼式古琴　长 123

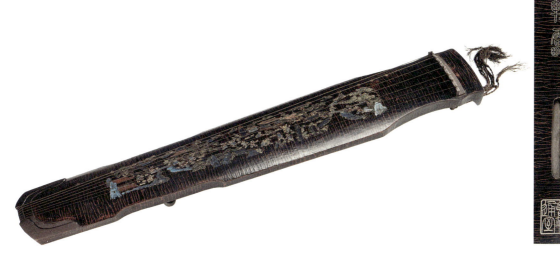

宋"轻雷"仲尼式古琴　长 122

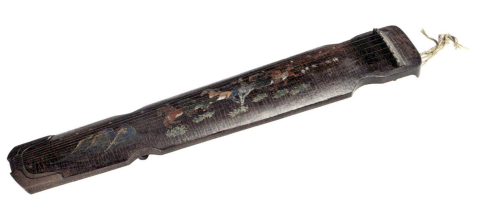

宋"醉玉"伶官式古琴　长 121

古琴

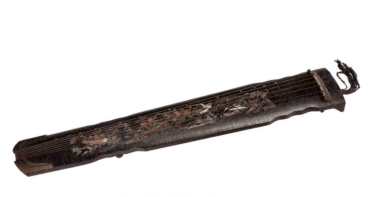

宋"金钟"连珠式古琴　长123

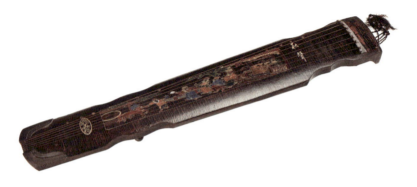

宋"铁客"凤势式古琴　长122

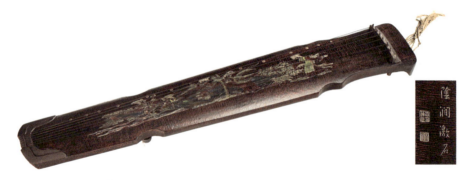

宋"阴涧激石"灵机式古琴　长121

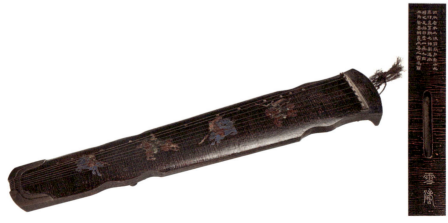

宋"雪涛"宣和式古琴　长122

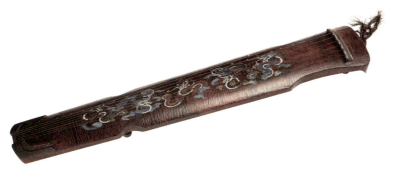

宋"鸣凤"神农式古琴　　长122

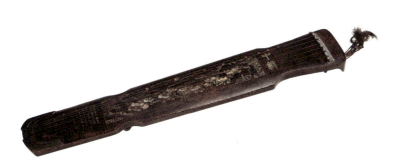

宋"鸣泉"神农式古琴　　长123

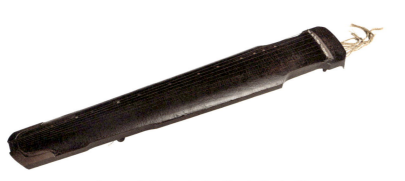

宋"鹤舞龙翔"仲尼式古琴　　长121

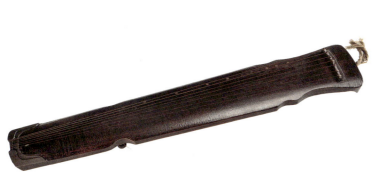

元"月明沧海"灵机式古琴　　长122

古　琴

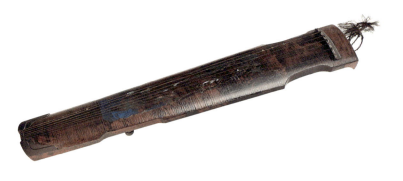

元 "真趣" 仲尼式古琴　长 121

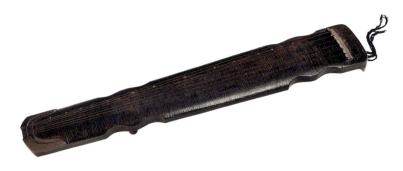

明 "万壑松风" 宣和式古琴　长 122

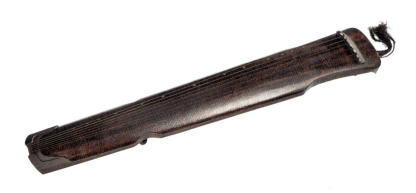

明 "中和" 神农式古琴　长 123

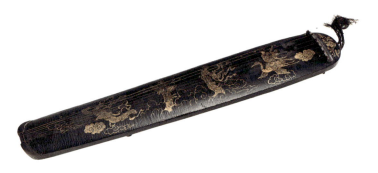

明 "云泉" 混沌式古琴　长 122

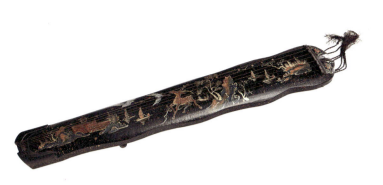

明"仙鹤"连珠式古琴　长122

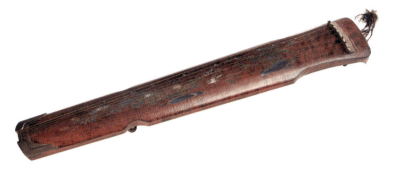

明"仲令"神农式古琴　长121

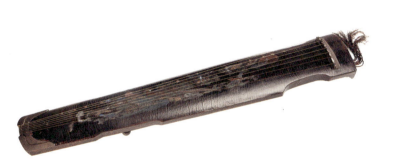

明"响泉"仲尼式古琴　长123

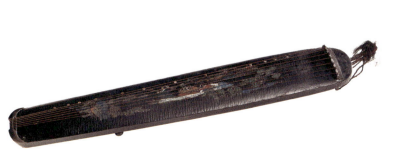

明"墨庄"混沌式古琴　长122

古　琴

费朝奇藏品之文房雅器

016

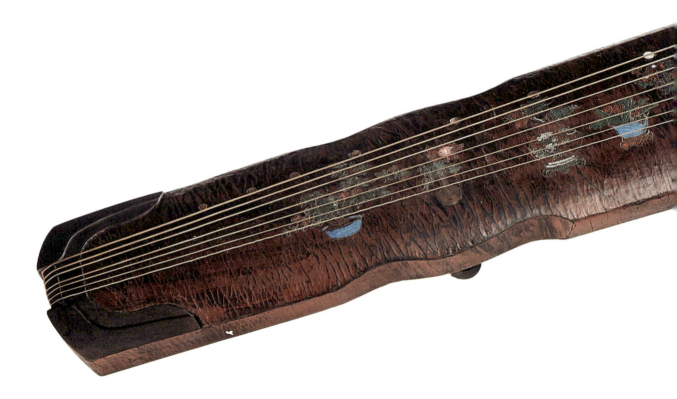

明"銐雷"宣和式古琴　长122

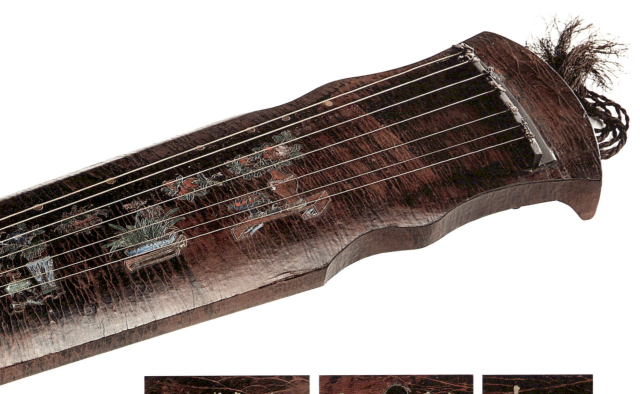

古 琴

017

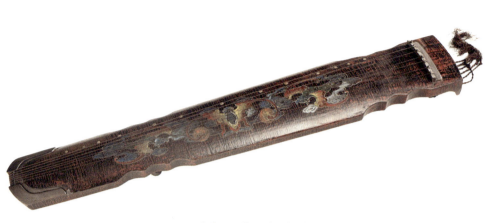

明 "宗器" 连珠式古琴　　长 121

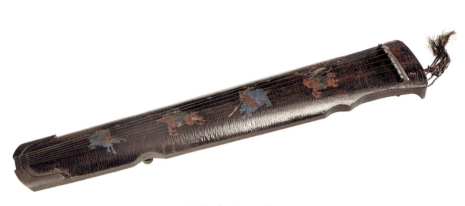

明 "寒泉漱石" 灵机式古琴　　长 122

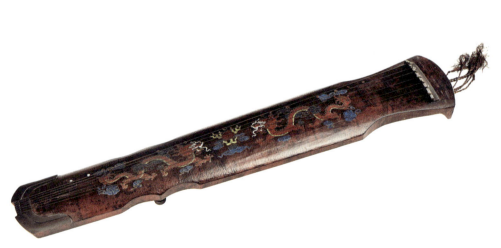

明 "峨眉松" 伏羲氏古琴　　长 123

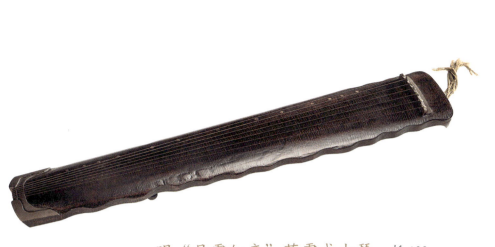

明"月露知音"落霞式古琴　长122

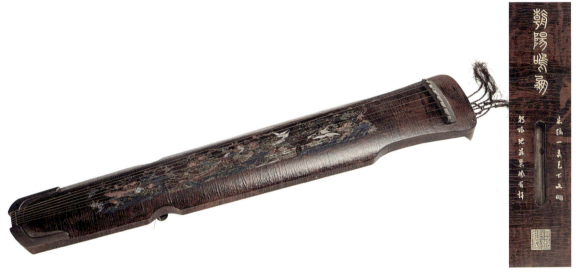

明"朝阳鸣凤"神农式古琴　长121

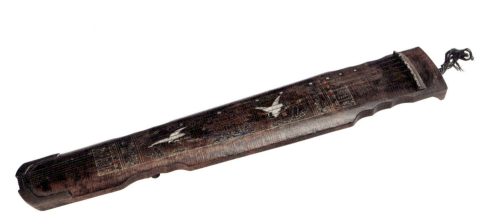

明"松石间意"连珠式古琴　长122

古琴

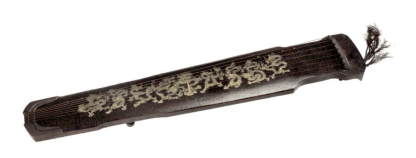

明"淇竹流风"仲尼式古琴　长122

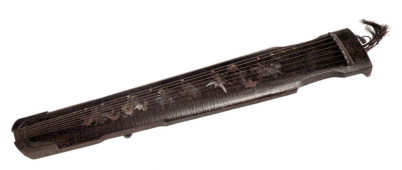

明"清商"仲尼式古琴　长123

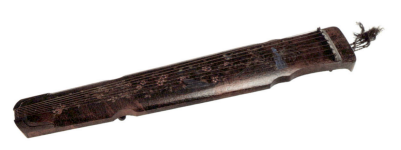

明"滨海苍龙"灵机式古琴　长121

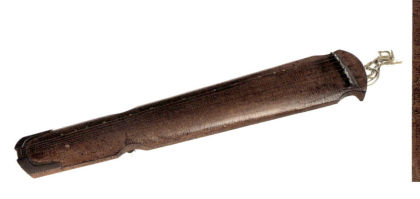

明"玉壶冰"师襄式古琴　长122

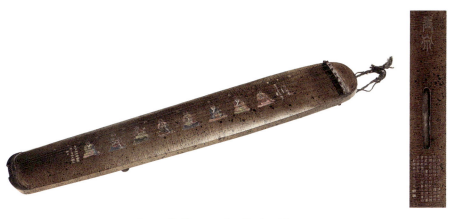

明"玉泉"混沌式古琴　长123

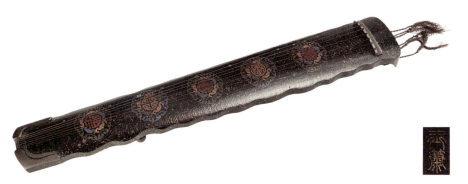

明"玉箫"落霞式古琴　长122

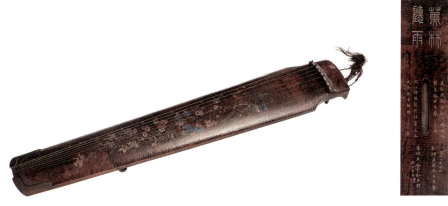

明"蕉林听雨"绿绮式古琴　长121

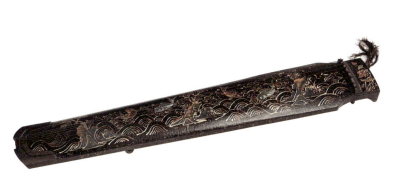

明"雪夜冰"绿绮式古琴　长123

古琴

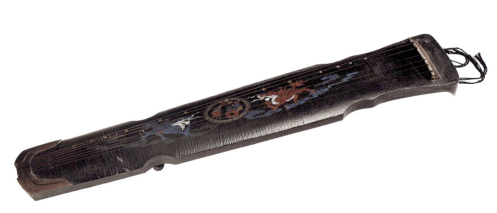

明"风雷"灵机式古琴　长121

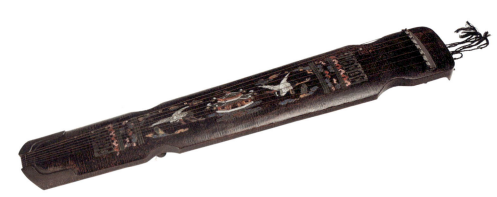

明"鹤鸣秋月"伶官式古琴　长122

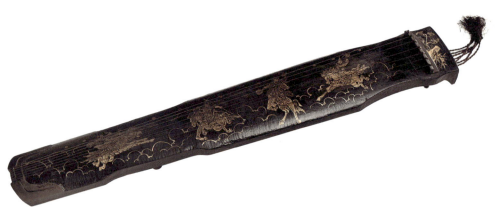

清"云涛鸣泉"仲尼式古琴　长123

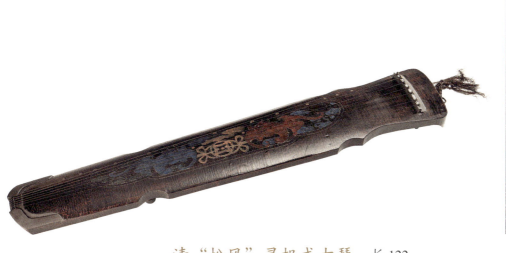

清"松风"灵机式古琴　长122

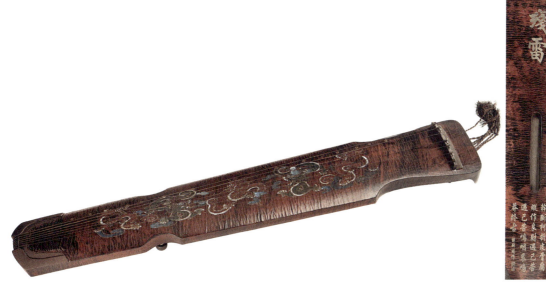

清"残雷"神农式古琴　长121

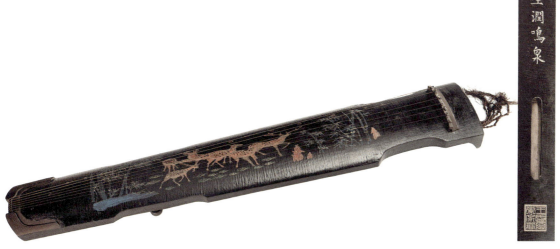

清"玉润鸣泉"仲尼式古琴　长123

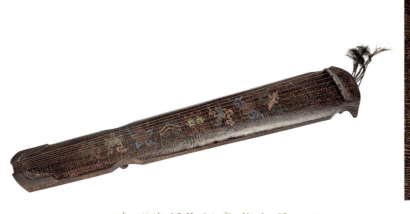

清"绕梁"师襄式古琴　长121

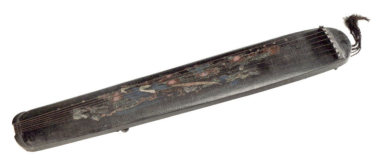

清"雍和"混沌式古琴　长122

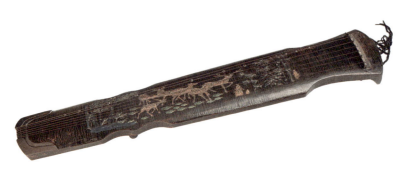

"南风"伏羲式古琴　长123

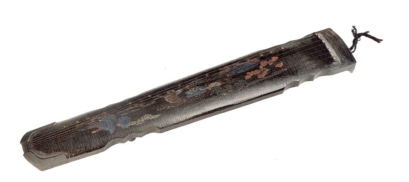

"天响"连珠式古琴　长122

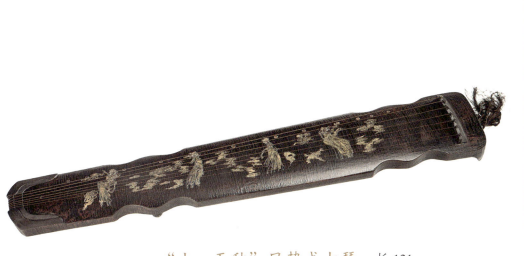

"小一天秋"凤势式古琴　长121

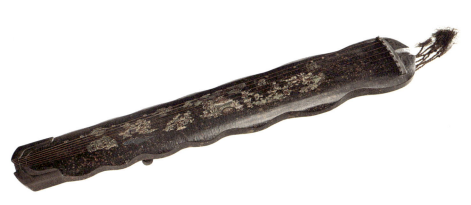

"小号钟"蕉叶式古琴　长122

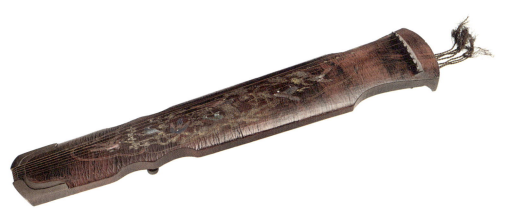

"彩凤鸣霞"伏羲式古琴　长122

古琴

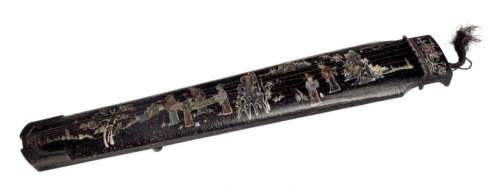

"悟静"绿绮式古琴　　长 121

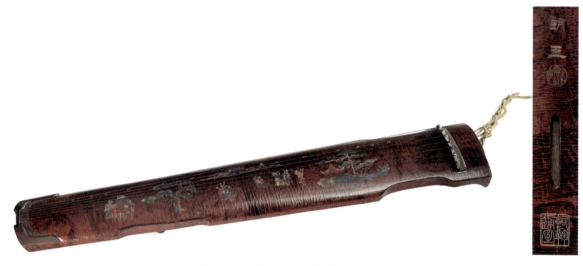

"朗玉"仲尼式古琴　　长 122

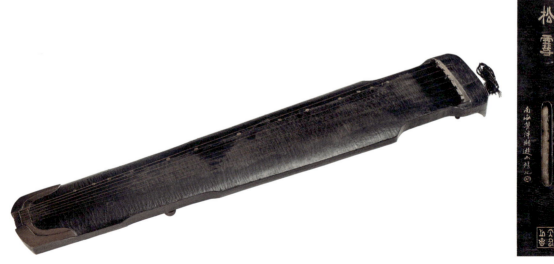

"松雪"仲尼式古琴　　长 123

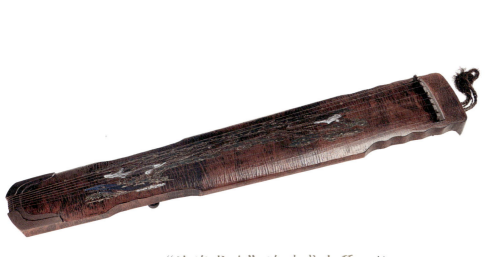

"沧海龙吟"连珠式古琴　长122

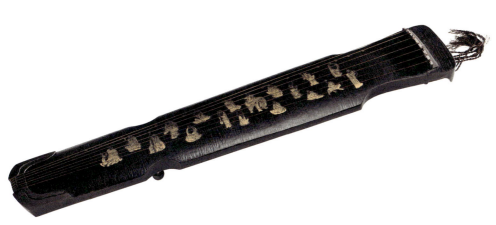

"清虚吟"神农式古琴　长121

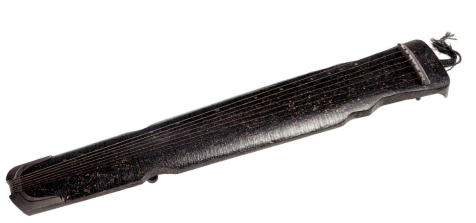

"猿啸青萝"灵机式古琴　长122

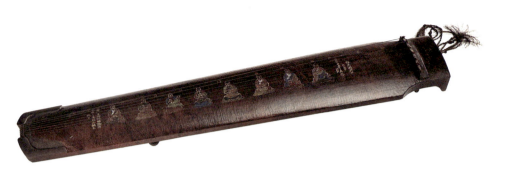

"畅游"绿绮式古琴　长 123

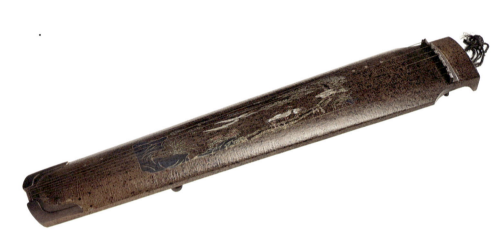

"竹雨"绿绮式古琴　长 123

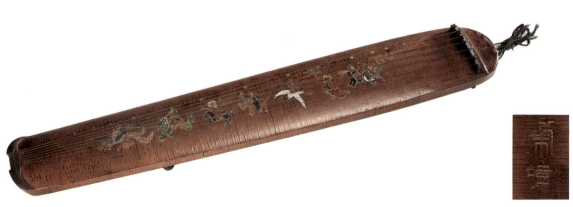

"虎啸"混沌式古琴　长 122

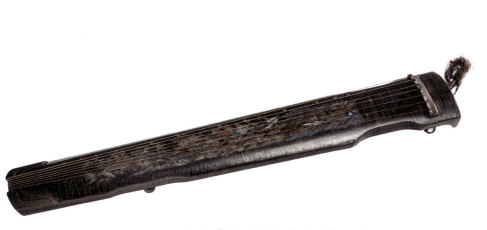

"金乌"仲尼式古琴　　长122

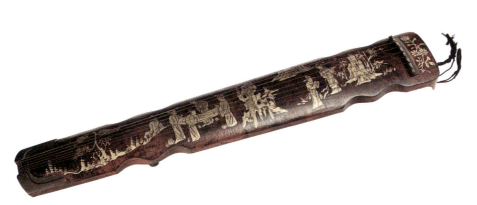

"雨露"宣和式古琴　　长121

古　琴

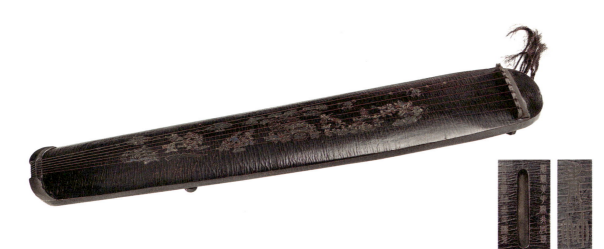

"青竹"混沌式古琴　　长122

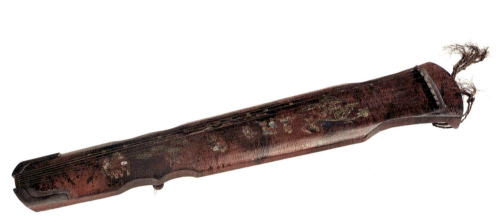

"高山流水"伏羲式古琴　长 121

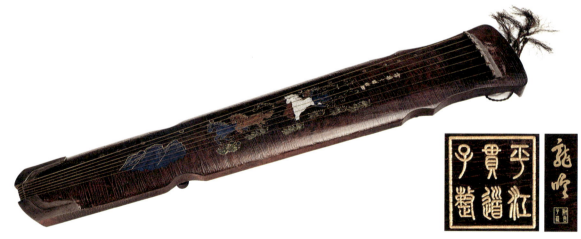

"龙吟"灵机式古琴　长 122

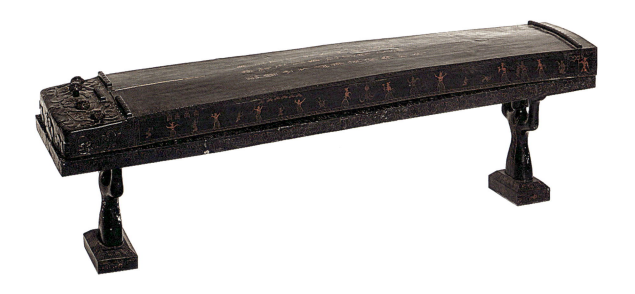

瑟　长 160　宽 32　高 48

古琴

费朝奇藏品 之 文房雅器

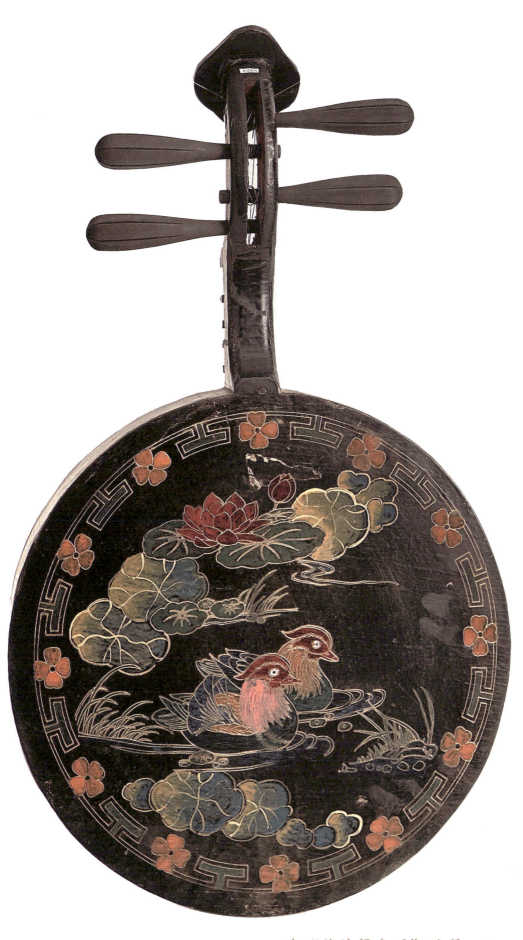

清"荷花鸳鸯图"月琴　高65

古琴

033

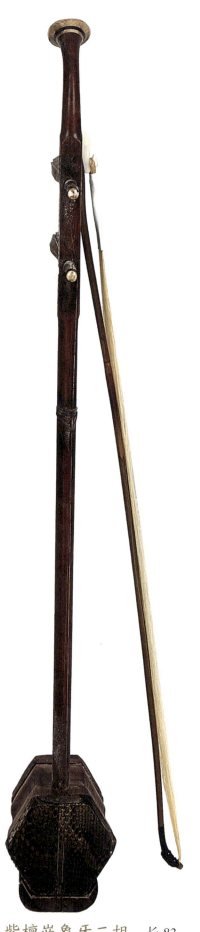 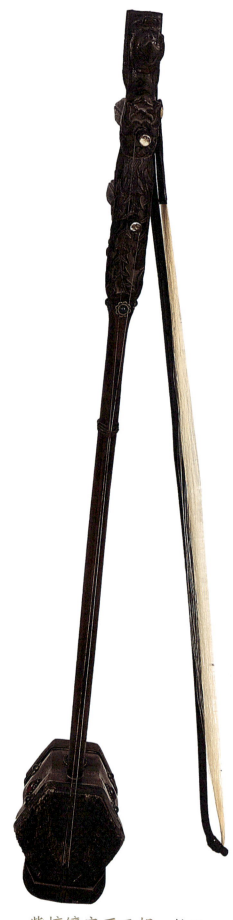

紫檀嵌象牙二胡　长 83　　　　紫檀镶宝石二胡　长 82

明 黄花梨裹腿罗锅枨琴桌
长 125 宽 43 高 83

明 黄花梨马蹄足琴桌
长 100 宽 40 高 80

明 黄花梨束腰罗锅枨琴桌
长 105 宽 38 高 81

明 黄花梨直枨琴桌　　长 97　宽 45　高 82　　　　明 紫檀琴桌　　长 130　宽 45　高 81

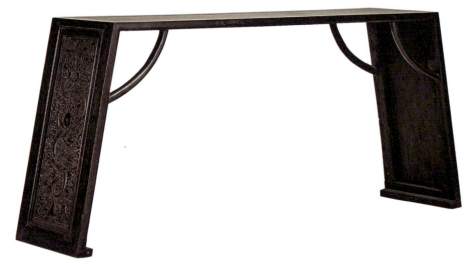

清 紫檀雕云龙纹霸王枨琴桌　　长 160　宽 44　高 80

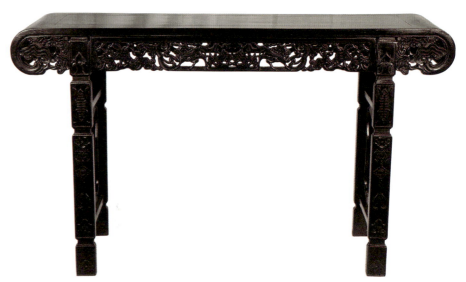

清 紫檀麒麟纹琴桌　　长 146　宽 47　高 82

棋

费朝奇藏品之文房雅器

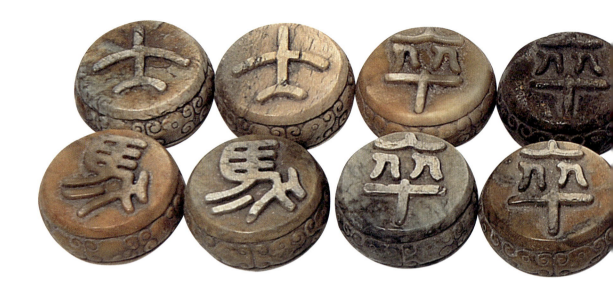

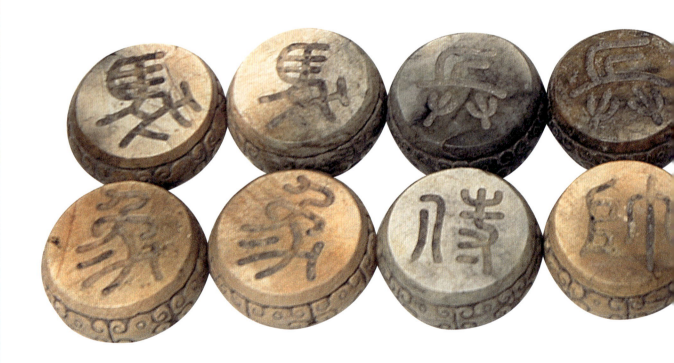

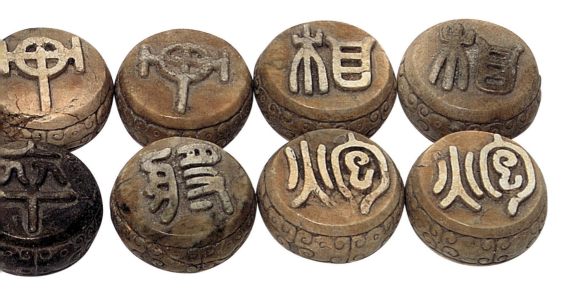

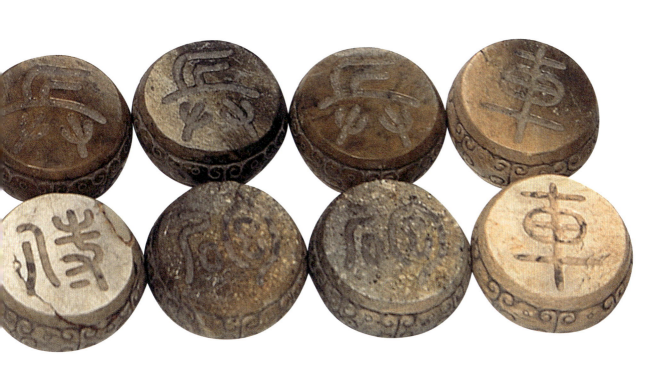

战国象棋一套

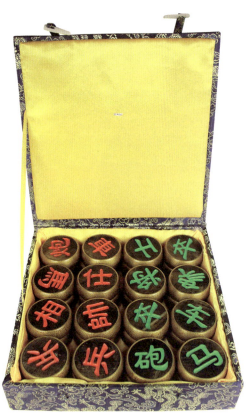

"乾隆年制"铜包犀角象棋一套
长 25.5 宽 25.5

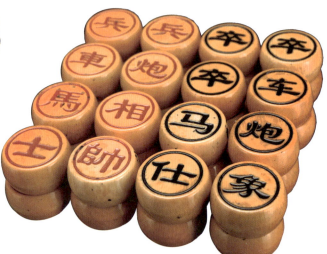

象牙象棋一套

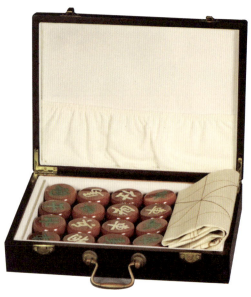

玛瑙象棋（中国逊克）一套

笔

费朝奇藏品 之 文房雅器

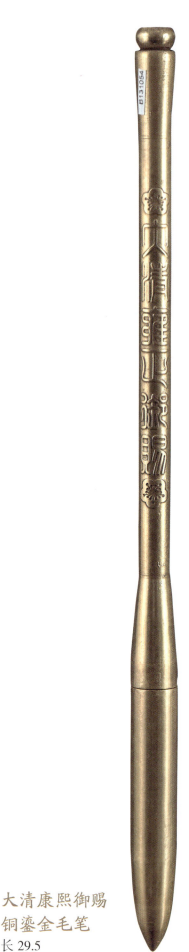

大清康熙御赐
铜鎏金毛笔
长 29.5

大清雍正御赐
铜鎏金毛笔
长 29.5

大清嘉庆御赐
铜鎏金毛笔
长 29.5

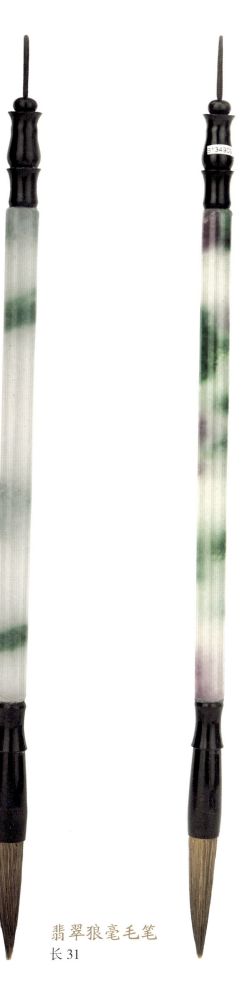

翡翠狼毫毛笔　　　　翡翠狼毫毛笔　　　　翡翠狼毫毛笔
长 31　　　　　　　　长 31　　　　　　　　长 31

笔

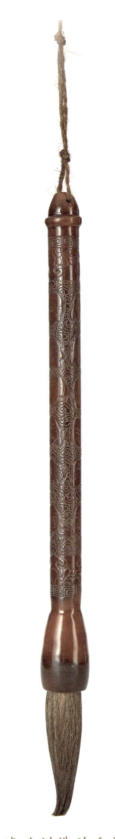

红翡狼毫毛笔
长 33

琥珀刻佛首毛笔
长 30

紫檀毛笔
长 29

墨

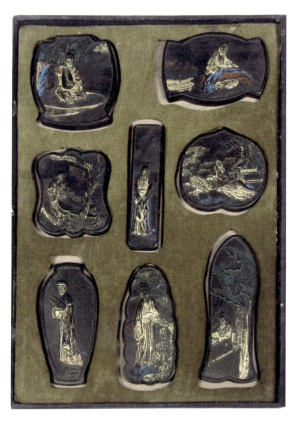

仕女图套墨　　长 30　宽 20.5

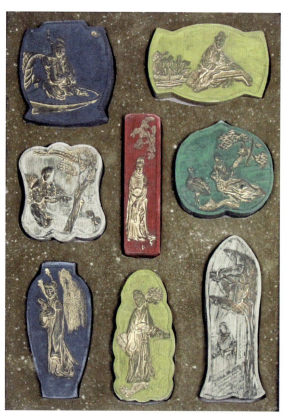

仕女图套墨　　长 30　宽 20.5

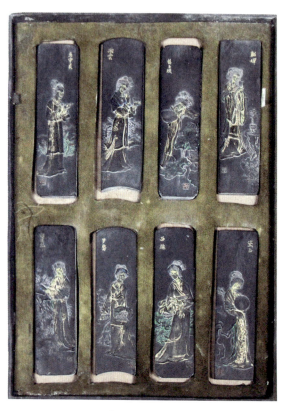

仕女图套墨　　长 31.5　宽 21

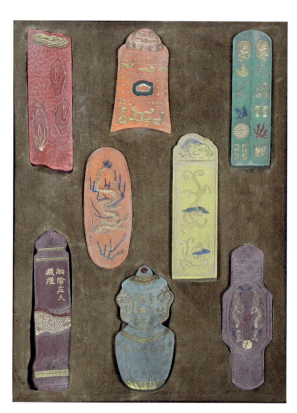

八宝奇珍套墨　　长 31　宽 21

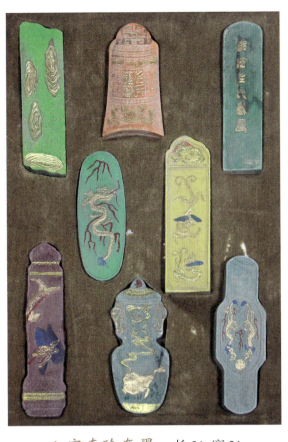

八宝奇珍套墨　长31　宽21

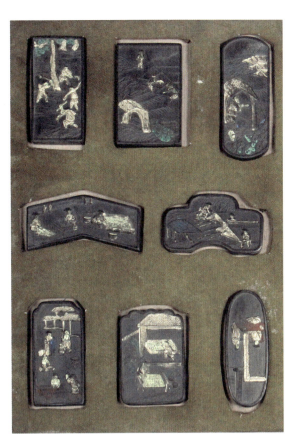

制墨图套墨　长29　宽20

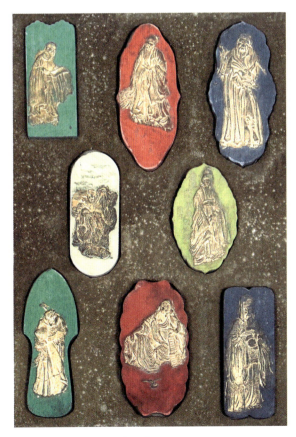

功臣图套墨　长31　宽33

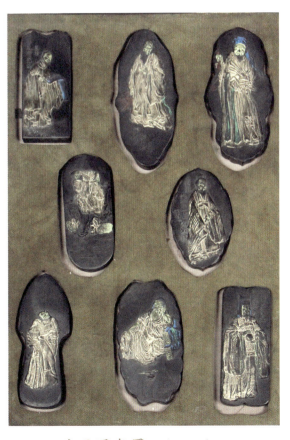

功臣图套墨　长31　宽33

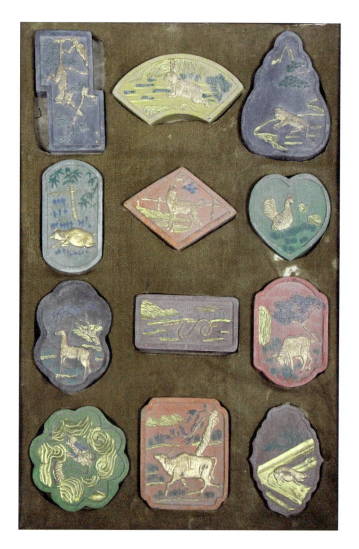

十二生肖套墨　长30　宽20

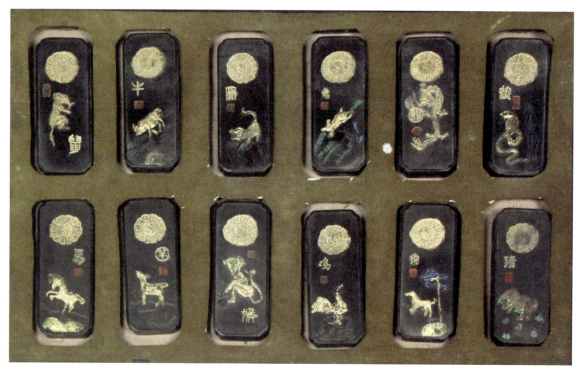

十二生肖套墨　长30　宽20

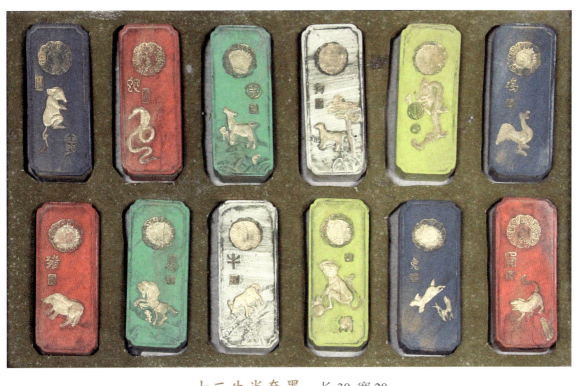

十二生肖套墨　长30　宽20

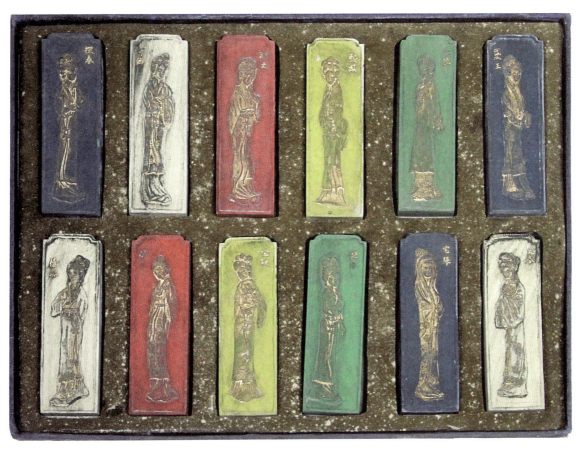

十二金钗套墨　长31　宽42

十八罗汉套墨　长 31　宽 21

十八罗汉套墨　长 29　宽 20

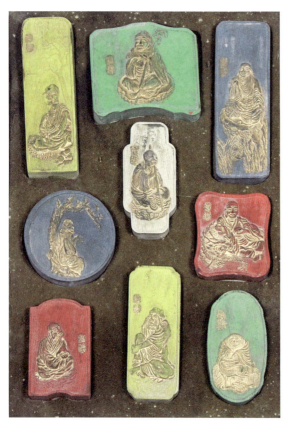

十八罗汉套墨　长 29　宽 20

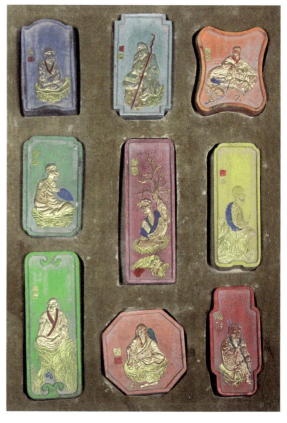

十八罗汉套墨　长 31.5　宽 21

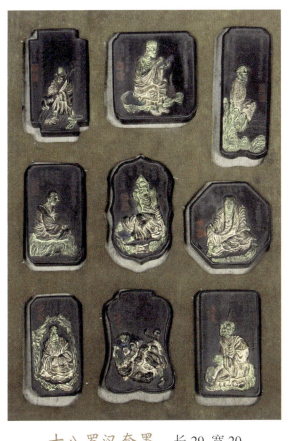

十八罗汉套墨　长29 宽20

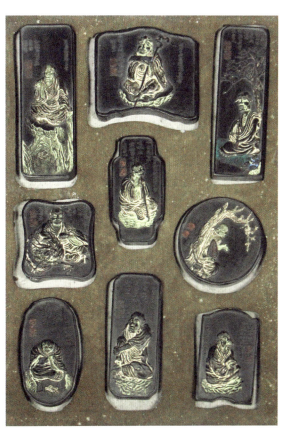

十八罗汉套墨　长29 宽20

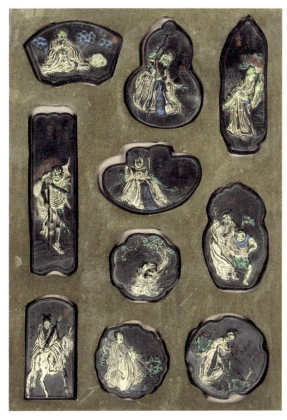

十大仙套墨　长31 宽22

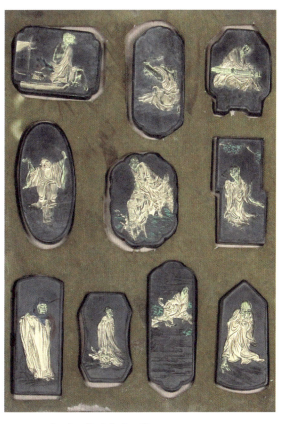

十大高僧套墨　长29 宽21

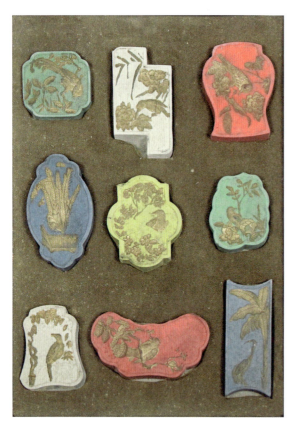

华鸟争辉套墨　长 28　宽 20

墨苑集锦套墨　长 31　宽 21

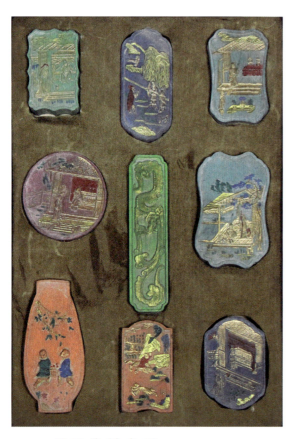

墨苑集锦套墨　长 31　宽 21

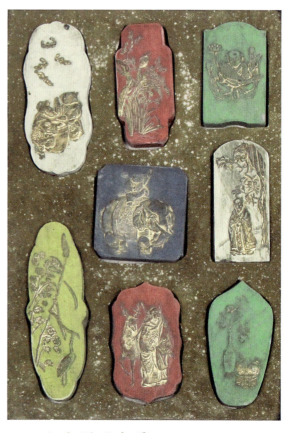

大吉祥图套墨　长 28　宽 19.5

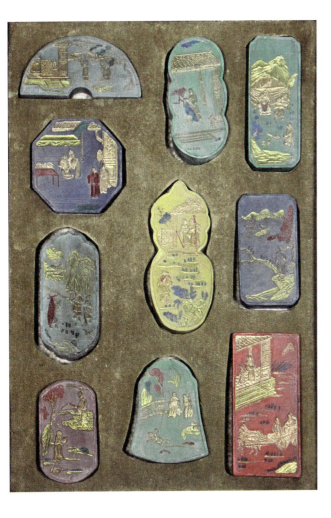

孝子图套墨　长31 宽21

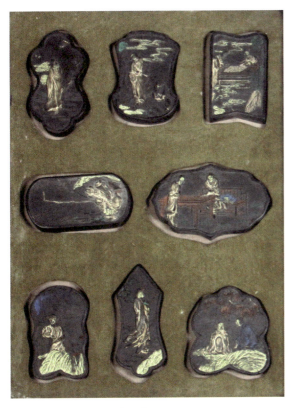

大雅楼套墨　长28 宽20

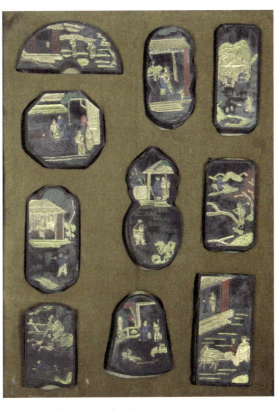

孝子图套墨　长31 宽21

嘉庆年款"御园图"套墨

此套墨选材于当时北京大内（紫禁城）、西苑（中南海、北海）和圆明三园（圆明园、长春园、万春园）等几座清代皇家园林的景致，并以虚实相间的手法将各处景点精细描绘而成。计有：

大内：三希堂、攸芋斋、芝兰室、漱芳斋、翠云馆、天禄琳琅、慎俭德、碧琳馆、延春阁、四美具、琴德簃、玉壶冰、颐和书屋（13锭）；

西苑：丰泽园、湛虚楼、兰室、春耦斋、含经味道、鉴古堂、同豫轩、蕉雨轩、韵古堂、补桐书屋、韵藻楼、古籁堂、蟠青室、罨画轩、漪兰堂、韵琴斋、阅古楼、环碧楼、写妙石室、交翠庭、澹吟堂、古柯庭（22锭）；

圆明三园：九洲清晏、抒藻轩、品诗堂、镂月开云、汇芳书院、长春仙馆、韶景轩、清辉阁、含碧堂、古香斋、茹古堂、天然图画、飞云轩、渊映斋、含经堂、玉玲珑馆、委宛藏、镜水斋、墨池云、绮吟堂、韵泉书屋、翠微堂、鉴光楼、丰乐轩、烟云舒卷、涵雅斋、怡情书史、涵德书屋、画禅室（29锭）。

以上共64锭。每锭皆有题名及"嘉庆年制"款识，并在面、背各绘一景。雕刻精细，线条清晰，异常精美。

尤值得一提的是，如今御园的大多数景物已于英法联军、八国联军侵华时期被焚毁，因而当年的写实图景，如今就成了存世无二的历史文物。这套集锦墨给已毁的圆明园留下了极为难得的历史原貌参照，弥足珍贵。

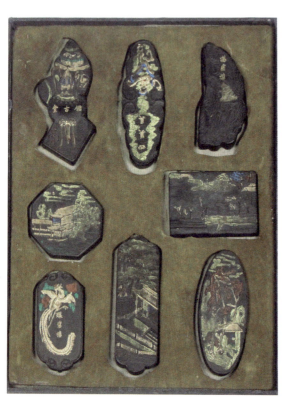
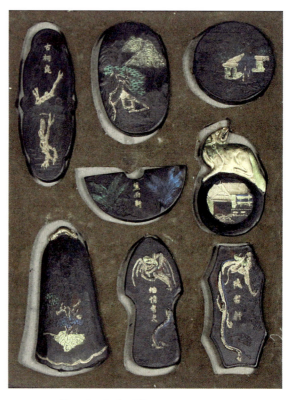

御园图套墨　长29 宽21.5　　　　御园图套墨　长29 宽22

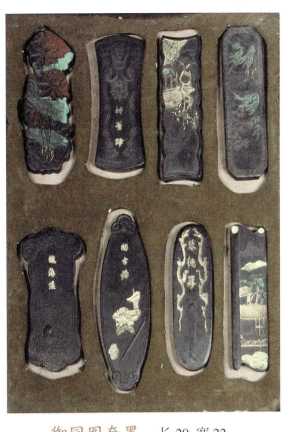

御园图套墨　长 29　宽 22

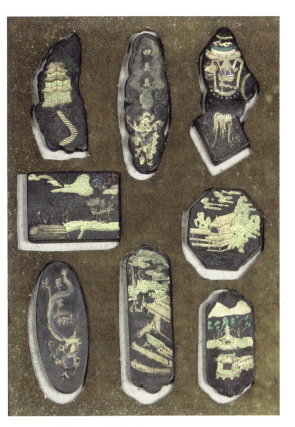

御园图套墨　长 29　宽 22

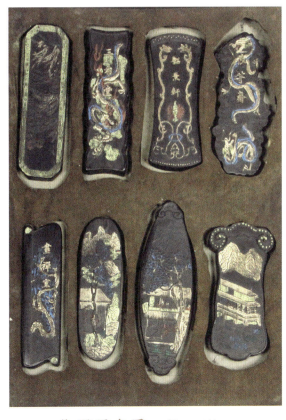

御园图套墨　长 29　宽 22

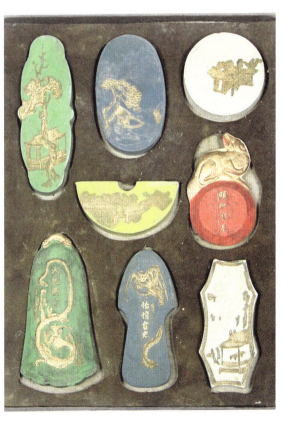

御园图彩色套墨　长 29.5　宽 22

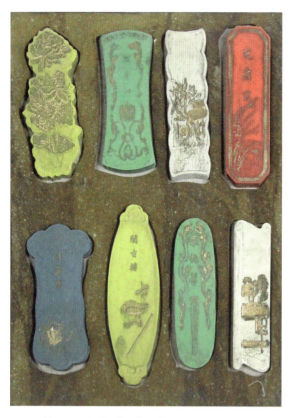

御园图彩色套墨　长 29 宽 22

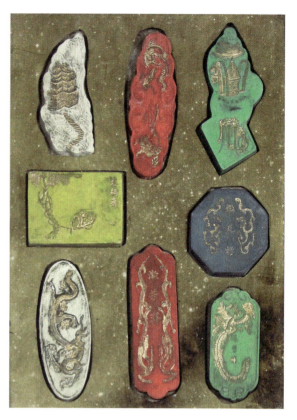

御园图彩色套墨　长 29 宽 22

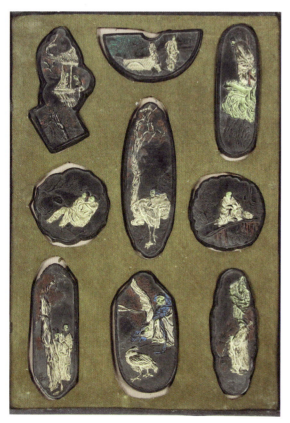

承天高士图套墨　长 32 宽 21

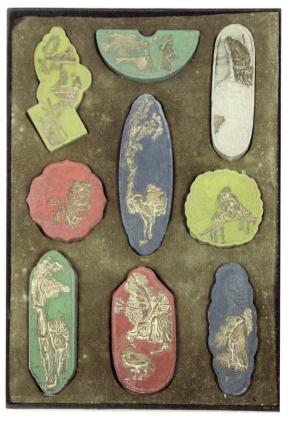

承天高士图套墨　长 32 宽 21

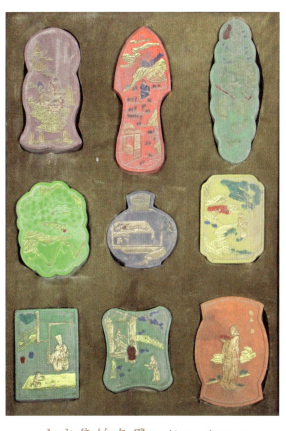

文宝集锦套墨　长 31 宽 21.5

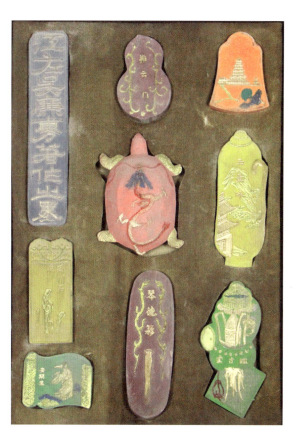

文苑精品套墨　长 31 宽 21

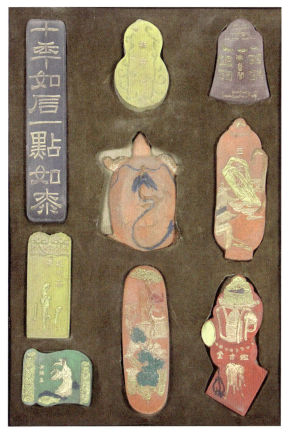

文苑精品套墨　长 31 宽 21

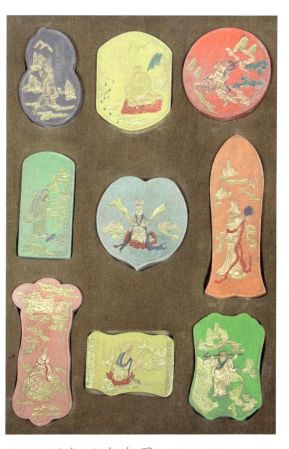

现相观音套墨　长 31 宽 21

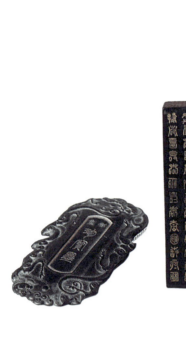
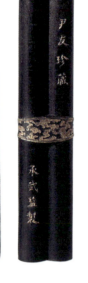

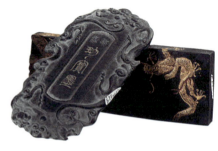

御制珍宝墨锭

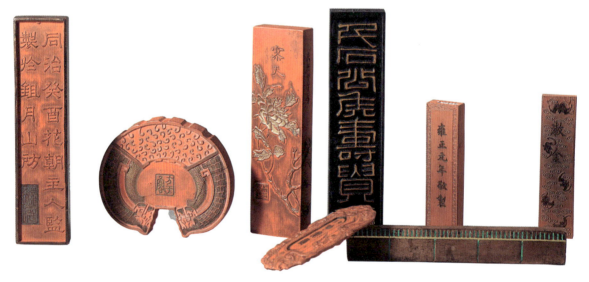

清 古墨八锭

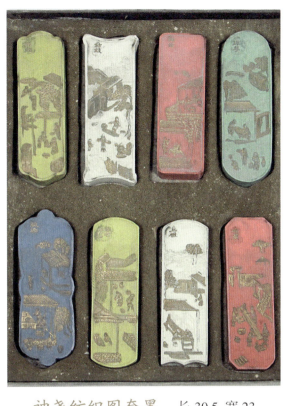

神尧纺织图套墨　长30.5 宽23

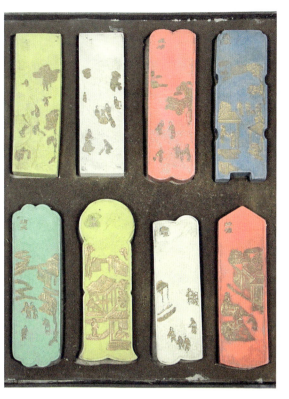

神尧纺织图套墨　长30.5 宽23

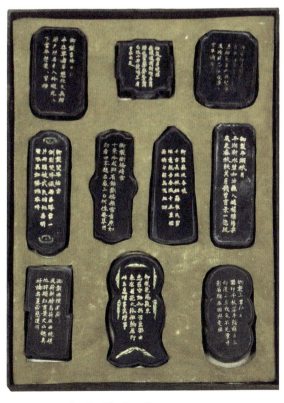

西湖十景套墨　长31 宽12

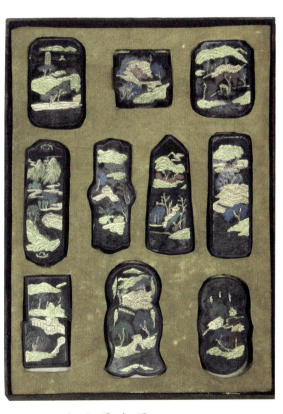

西湖十景套墨　长31 宽12

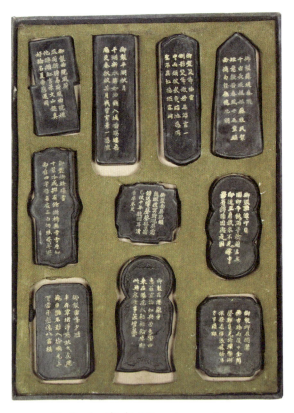
西湖十景套墨　长33　宽22.5

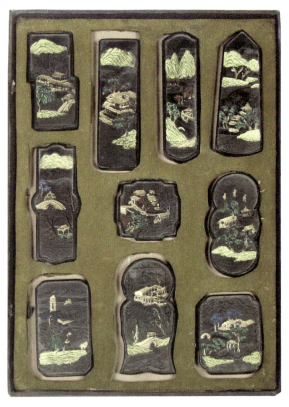
西湖十景套墨　长33　宽22.5

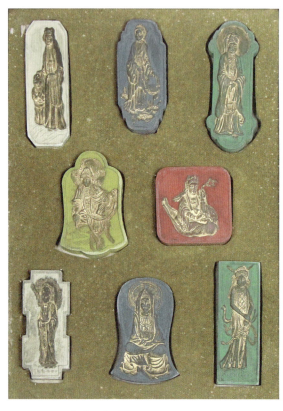
观音套墨　长28　宽19.5

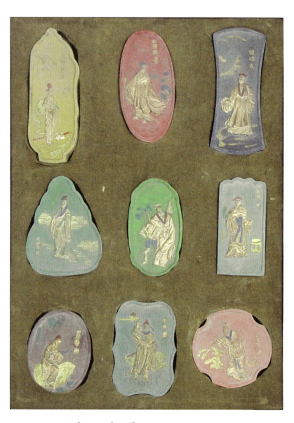
诗人套墨　长31　宽21

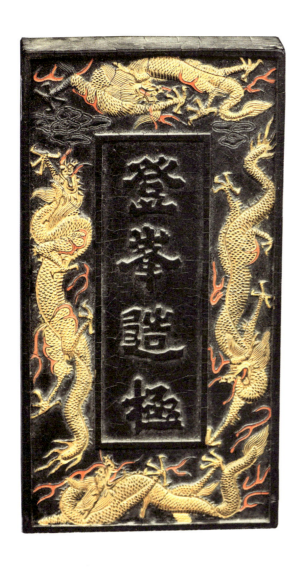

"登峰造极"墨　长17　宽9

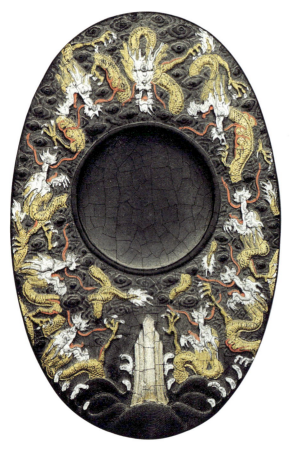

"乾隆御铭"墨　长10.5 宽6

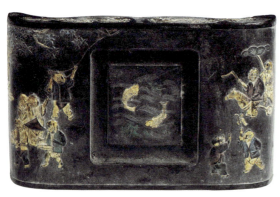

"九子书案"墨　长15 宽9.5

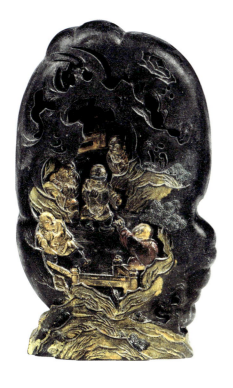
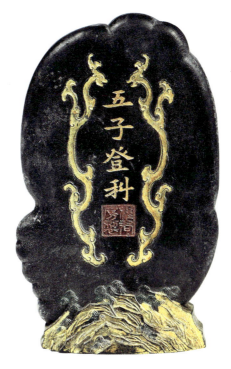

"五子登科"墨
长 15 宽 9.5

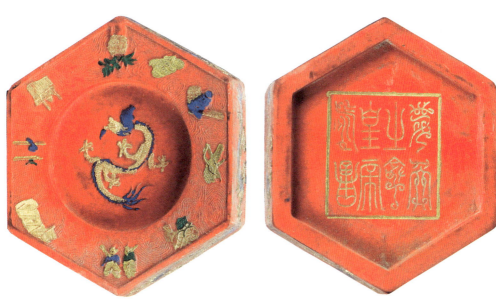

六角飞龙朱砂墨 直径 13.7

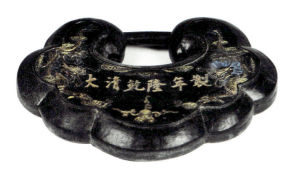

"大清乾隆年制"二龙戏珠锁形墨 长 14 宽 10

"大清乾隆年曹素功制"福寿康宁墨　直径 15.5

"安化陶氏校书"墨　长 20　宽 5

"御制十一面观音"墨　长 27.6　宽 10.6

徽州曹素功制"鹊桥相会"墨　长 14　宽 10

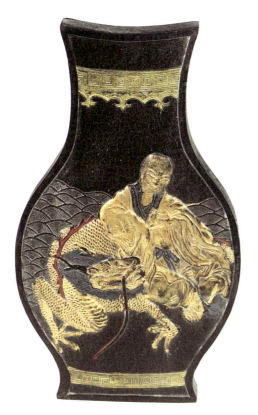
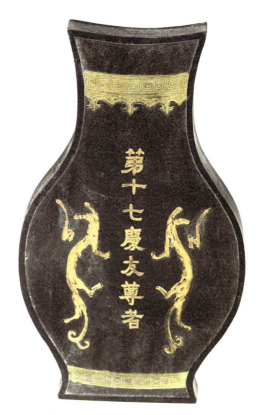

方于鲁制"第十七尊庆友尊者"墨　长 15.7　宽 9.5

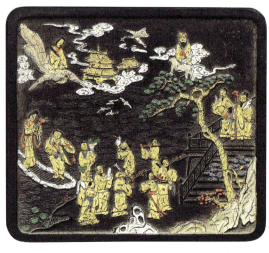

方于鲁珍藏墨　长 12　宽 10.5

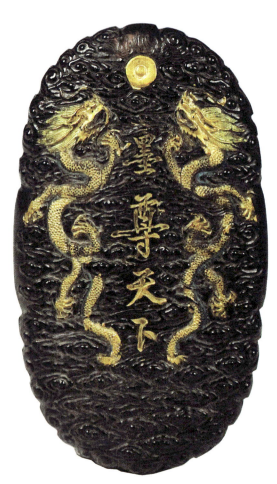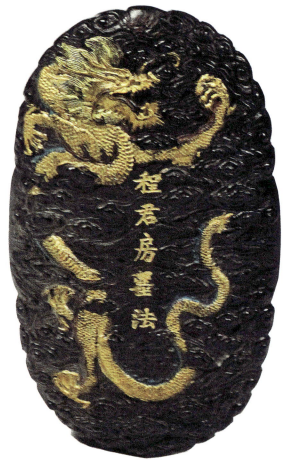

程君房墨法"墨尊天下"墨　长 13.5　宽 8.3

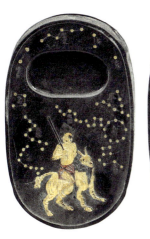

"星宿图"砚台形墨　长 15.5　宽 9.5

"杨玉环"胭脂红墨　长 17.5

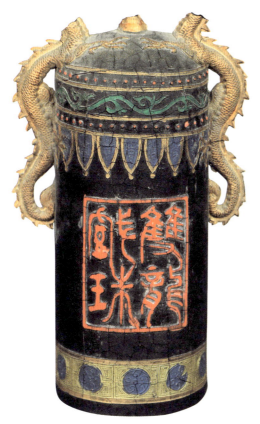
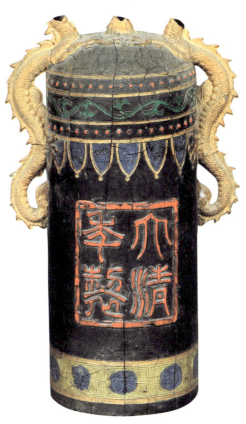

"双龙戏珠"墨　高 18

清"国宝"墨　长 22 宽 7

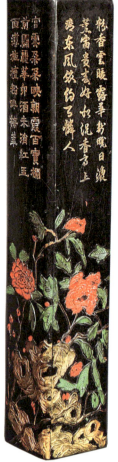

清 曹素功制富贵图墨　长 27.5

程君房制圆墨　直径 10

程君房制"触邪"墨　直径 9

程君房造"广教禅寺"墨　长 19.5

费朝奇藏品之 文房雅器

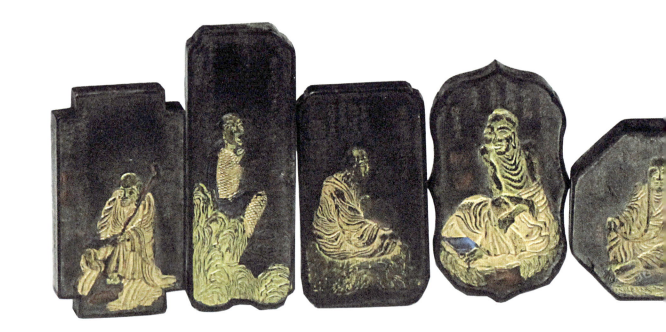

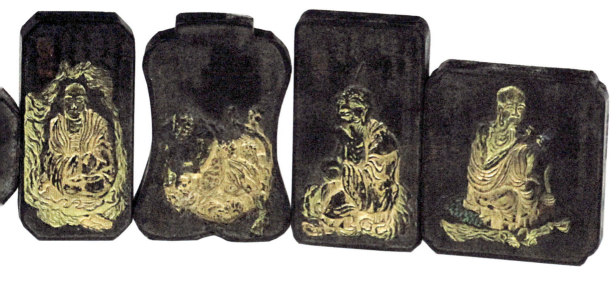
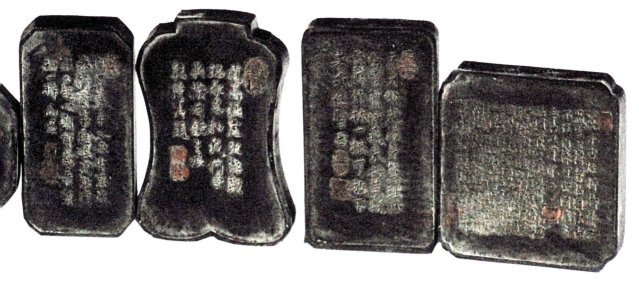

墨

胡开文制十八罗汉套墨（9件）

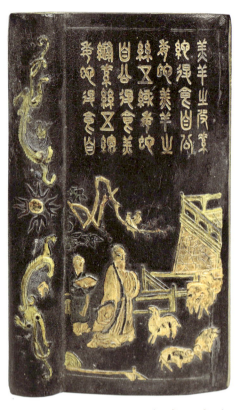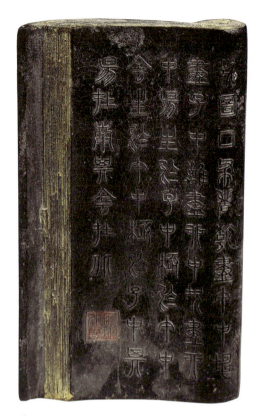

羔羊图书卷形墨　长 15　宽 9

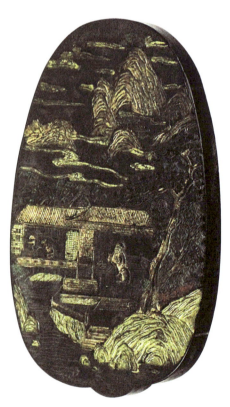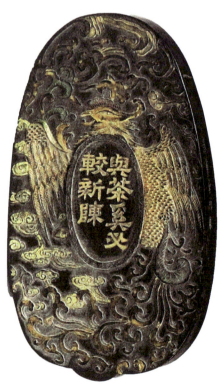

聚墨堂精制诗文墨　长 12　宽 7.3

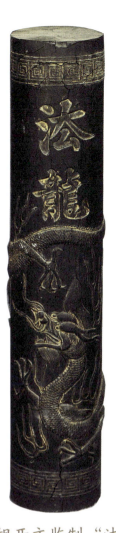
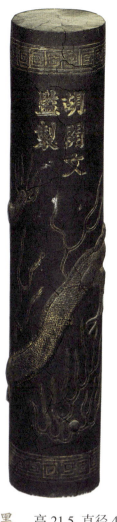

胡开文监制"法龙"墨　高 21.5　直径 4　　　　龙凤宝剑朱砂墨一对　长 26.5

富贵平安锁形墨一对　长 14　宽 10

御制四库文阁诗墨

此套墨质细腻，其正面御题诗均为描金小楷，背面所雕亭台楼阁画面纹路清晰。乾隆三十七年（1772年），乾隆帝下令编纂《四库全书》。乾隆四十七年（1782年）第一部书成，存于紫禁城内的文渊阁。同年又抄成三份，分别存于热河的文津阁、圆明园内的文源阁、沈阳的文溯阁。墨上所题"四阁"，即《四库全书》贮存之所。

御制文渊阁诗墨　长 28　宽 8.5

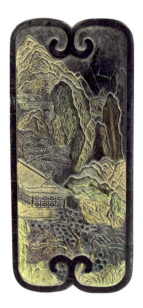 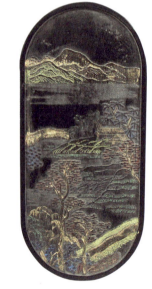 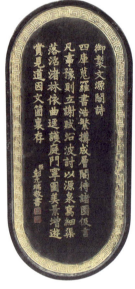

御制文津阁诗墨　长 26　宽 10　　　御制文源阁诗墨　长 22.5　宽 10.5

 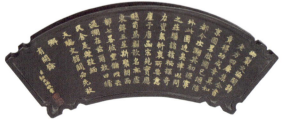

御制文溯阁诗墨　长 28　宽 12

御制文渊阁诗红墨　长 29　宽 9

御制文津阁诗红墨　长 23.5　宽 10.5　　　御制文源阁诗红墨　长 22　宽 11

御制文溯阁诗红墨　长 28.5　宽 10

御制文源阁诗蓝墨　　长 23.5 宽 11　　　　御制文源阁诗橙墨　　长 23.5 宽 10.5

御制文源阁诗黄墨　　长 22 宽 11.5　　　　御制文溯阁诗蓝墨　　长 30 宽 9.5

御制文溯阁诗白墨　　长 29 宽 10.5

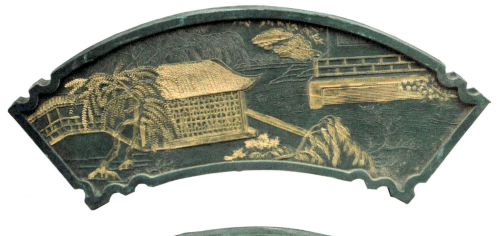

御制文溯阁诗绿墨　长 29.5 宽 9.5

御制文溯阁诗黄墨　长 30 宽 9.5

 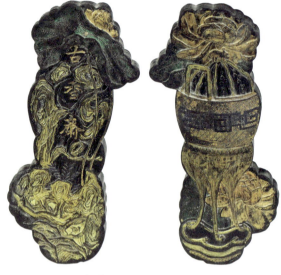

"古籟堂"白墨　长 19.5 宽 9.5　　　　"古香斋"墨　长 18.5 宽 7

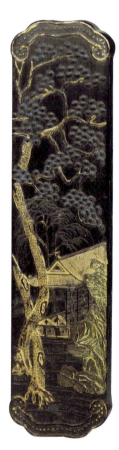 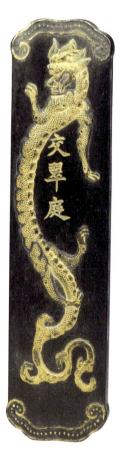 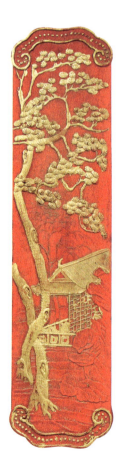

"交翠庭"墨　长 28 宽 7　　　　"交翠庭"红墨　长 28 宽 7

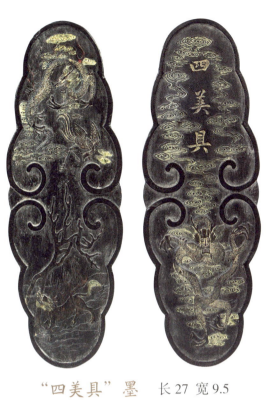
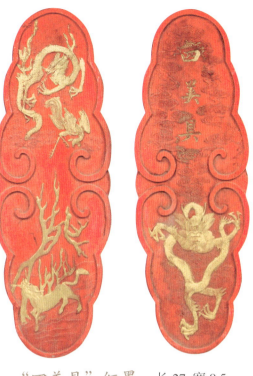

"四美具"墨　　长 27　宽 9.5

"四美具"红墨　　长 27　宽 9.5

"天禄琳琅"墨　　长 26.5　宽 7.5

"天禄琳琅"红墨　　长 29　宽 8.5

"怡情书史"墨　　长 25　宽 10.5　　　　　　"怡情书史"红墨　　长 24.5　宽 10

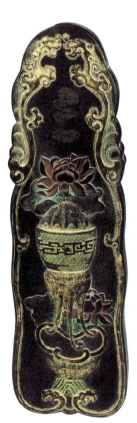
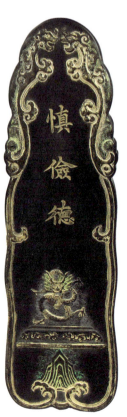
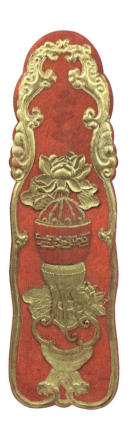
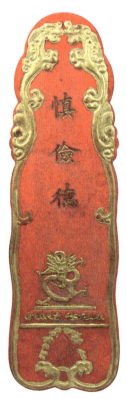

"慎俭德"墨　　长 26.5　宽 8.5　　　　　　"慎俭德"红墨　　长 28　宽 8.5

"涵德书屋"墨　长 26 宽 13　　　　　"涵德书屋"红墨　长 22.5 宽 13

"漱芳斋"墨　长 30 宽 9.5　　　　　"烟云舒卷"墨　长 18 宽 8

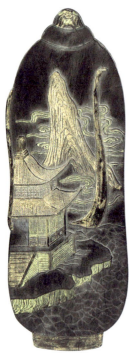
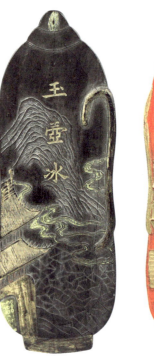

"玉壶冰"墨　长24　宽8.5　　　　　　"玉壶冰"红墨　长25　宽8.5

"玉壶冰"墨　长24　宽8.5　　　　　　"玉壶冰"红墨　长24.5　宽10

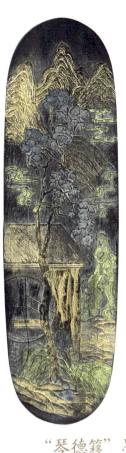 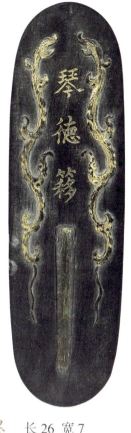 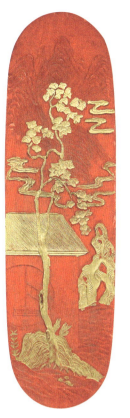

"琴德簃"墨　长26 宽7　　　　　　　"琴德簃"红墨　长26 宽8.5

 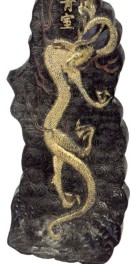

"蕉雨轩"蓝墨　长6.5 宽15.2　　　　"蟠青室"墨　长17 宽7

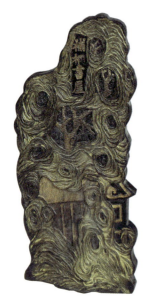
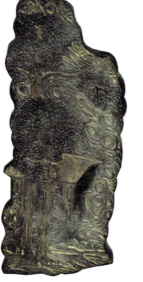

"补桐书屋"墨　　长 20　宽 9

"韵古堂"钟形墨　　长 15.5　宽 11

"古柯庭"墨　　长 28　宽 9.5　　　　"古柯庭"蓝墨　　长 28.5　宽 9.5

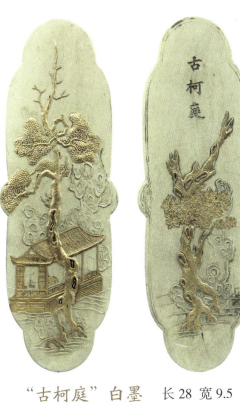

"古柯庭" 白墨　　长 28 宽 9.5

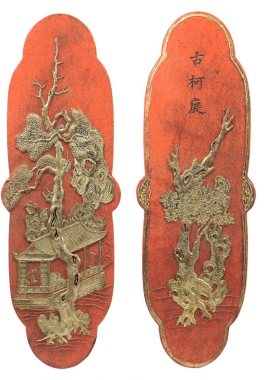

"古柯庭" 红墨　　长 28 宽 9.5

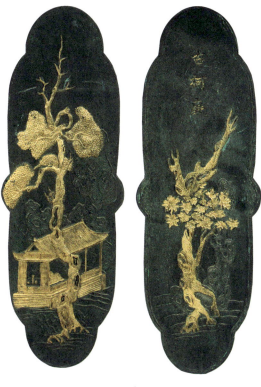

"古柯庭" 绿墨　　长 28.5 宽 9.5

"古柯庭" 黄墨　　长 28 宽 10

墨

"画禅室"墨　　长 26　宽 8.5

"画禅室"红墨　　长 26　宽 7.5

"画禅室"蓝墨　　长 26　宽 8.5

"画禅室"黄墨　　长 25.5　宽 7.5

"画禅室"绿墨　　长 26　宽 7.5

"罨画轩"墨　　长 27　宽 9

墨

"罨画轩"红墨　　长 27　宽 9.5

"罨画轩"绿墨　　长 28.5　宽 10

"环碧楼" 墨　　长 23.5　宽 11

"环碧楼" 红墨　　长 25　宽 11.6

"罨画轩" 黄墨　　长 25　宽 9

"茹古堂" 墨　　长 24　宽 12

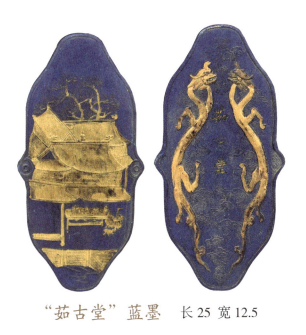

"茹古堂"蓝墨　长 25　宽 12.5

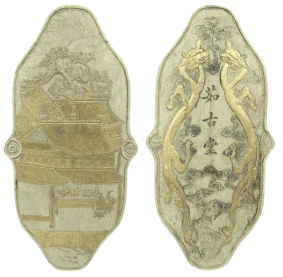

"茹古堂"白墨　长 25　宽 12.5

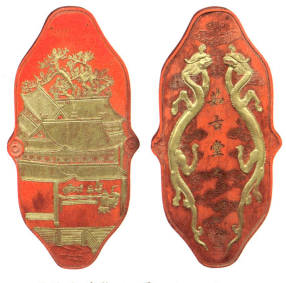

"茹古堂"红墨　长 25　宽 12.5

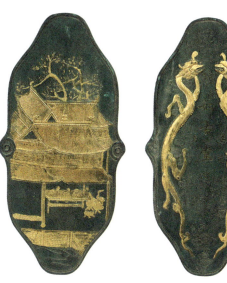

"茹古堂"绿墨　长 26　宽 12.5

"鑑古堂"墨　长 25　宽 12.5

"鑑古堂"红墨　长 27　宽 11

"镂月开云" 红墨　长 24 宽 12.5

"镂月开云" 墨　长 23.3 宽 12

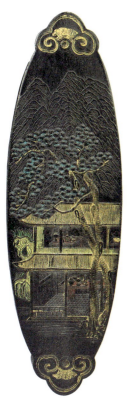 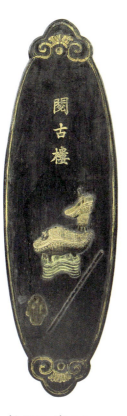 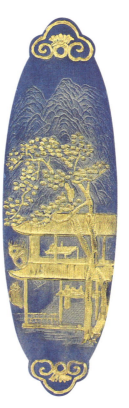 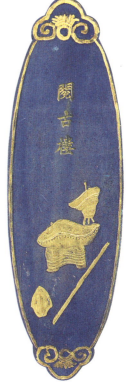

"阅古楼" 墨　长 27.5 宽 8.5　　　　"阅古楼" 蓝墨　长 27.5 宽 8.5

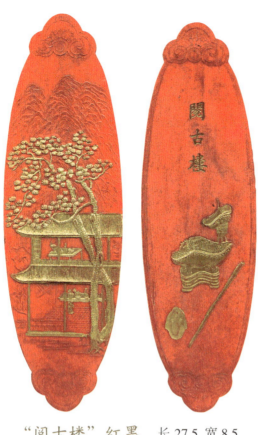

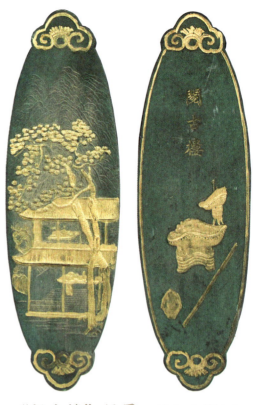

"阅古楼"红墨　长 27.5　宽 8.5　　　　"阅古楼"绿墨　长 27.5　宽 8.5

"韶景轩"墨　长 23.5　宽 10　　　　"韶景轩"蓝墨　长 24.5　宽 10.5

"一笑戏诸侯"墨　　长 23.5　宽 13

"韶景轩"黄墨　　长 24.6　宽 10.5

"韶景轩"白墨　　长 24.5　宽 10.5

"韶景轩"红墨　　长 24.5　宽 10

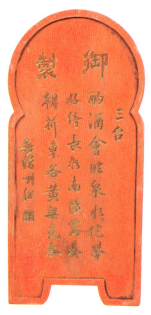

"三台"红墨　长21.5　宽9.5

费朝奇藏品之文房雅器

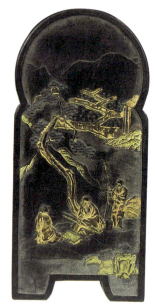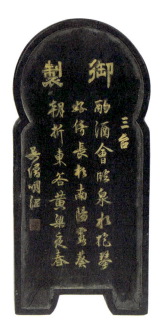

"三台"墨　长23.5　宽10.5

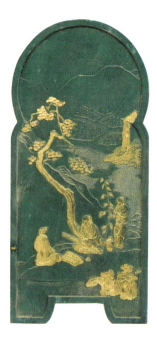

"三台"绿墨　长23　宽11

"世掌丝纶"墨　长 19　宽 10

"世掌丝纶"红墨　长 20.5　宽 11

"九龙山"蓝墨　　长 20.5　宽 10.5

"九龙山"墨　　长 21　宽 11

"九龙山"红墨　　长 22.5　宽 10.5

"九龙山"绿墨　　长 22　宽 10.5

"二室翻经"蓝墨
长 29.5 宽 12

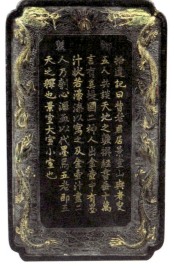

"二室翻经"墨
长 29.5 宽 12

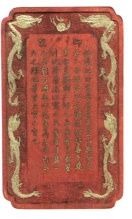

"二室翻经"红墨　长 9 宽 11.7

"二室翻经"白墨　长 19.5 宽 11.5

"二酉"墨　　长19.5　宽10.5　　　　　"二酉"红墨　　长21.3　宽10.1

"历历千言照古今"墨　　长23.5　宽9　　　　　"历历千言照古今"红墨　　长24.4　宽9

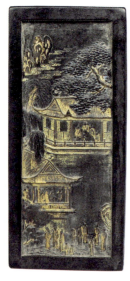 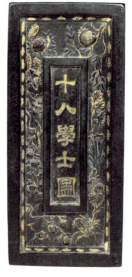

"十八学士"墨　　长24　宽11　　　　　"仙李蟠根"蓝墨　　长21.5　宽10

"仙李蟠根"墨　　长 21.5 宽 10

"仙李蟠根"白墨　　长 22 宽 10

"仙李蟠根"红墨　　长 20 宽 10.5

"仙李蟠根"绿墨　　长 22 宽 10

"何休学海"蓝墨　长 22 宽 10.5　　　　"何休学海"墨　长 21 宽 10.5

"何休学海"白墨　长 22 宽 10.5　　　　"何休学海"红墨　长 22 宽 10

"何休学海"绿墨　长 22 宽 10.5　　　　"何休学海"黄墨　长 22 宽 10.5

"关槐洋菊"墨　　长 25　宽 10.5　　　　　　"关槐洋菊"红墨　　长 22　宽 11

"关槐洋菊"绿墨　　长 22　宽 10　　　　　　"喷墨成字"墨　　长 20.2　宽 9.5

"凌烟阁"墨　　长 20　宽 9.7　　　　　　"凌烟阁"红墨　　长 21　宽 10.5

墨

"刘海大仙"墨　长22.5 宽10

"刘海大仙"红墨　长24 宽9.5

"剖肝救姑"墨　长25.5 宽9.5

"剖肝救姑"红墨　长26 宽10

"反弹琵琶凤来仪"墨　长 22　宽 13　　　　"反弹琵琶凤来仪"红墨　长 23　宽 13.5

　　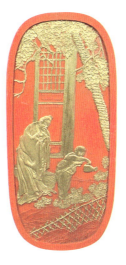

"周权"墨　长 21.5　宽 9.5　　　　"周权"红墨　长 22　宽 10.5

"唤卿呼子"墨　长 12　宽 12　　　　"墨池云"墨　长 19　宽 14

"嘁水墨"墨　　长 22.5　宽 12.5

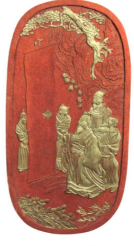

"嘁水墨"红墨　　长 23.5　宽 13

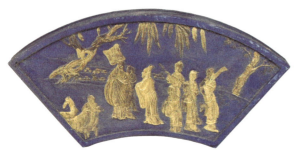

"因旛去鲁"蓝墨　　长 25.5　宽 11.5

"因旛去鲁"墨　　长 22.5　宽 11.5

"因膰去鲁" 白墨　长 24.5 宽 11

"因膰去鲁" 红墨　长 25 宽 11.5

"因膰去鲁" 绿墨　长 25.5 宽 11.5

"因膰去鲁" 黄墨　长 25.5 宽 11

"圣像图"蓝墨　　长 24.5 宽 10　　　　　　　　"圣像图"墨　　长 25 宽 10

"圣像图"红墨　　长 25 宽 10.5　　　　　　　　"圣像图"绿墨　　长 25 宽 10

"墨卦"墨　　长 23.5 宽 9.7　　　　　　　　　"墨卦"白墨　　长 24 宽 10

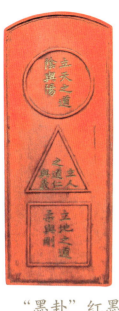

"墨卦"红墨　　长 24.5 宽 9.5

"墨卦"蓝墨　　长 24.5 宽 9.5

"墨池龙赞"红墨　　长 22.5 宽 10.5

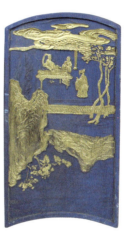

"墨池龙赞"蓝墨　　长 22.5 宽 11.5

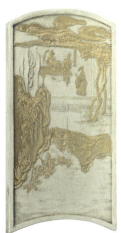

"墨池龙赞"白墨　　长 21 宽 11.5

"墨池龙赞"墨　　长 21 宽 10.5

"大行使楚图"墨　　长 21　宽 11.5

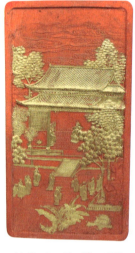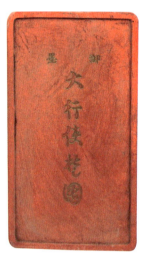

"大行使楚图"红墨　　长 22.5　宽 11

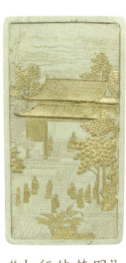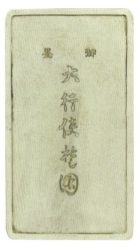

"大行使楚图"白墨　　长 21　宽 11.5

"大行使楚图"黄墨　　长 21　宽 10.5

"天女"墨　长 20.5　宽 10.5　　　　"天女"红墨　长 20.5　宽 10.5

"天禄青黎"墨　长 20.8　宽 11.7　　　"天禄青黎"红墨　长 21.5　宽 11

墨

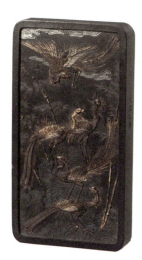 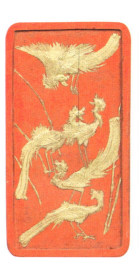

"天老对庭"墨　长 18.5　宽 4.6　　　"天老对庭"红墨　长 19.5　宽 10.5

109

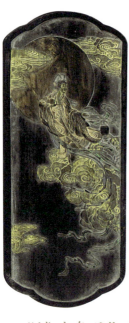

"嫦娥奔月"墨　　长22.5 宽9.5

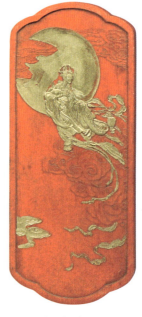

"嫦娥奔月"红墨　　长23.5 宽10

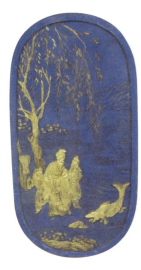

"巽鱼吐墨"蓝墨　　长21 宽11.5

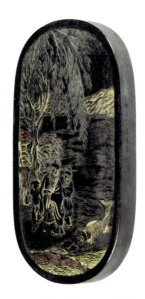

"巽鱼吐墨"墨　　长20 宽11

"巽鱼吐墨"红墨　长 21　宽 11

"巽鱼吐墨"绿墨　长 21.5　宽 10.5

"御制四灵诗"红墨　长 23　宽 11

"御制四灵诗"墨　长 23　宽 11

 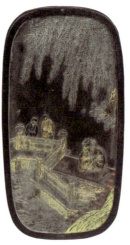

"娇娃一笑"红墨　长24 宽13.5　　　　古诗墨　长23 宽12

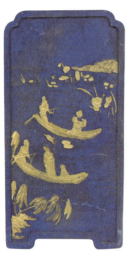

"莲花"蓝墨　长22 宽11　　　　"莲花"墨　长21 宽11

 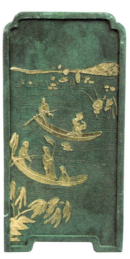

"莲花"红墨　长22 宽10.5　　　　"莲花"绿墨　长22 宽11

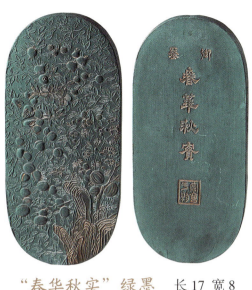
"春华秋实"绿墨　　长 17 宽 8

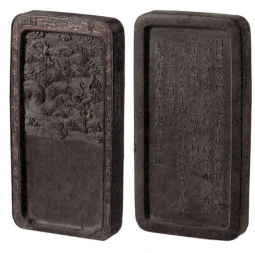
海水龙纹砚式墨　　长 16.5 宽 9

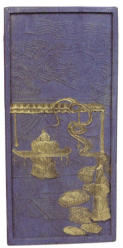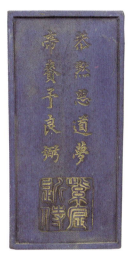
"恭默思道"蓝墨　　长 21.5 宽 10.5

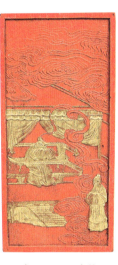
"恭默思道"红墨　　长 22 宽 10.5

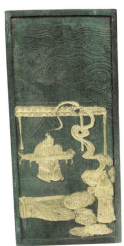
"恭默思道"绿墨　　长 21.5 宽 10.5

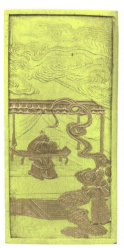
"恭默思道"黄墨　　长 21.5 宽 10.5

墨

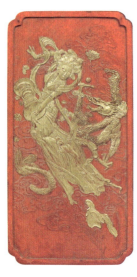

"拍鼓舞龙图"红墨　　长 22.4 宽 11.3

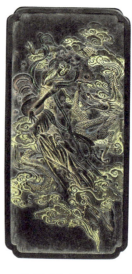

"拍鼓舞龙图"墨　　长 23 宽 12.5

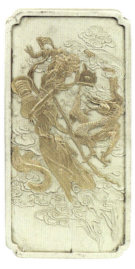

"拍鼓舞龙图"白墨　　长 22.5 宽 11.4

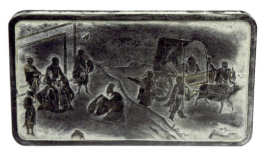

"晏婴沮封"墨　　长 23 宽 12

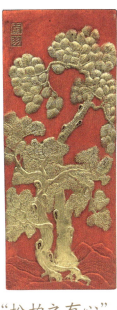
"松柏之有心"红墨　长22 宽9.5

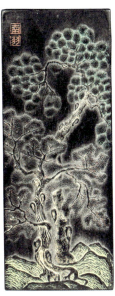
"松柏之有心"墨　长22 宽9.5

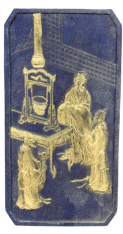
"欹器铭"蓝墨　长20.5 宽10.5

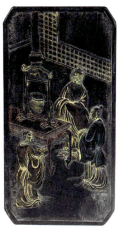
"欹器铭"墨　长22 宽12

"欹器铭"白墨　长20.5 宽10.5

"欹器铭"红墨　长20.5 宽10.5

"欹器铭"绿墨　　长20.5 宽10.5

"浩渺玄海"墨　　长19 宽12

"湘君"白墨　　长24 宽9.5

"湘君"墨　　长22.5 宽10.5

"浩渺玄海"红墨　　长21 宽12.5

"牛郎织女图"蓝墨　　长24.5 宽9

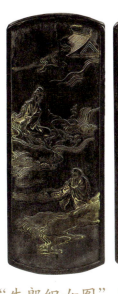 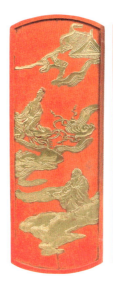

"牛郎织女图"墨　长23 宽8.5　　　　　"牛郎织女图"红墨　长24.5 宽9

"牛郎织女图"白墨　长24 宽9　　　　　"牧豕守志"墨　长20 宽13

墨

"牧豕守志"红墨　长21 宽13　　　　　"百叠春山"蓝墨　长22 宽11

"百叠春山" 白墨　长 22　宽 11

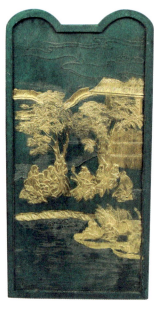

"百叠春山" 绿墨　长 24　宽 11

"百叠春山" 红墨　长 22　宽 11

 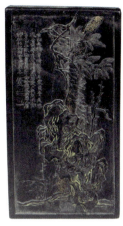

"石骨松皮"蓝墨　长 21 宽 10　　　　　"石骨松皮"墨　长 20 宽 10

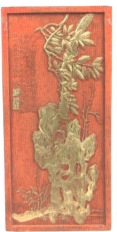

"石骨松皮"红墨　长 22 宽 10.5　　　"石骨松皮"绿墨　长 21.5 宽 10.5

"景室读经"墨　长 23.5 宽 10　　　　"景室读经"红墨　长 23.5 宽 9.5

"磨尽思王才八斗"蓝墨
长 23.5 宽 11

"磨尽思王才八斗"墨
长 22 宽 10

"磨尽思王才八斗"白墨
长 24 宽 11

"磨尽思王才八斗"红墨
长 23.5 宽 10.5

"磨尽思王才八斗"绿墨
长 24 宽 11

"归去来兮"墨
长 26 宽 11.5

"女娲补天"墨
长 25.5 宽 9.5

"女娲补天"朱砂墨
长 25 宽 9.5

"程君房"朱砂墨
长 24.2 宽 8.8

"程君房"墨
长 22.5 宽 10

墨

"程君房"墨　长 22　宽 10.5

"程君房"红墨　长 23.5　宽 11

"程君房"红墨　长 22.5　宽 11

"程君房"黄墨　长 24　宽 9

"端阳龙舟"红墨　　长 22.5 宽 9.5　　　　　"端阳龙舟"墨　　长 21.5 宽 11.5

"观墨池"墨　　长 24 宽 12.5　　　　　"观墨池"红墨　　长 24 宽 12.5

"观蓬莱"墨　　长 22 宽 11　　　　　"观蓬莱"红墨　　长 24 宽 12.5

十二金钗墨　　长 9.7　宽 3

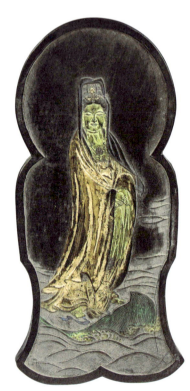

观音像墨　　长 24　宽 11

"一朝元宰"墨　　长 10　宽 3

"一杯邀明月"墨
长 10.1

观音像黄墨　长 25　宽 11.5

"一片丹心"墨
长 9.8

观音像红墨　长 25　宽 11.5

"一生知己"墨
长 10

观音像白墨　长 25　宽 11.5

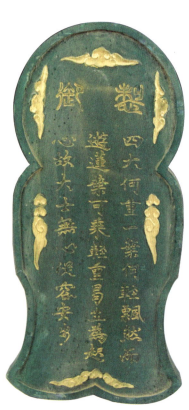

"一生知己是梅花"墨
长 11.5　宽 2.5

观音像绿墨　长 25.5　宽 11.5

"三味书屋"墨
长 10.5

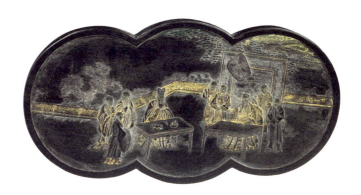

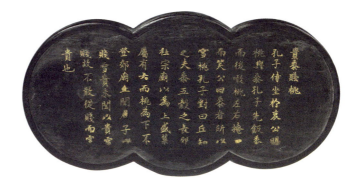

"贵黍贱桃"墨　长 26　宽 13

"上寿百二十"墨
长 10.2

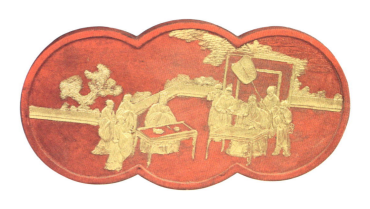

"贵黍贱桃"红墨　长 26　宽 13

"不堪持赠"墨
长 9.9

"超超六法显精神"墨　长 26.5　宽 7.5

"丹凤朝阳"墨
长 9.8

"超超六法显精神"红墨　长 28　宽 7.4

"乘风破浪"墨
长 10

钟离权蓝墨　长 25.5 宽 10

"书画云山"墨
长 10.1

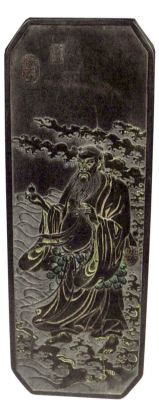

钟离权墨　长 24.5 宽 9

墨

书画墨　长 9.7

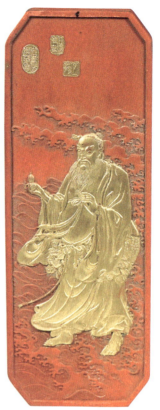

钟离权红墨　长 25.7　宽 9.5

"二龙戏珠"墨　长 12.5　宽 4

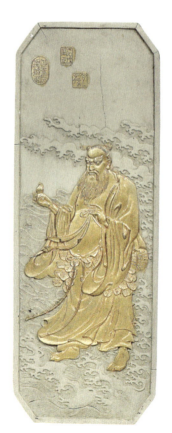

钟离权白墨　长 25.6　宽 9.5

"云海松烟"墨　长9.8

"阴岐黑枣"蓝墨　长23.5　宽8.5

"从俗超尘"墨　长11　宽3.5

"阴岐黑枣"墨　长23　宽8.5

"休阳吴氏"墨　长 9.8　　　　"阴岐黑枣"红墨　长 24 宽 9

"倚竹袖清风"墨　长 10.5　　　　"阴岐黑枣"白墨　长 24 宽 8.5

"八宝陈元"墨　长 9.8　宽 2.3　　　　"阴岐黑枣"绿墨　长 23　宽 8.5

 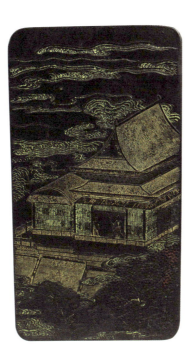

"公馀染翰"墨　长 10.1　　　　青黎阁墨　长 20.5　宽 11

"兰亭"墨
长 10.2

青黎阁红墨　长 22　宽 11.5

"凤池春"墨
长 11　宽 3

麻姑仙子墨　长 21.5　宽 10.5

"劲松倒石"墨
长9.9

"飞龙在天"红墨　长22　宽10

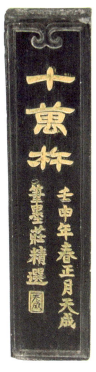
"十万杵"墨
长10

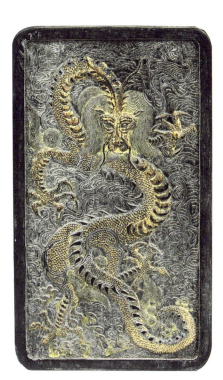

"飞龙在天"墨　长19　宽11

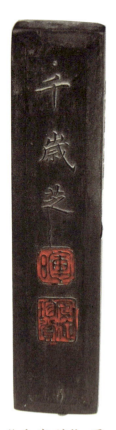

"千岁芝"墨
长 11

"鱼戏莲"墨　长 18　宽 7

"笑傲风霜"墨
长 9.5　宽 2.3

"鱼戏莲"红墨　长 26　宽 9.5

"古松心"墨
长 9.3 宽 2.5

"鸟道华山"墨　长 14 宽 7.5

"古阶麋"墨
长 12.5 宽 3.2

"鸟道华山"红墨　长 22 宽 11.5

"听香"墨
长 13 宽 3

"鸟道华山"绿墨　　长 21.8 宽 11.4

"品莲花烂漫"墨
长 12

 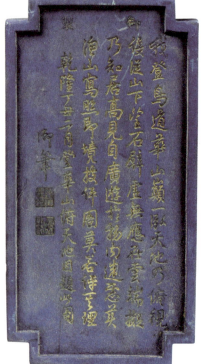

"鸟道华山"花青墨　　长 21.8 宽 11.4

 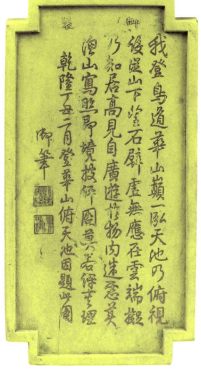

"古陶麋"墨
长 9.5 宽 2

"鸟道华山"黄墨　长 21.8 宽 11.4

"吉祥如意"墨
长 11

"龙生九子"墨　长 22.5 宽 9.5

仕女图墨　长11.2　宽3.5　　　　仕女图墨　长27　宽7.4

 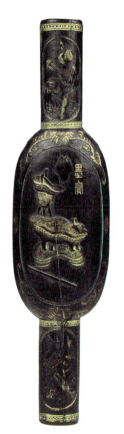

"左氏珍藏"墨　长8　　　　"墨宝"墨　长27.5　宽7

"墨宝"墨
长 12.5 宽 3

"墨韵千秋"墨
长 10

"大好山水"墨
长 9.5 宽 2.3

"大观宝"墨
长 11 宽 3

"天文垂曜"墨
长 10

"天球"墨
长 11

"四谏万安"墨

"天膏"墨
长 11

"夫子壁"墨
长 9.8

"孔子"墨
长 12

"季直"之墨
长 11.5 宽 2.5

"富贵寿考"墨
长 10

"对弈"墨
长 11.5 宽 3

"封爵铭"墨
长 11

"小松年伯"墨
长 11

"国宝"墨

"非烟"墨
长 10 宽 3.5

"寥天一"墨
长 9.2

"延寿"墨
长 9.8

"御制咏墨诗"墨
长 10

徽墨
长 10

"心一斋"墨
长 7.5 宽 2.2

"承文堂书画"墨
长 10

"报春图"墨
长 10

"拜石玉玲珑"墨
长10

"拾得上天梯"墨
长10.1

"探梅衣香雪"墨
长10

"攻芊斋"墨
长10 宽4

"数菊艳孤松"墨
长10.2

"文妙当世"墨
长10

"新安古郡"墨
长 11

"新安季笙"墨
长 11

"无量寿佛"墨
长 11

"日月合璧五星联珠"墨
长 11

"映雪草堂"墨
长 11

"春晖草堂"墨
长 11

"松滋侯"墨　　　　　　"松鹤延年"墨　　　　　"松鹤遐龄"墨
长 10　　　　　　　　　长 9.5 宽 2.5　　　　　长 9.8

"柏石山房"墨　　　　　"柠华永好"墨　　　　　"死生之地"墨
长 9.7　　　　　　　　长 9.5 宽 2.3　　　　　长 10

"气叶金兰"墨
长 9.8

"水月双梦轩"墨
长 10

"汉尺当文"墨
长 10

"浩䢅珍赏"墨
长 10

"浴鹅浮绿水"墨
长 10

"涵春书屋"墨
长 10

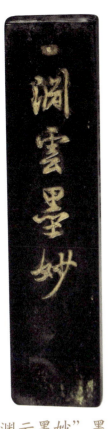
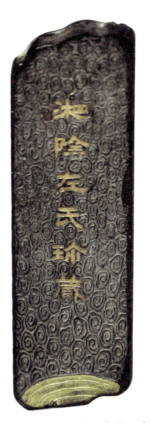
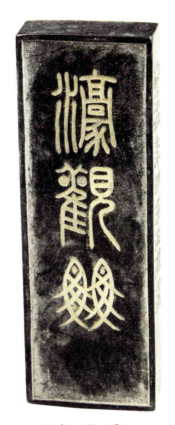

"渊云墨妙"墨
长 11

"湘阴左氏珍藏"墨
长 12 宽 3.5

"濠观"墨
长 10

"玄元灵气"墨
长 10

"玉名神仙"墨
长 11

"玉节金和"墨
长 11

"玉节金和"墨
长 11

"玺韵千秋"墨
长 9.5 宽 2.2

"画里云山"墨
长 10

"白水心铭"墨
长 10

"百寿"墨
长 11 宽 3

"南极星辉"墨
长 10

"百草图"墨
长 10

"知白"墨
长 10

"石帆画舫"墨
长 10.5 宽 3

"碧琼玕山房"墨
长 10

"神品"墨
长 10

"秋水芙蓉"墨
长 10

 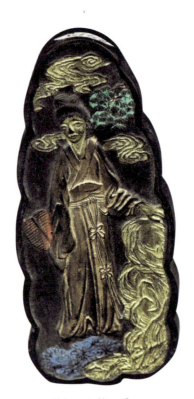

"筱初都转题诗"墨　　　　"粉儿"墨　　　　　　"紫玉光"墨
长 10　　　　　　　　　长 9 宽 4　　　　　　　长 10

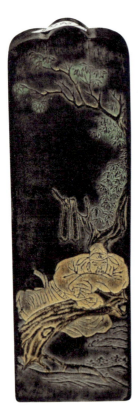

"红尘大梦"墨　　　　　"羊后"墨　　　　　　　"翰林风月"墨
长 12 宽 3.5　　　　　长 9.7 宽 2.3　　　　　长 11 宽 3.7

"良玉精金"墨
长 10

茶墨
长 10

"虎溪三笑"墨
长 10

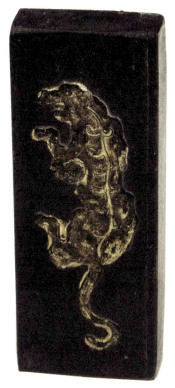

"虎节"墨
长 8

"西园翰"墨
长 10

"论语"墨
长 9.5 宽 2.2

"谷圭"墨
长 12 宽 3

"金壶汁"墨
长 10

"铁如意"墨
长 12.7 宽 3

"隐囊纱帽"墨
长 11.7 宽 3

"雅雨山中人鉴赏"墨
长 11

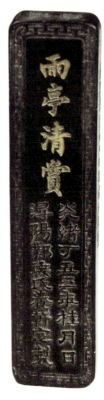

"雨亭清赏"墨
长 11

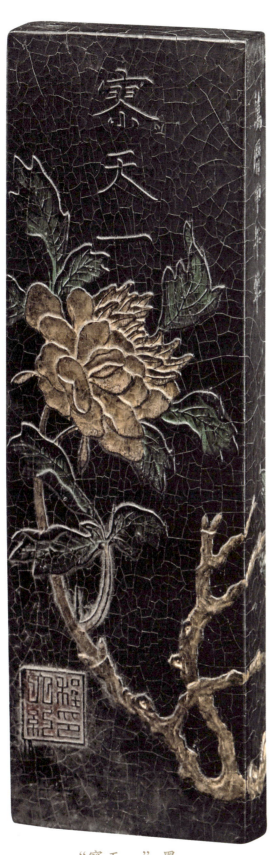

"寥天一"墨
长 18.5 宽 6

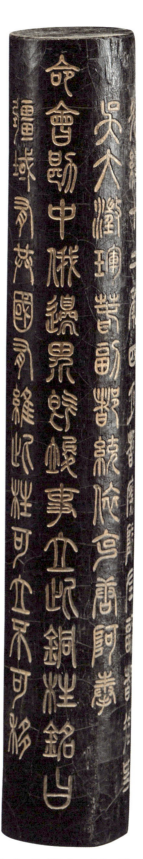

吴大澂篆书圆柱墨
高 22 直径 3.5

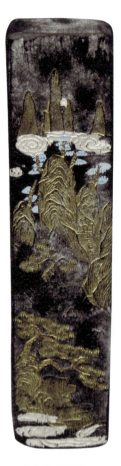

"黄山松烟"墨
长 10 宽 2.3

"黄山松烟"墨
长 10 宽 2.3

"黄山松烟"墨
长 10 宽 2.3

"黄海松心"墨
长 10

"黄金不易"墨
长 9 宽 2

"龙凤呈祥"墨
长 10.5 宽 4

"龙宾"墨
长 10

"龙门"墨
长 10

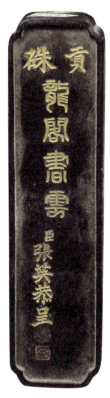

"龙阁书云"墨
长 11.5 宽 3

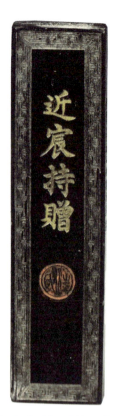

"近宸持赠"墨
长 10

"鱼戏莲"墨
长 11

"囊萤"墨
长 9.7 宽 2.3

"挂角"墨
长 9.5 宽 2.2

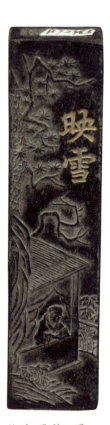

"映雪"墨
长 9.5 宽 2.3

"焚膏"墨
长 9.8 宽 2.3

"负薪"墨
长 9.8 宽 2.3

"邺架"墨
长 9.5 宽 2.2

"青云路"墨
长 9.5 宽 2.3

"鸡窗"墨
长 10 宽 2

"作为文章"墨
长 10

"其书满家"墨
长 10

"兰亭高会"御墨　长14.5 宽7.6

费朝奇藏品之文房雅器

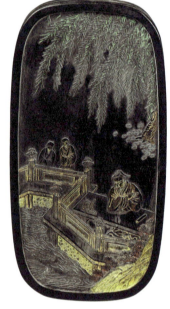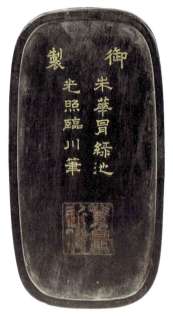

"观鱼"墨　长23 宽12

"天老对庭"朱砂墨　长19.5 宽10.5

纸

清太祖宫廷御用贡宣　4尺

注：1尺=1/3米（m）

皇太极宫廷御用贡宣　4尺

纸

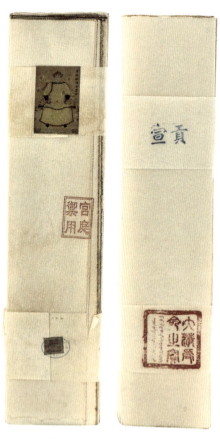

顺治帝宫廷御用贡宣　4尺

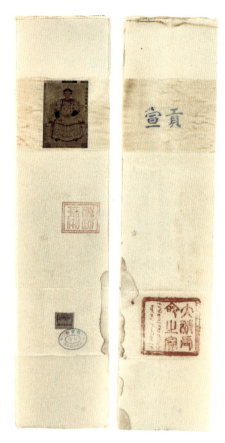

康熙帝宫廷御用贡宣　4尺

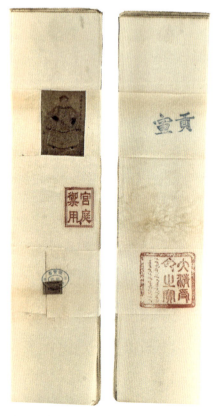

雍正帝宫廷御用贡宣　4尺

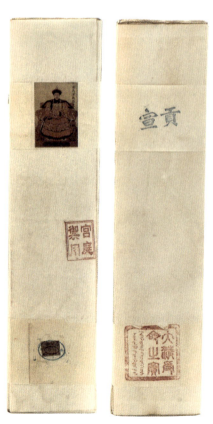

乾隆帝宫廷御用贡宣　4尺

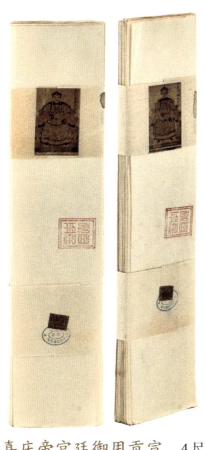

嘉庆帝宫廷御用贡宣　4尺

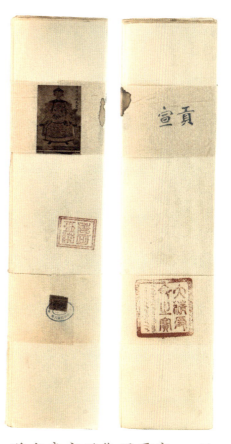

道光帝宫廷御用贡宣　4尺

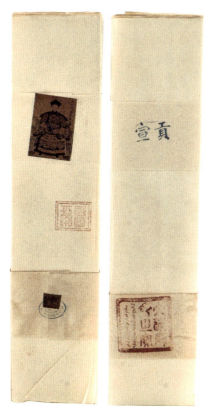

咸丰帝宫廷御用贡宣　4尺

同治帝宫廷御用贡宣　4尺

光绪帝宫廷御用贡宣
4 尺

宣统帝宫廷御用贡宣
4 尺

贡宣　4 尺对开

贡宣　4 尺对开

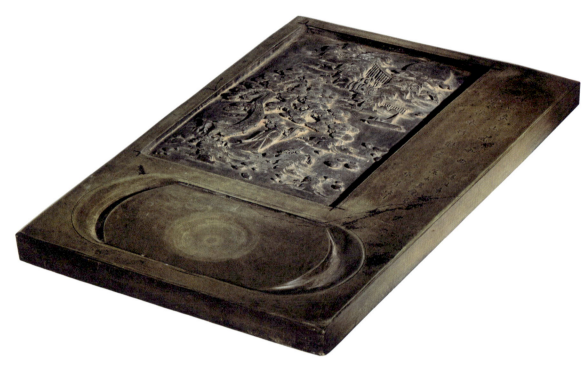

"春山流水"石砚　　长 60　宽 40　高 3.5

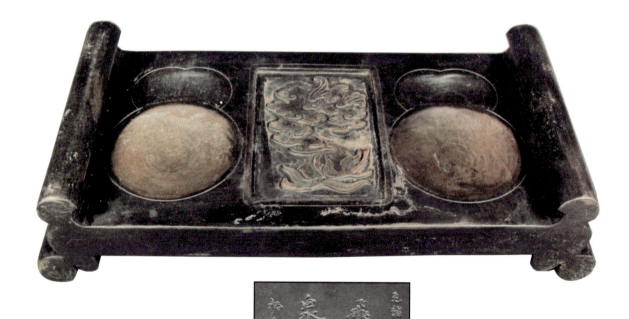

"飞泉"福寿纹石砚　　长 40　宽 20

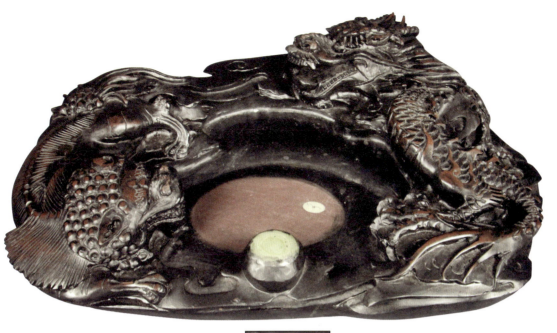

二龙戏珠石砚　　长 50　宽 36　高 14

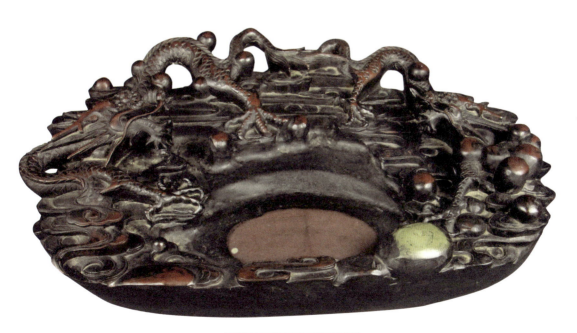

二龙闹海石砚　　长 47　宽 29.5　高 12

砚

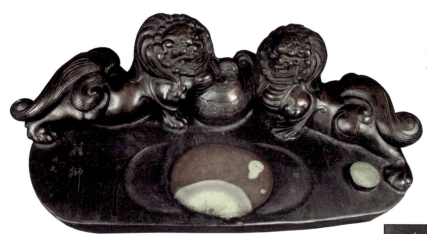

双狮石砚
长 58 宽 28 高 17

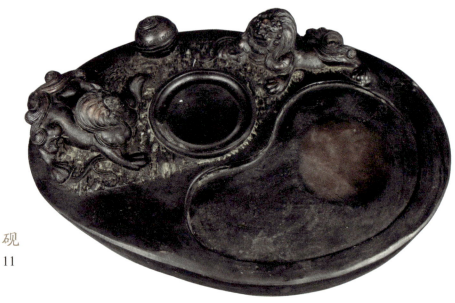

双狮雕花石砚
长 44 宽 30 高 11

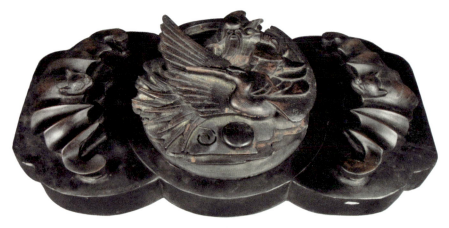

双福贺寿石砚
长 49 宽 25 高 12

二龙戏珠石砚
长 41 宽 29 高 9

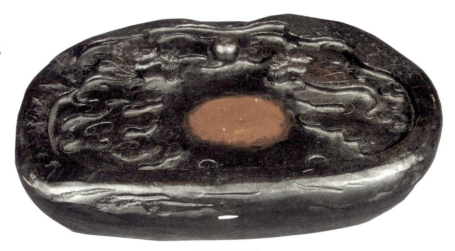

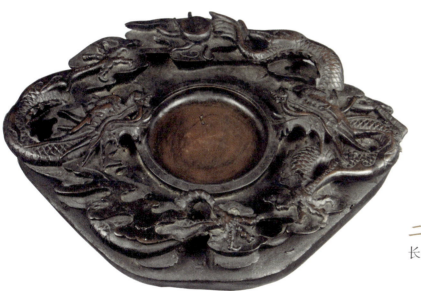

二龙戏珠石砚
长 31 宽 23 高 8

砚

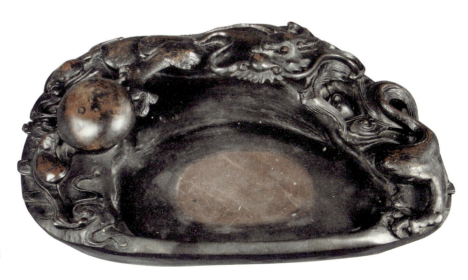

二龙戏珠石砚
长 48 宽 28 高 9

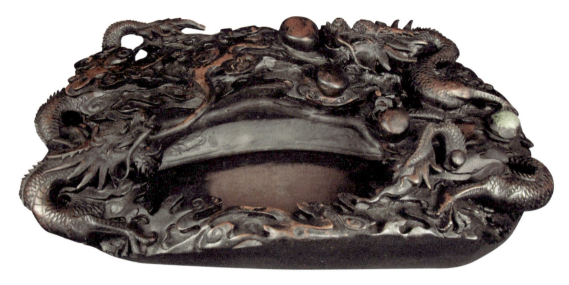

二龙闹海石砚　　长 49　宽 28　高 11

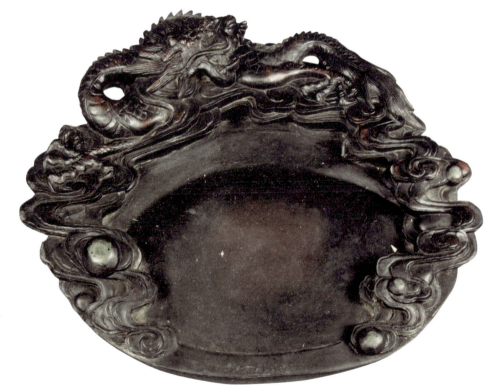

云龙纹石砚　　长 51　宽 30　高 8

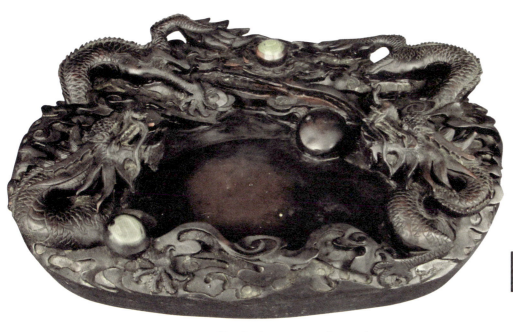

双龙石砚　长 42 宽 27 高 9

砚

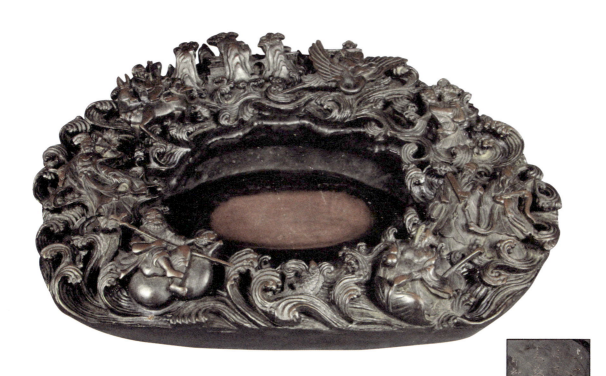

八仙过海石砚　长 47 宽 34

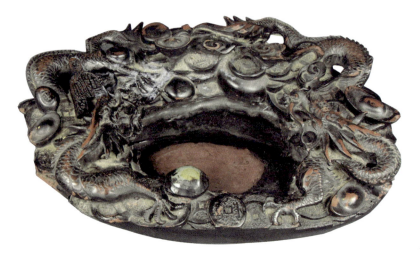

二龙戏珠石砚
长 40 宽 27 高 12

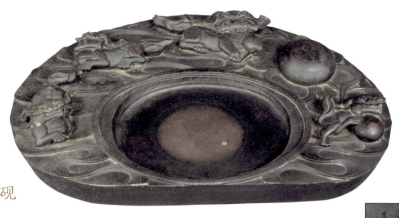

狮子滚绣球石砚
长 44 宽 28 高 17

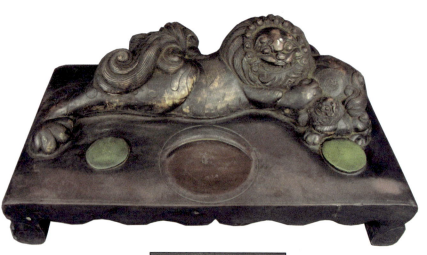

狮子滚绣球石砚
长 49 宽 27 高 19

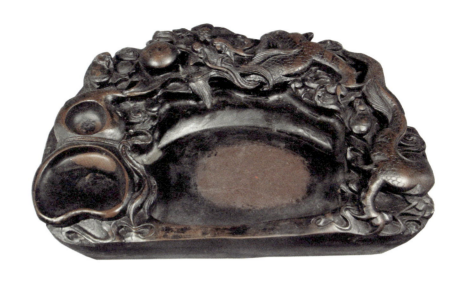

云龙纹石砚
长 32 宽 21 高 8

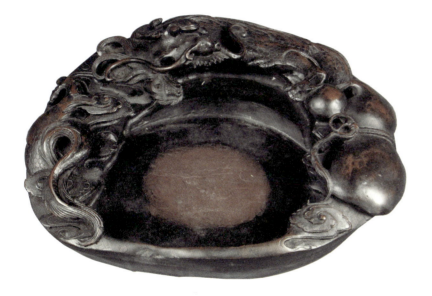

云龙纹石砚
长 35 宽 25 高 13

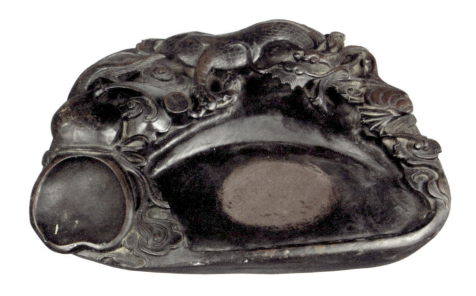

云龙纹石砚
长 36 宽 26 高 7

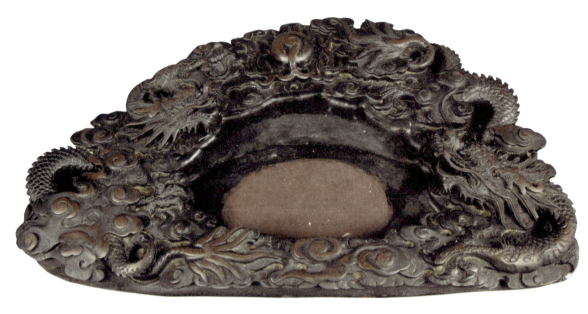

二龙戏珠石砚　长39 宽24 高13

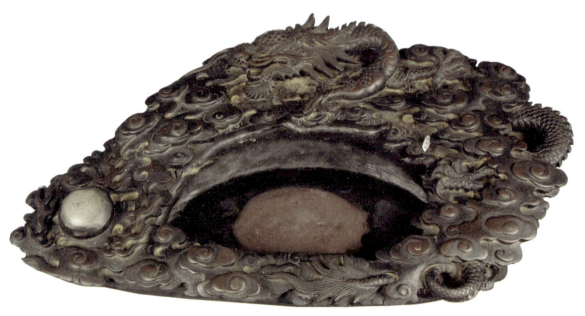

云龙纹石砚　长39 宽33 高13

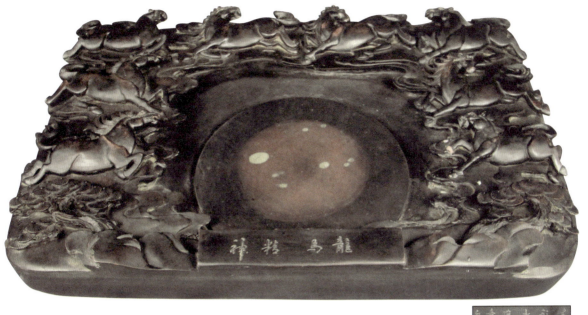

"龙马精神"八骏石砚　长 50　宽 32　高 8

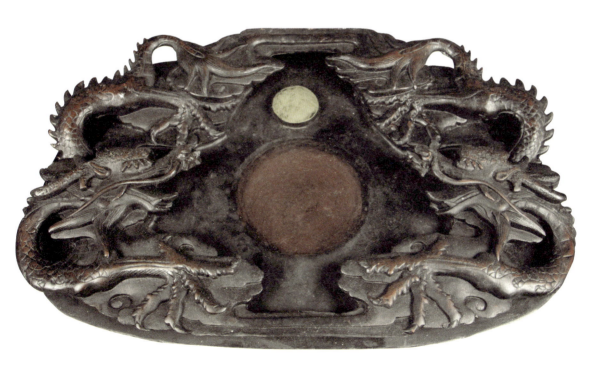

二龙戏珠石砚　长 50　宽 31　高 10

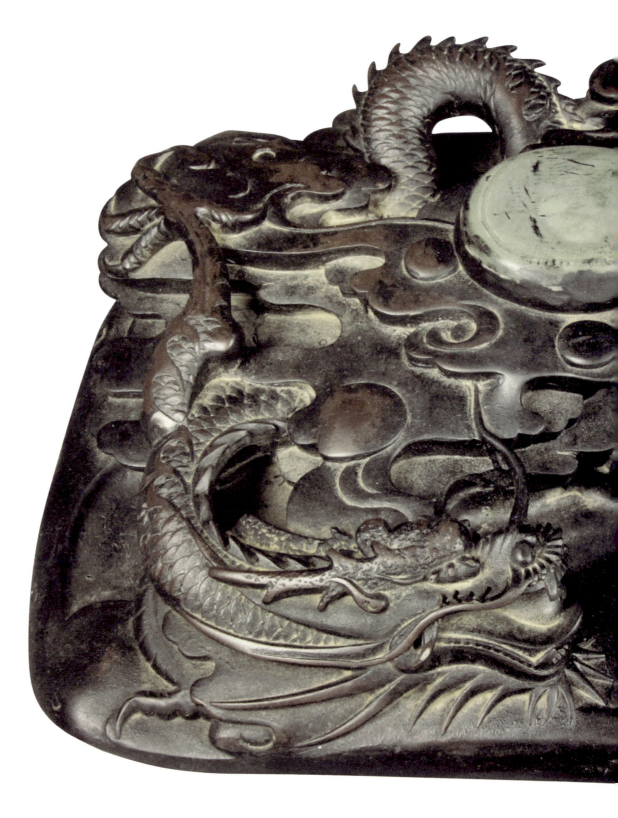

云龙纹石砚　长 48 宽 31 高 11

砚

179

"与天无极"石砚　　长14　宽10

"业精于勤"石砚　　长16　宽12

"两悔两求"石砚　　长15　宽10

"书山学海"石砚　　长15.5　宽12

"养德流芳"石砚　长14　宽10

"厚德载物"石砚　长20　宽13.5

"古书浇胸"石砚　长20　宽13.5

"和神"石砚　长20　宽13.5

"和风"石砚　长 20 宽 13.5

"墨缘"石砚　长 15.5 宽 12

"天增岁月"石砚　长 14 宽 10

"天道酬勤"石砚　长 20 宽 13.5

"宁静致远"石砚　长 20　宽 13.5

"山虽游尽犹为少"石砚　长 15.5　宽 11.5

"志在千里"石砚　长 20　宽 13.5

"惟吾德馨"石砚　长 20　宽 13.5

"惠风和畅"石砚　　长20 宽13.5

"意飘云雾外"石砚　　长15.5 宽11.5

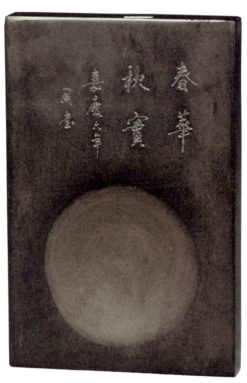
"春华秋实"石砚　　长20 宽13.5

"春江烟雨"石砚　　长14 宽10

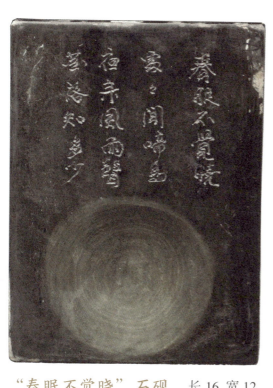
"春眠不觉晓"石砚　长16 宽12

"是非自度"石砚　长14 宽10

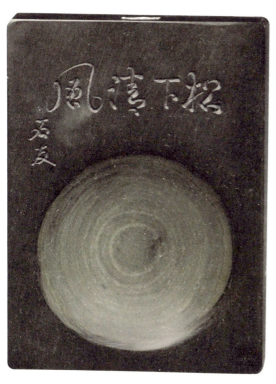
"松下清风"石砚　长14 宽10

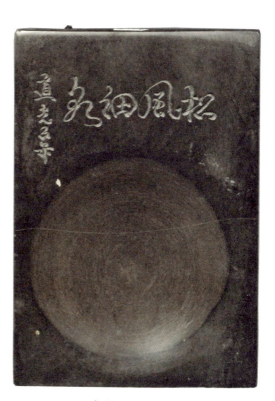
"松风细泉"石砚　长14 宽10

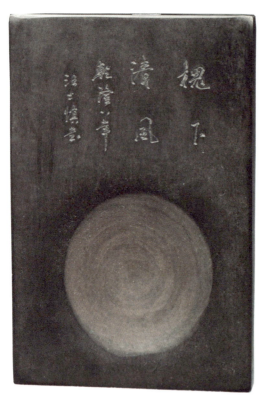

"槐下清风"石砚　长20 宽13.5

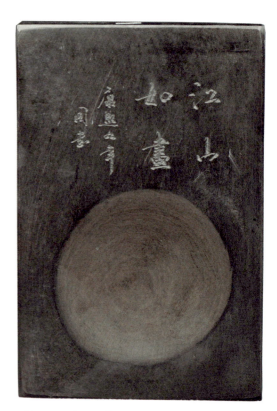

"江山如画"石砚　长20 宽13.5

"江山风雪"石砚　长20 宽13.5

"沙鸟高飞"石砚　长15.5 宽11.5

"津门砚叟"抄手砚　长27 宽17 高7

"海纳百川"石砚　长20 宽13.5

"海阔天高"石砚　长20 宽3.5 高3

砚

187

"澹泊明志"石砚　长14 宽10

"清函玉照"石砚　长20 宽13.5

"清怡"石砚　长16 宽12

"清风大略"石砚　长20 宽13.5

"潇洒临风"石砚　长20 宽13.5

"炉火"石砚　长16 宽12

"物华天宝"石砚　长20 宽13.5

"琴临秋水"石砚　长14 宽10

"白日依山尽"石砚　长16　宽12

"眠云卧石"石砚　长20　宽13.5

"石润"石砚　长20　宽13.5

"积善成德"石砚　长20　宽13.5

"穆如清风"石砚　长14 宽10

"笔翰如流"石砚　长14 宽10

"精养入神"石砚　长20 宽13.5

"素清自处"石砚　长20 宽13.5

"绘事"石砚　长14 宽10

"翰墨幽香"石砚　长14 宽10

"翰逸神飞"石砚　长20 宽13.5

"自强不息"石砚　长20 宽13.5

"花开蝶满" 石砚　长 19 宽 13.5 高 3.5

"蜂蝶" 石砚　长 16 宽 12

"观海听涛" 石砚　长 14 宽 10

"逸情云上" 石砚　长 20 宽 13.5

"醉墨斋"石砚　长14 宽10

"金声玉振"石砚　长20 宽3.5 高2

"金石可镂"石砚　长20 宽13.5

"锲而不舍"石砚　长14 宽10

"闲对流云"石砚　长 20　宽 13.5

"难得糊涂"石砚　长 20　宽 13.5

"雅言"石砚　长 15.5　宽 11.5

"雅鉴"石砚　长 16　宽 11.5

"青松白鹤"石砚
长 15.5 宽 11.5

"云清栖峰"石砚
长 20 宽 13.5

"冰清玉润"石砚
长 20 宽 13.5

"静居自逸"石砚
长 20 宽 13.5

"功名"石砚
长 16 宽 12

"偶然风雨"石砚
长 19 宽 14

"郁孤台下"石砚
长 16.5 宽 11.5

"阅微草堂"石砚
长 20 宽 13.5 高 3

"三思"石砚　长20　宽13.5

"江风"石砚　长20　宽13.5

清　龙纹端砚　长21

碧玉砚　长10.5　宽7

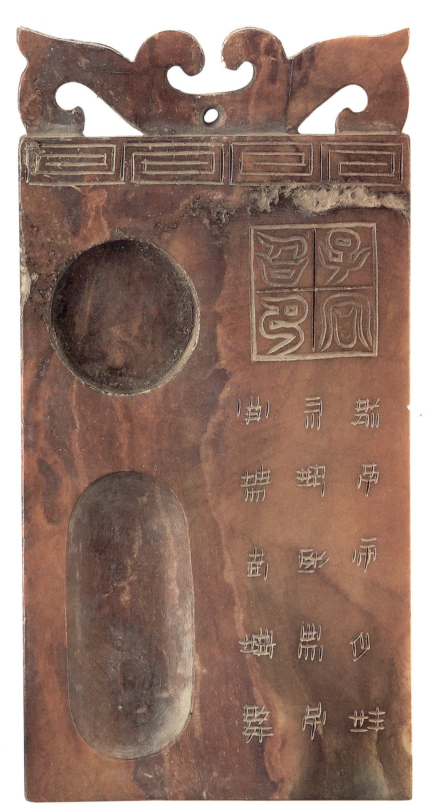

红丝石砚　长20 宽11

程良制"寿山"石砚　长10 宽6 高2

程良制"寿山"石砚　长10 宽6 高2

程良制"寿山"石砚　长9.5 宽5.5 高2

古月堂"寿山"石砚　长9.5 宽6 高1.5

瘿木盒"古墨缘"石砚　长 30.5　宽 17

瘿木盒长方形石砚　　长 18 宽 14

瘿木盒长方形石砚　　长 25

"万书斋"石砚　长 21　宽 21　高 7.5

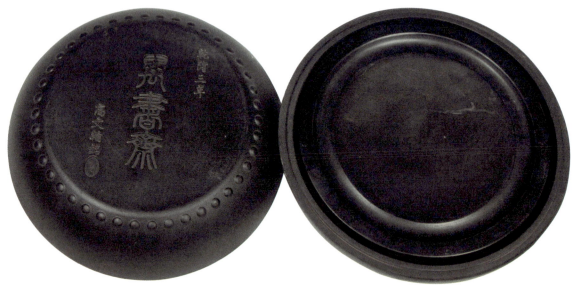

"万书斋"石砚　高 12　直径 25

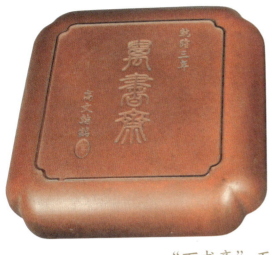

"万书斋"石砚　长 21　宽 21　高 7

瘿木盒鼓形石砚　直径 19

"万书阁"石砚
长 33 宽 22.5 高 7

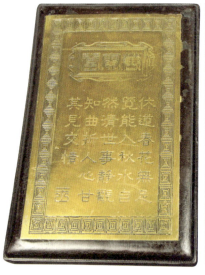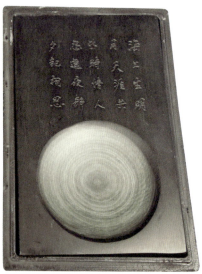

"万宝堂"贴铜石砚
长 25 宽 17 高 5

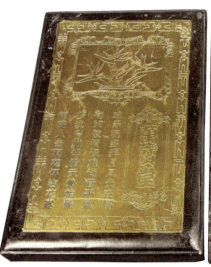

"万宝堂"贴铜石砚
长 32.5 宽 22.5 高 7

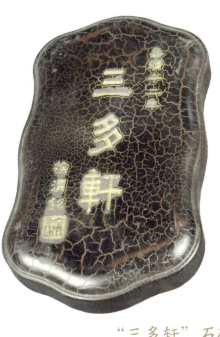

"三多轩"石砚　长21 宽12 高5

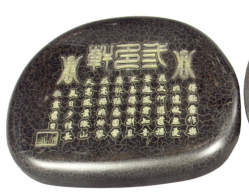

"三多轩"石砚　长28 宽22 高7

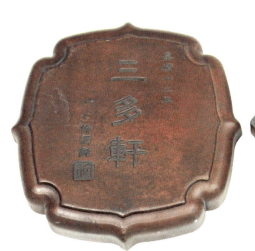

"三多轩"石砚　高12 直径23

"三多轩"石砚　高12　直径23

"三多轩"石砚　高12　直径25

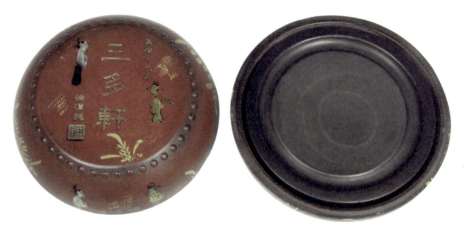

"三多轩"贴铜石砚　长25　宽17　高5

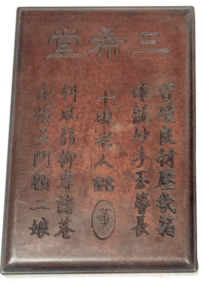

"三希堂"石砚
长 33 宽 22 高 7

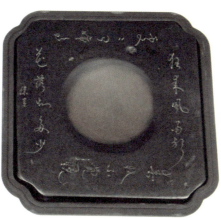

"三希堂"石砚
长 23 宽 23 高 12

砚

"三希堂"石砚
长 26 宽 17.5

"三希堂"石砚　　长 27 宽 17 高 4.5

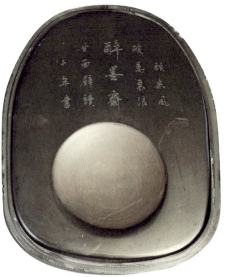

"三希堂"石砚　　长 32 宽 24

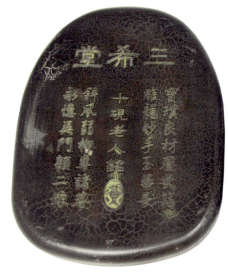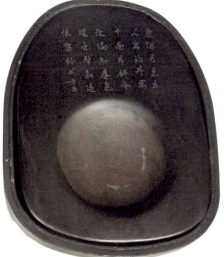

"三希堂"石砚　　长 34 宽 26.5 高 7

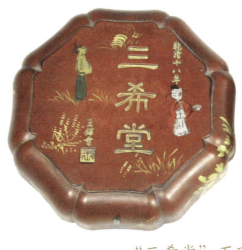

"三希堂"石砚　高 12　直径 23

"三希堂"石砚　高 12　直径 23

"三希堂"石砚　高 12　直径 25

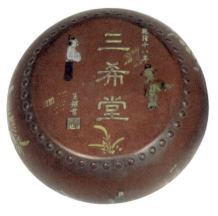

"三希堂"石砚
高 12 直径 25

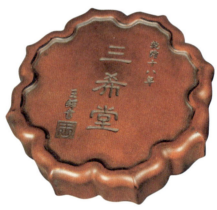
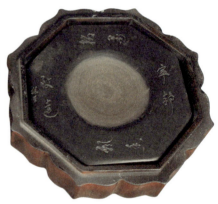

"三希堂"石砚
高 8 直径 19

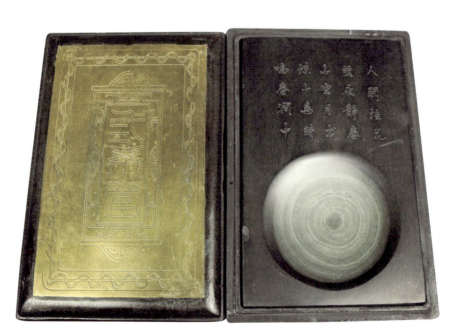

"三希堂"贴铜石砚
长 25 宽 17 高 5

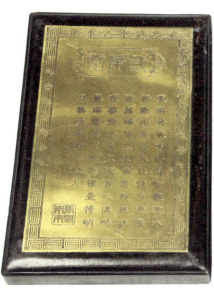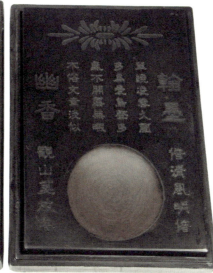

"三希堂"贴铜石砚
长 33 宽 22 高 7

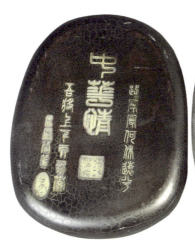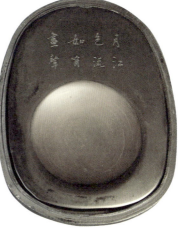

"中华情"石砚
长 24 宽 17.5

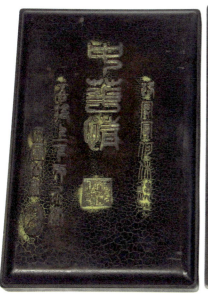

"中华情"石砚
长 26 宽 17.6

砚

"中华情"石砚　　长 27 宽 21 高 6

"中华情"石砚　　高 30.4 宽 20

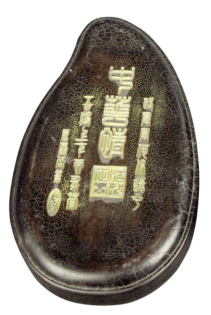

"中华情"石砚　　长 22 宽 13 高 5

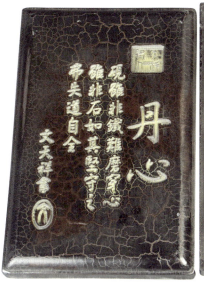

"丹心"石砚
长 23 宽 14.5

"丹心"石砚
长 26 宽 20.5 高 5

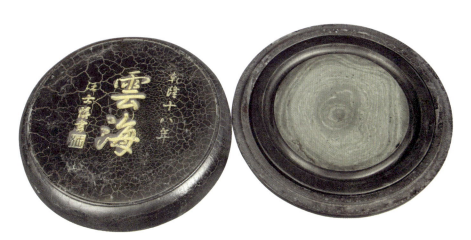

"云海"石砚
高 14 直径 15

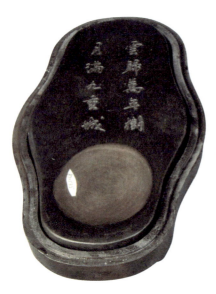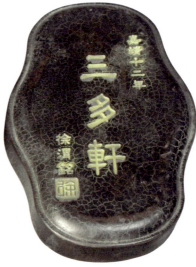

"三多轩"石砚
长 19.5 宽 10.5

"佛缘阁"石砚
长 32 宽 22.5 高 7

"佛缘阁"贴铜石砚
长 25 宽 17 高 5

"佛缘阁"贴铜石砚
长 32.5 宽 22.5 高 7

"佛缘阁"贴铜石砚
长 32.5 宽 22.5 高 7

"倚梦轩"石砚
长 16 宽 15 高 5

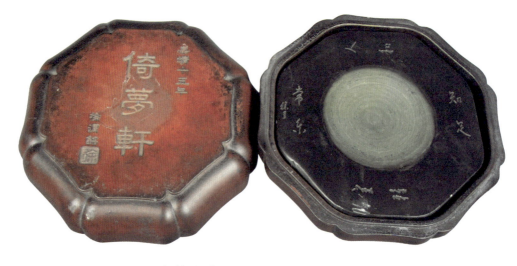

"倚梦轩"石砚　　长 21　宽 21　高 8

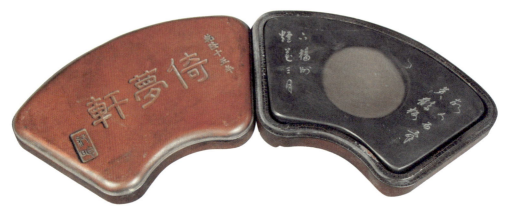

"倚梦轩"石砚　　长 27　宽 17　高 4.5

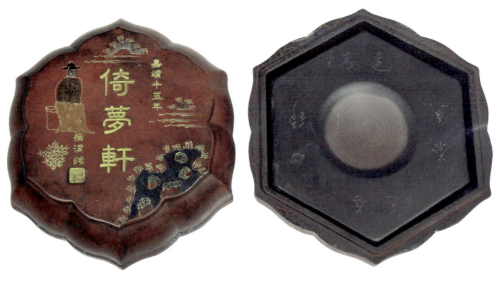

"倚梦轩"石砚　　高 12　直径 24

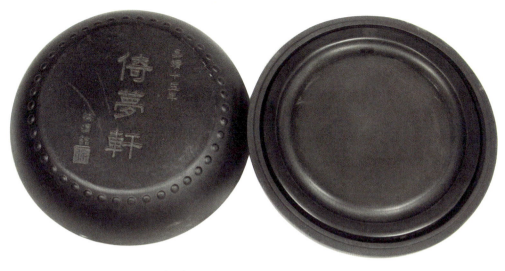

"倚梦轩"石砚　　高 12　直径 25

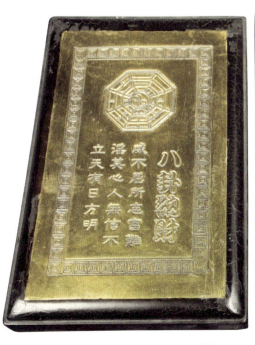

"八卦纳财"石砚　　长 25　宽 17　高 5

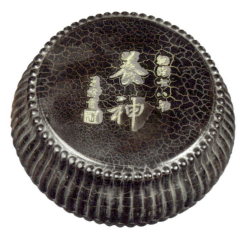

"养神"石砚　直径 20

"凌云"石砚　长 21.5　宽 21.5　高 8.5

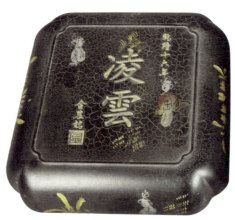
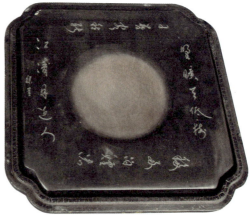

"凌云"石砚　长 21　宽 21　高 7

"凌云"石砚　高12 直径22

"凤凰楼"石砚　长25.5 宽17 高5

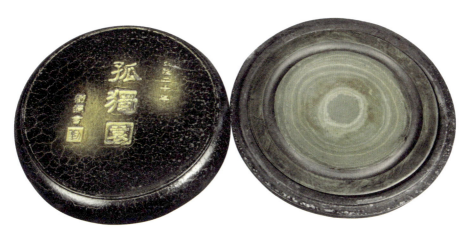

"孤独园"石砚　高14 直径15

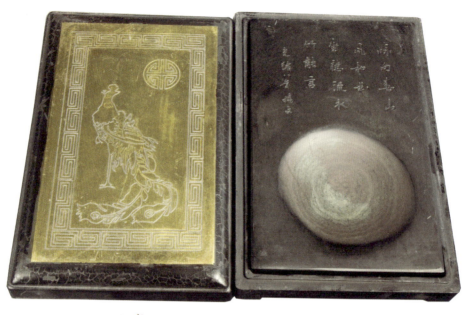

孔雀纹贴铜石砚　长25　宽17　高5

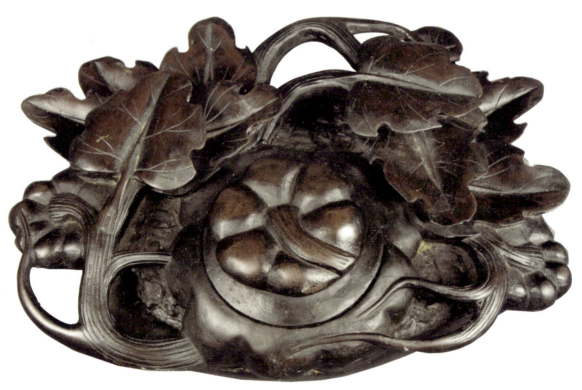

南瓜纹雕花石砚　长39　宽28　高11

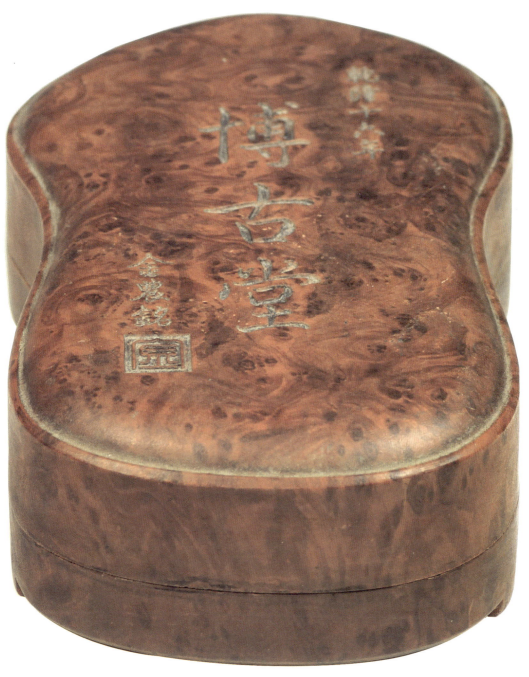

"博古堂"瘿木盒石砚　长21.5 宽12.5

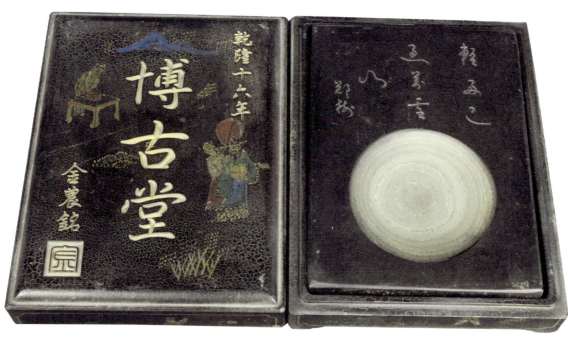

"博古堂"石砚　长22 宽16.5 高5

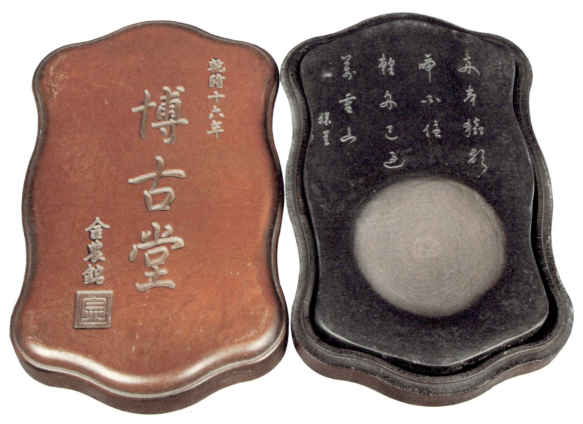

"博古堂"石砚　长23.5 宽15 高5

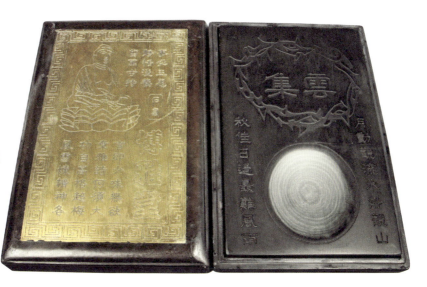

"博雅堂"贴铜石砚
长 32.5 宽 22.5 高 7

砚

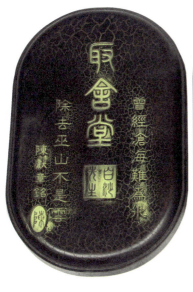

"取舍堂"石砚
长 26 宽 16.5

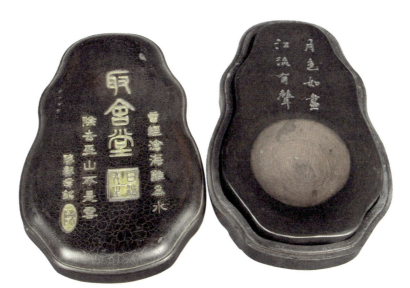

"取舍堂"石砚
长 26 宽 16 高 5

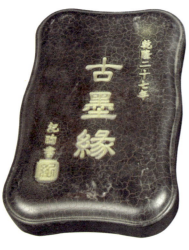

"古墨缘" 石砚
长 20 宽 14 高 5

"古墨缘" 石砚
长 24 宽 17.5

"古墨缘" 石砚
长 26 宽 16.5

"古墨缘"石砚
长 33 宽 22 高 7

"古墨缘"石砚
高 12 直径 23

"古墨香"石砚
长 22 宽 12 高 5

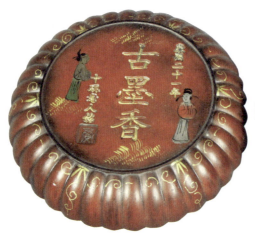

"古墨香"石砚　　高 7.5　直径 21.5

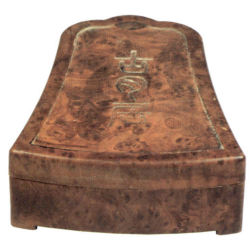

"古月居"瘿木盒石砚　　长 19.5　宽 15

"古月斋"石砚　　长 17.5　宽 17.5　高 8

"古月斋"石砚　高 8.5 直径 19

"古月斋"石砚　长 22 宽 12 高 6

"古月斋"石砚　长 23 宽 17 高 5

砚

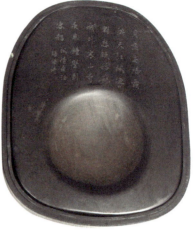

"古砚斋" 石砚　　长 33.5 宽 26.5 高 7

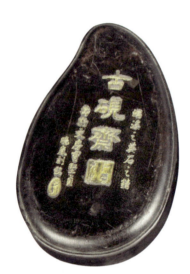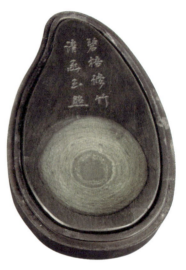

"古砚斋" 石砚　　长 22 宽 13 高 5

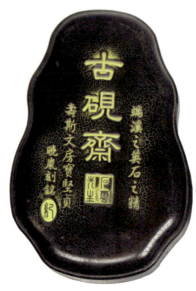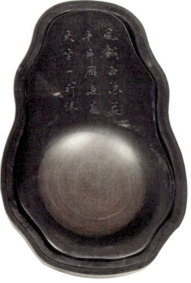

"古砚斋" 石砚　　长 26 宽 16.5

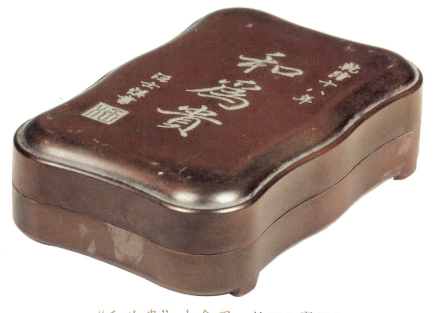

"和为贵"木盒砚　长 20.5　宽 13.5

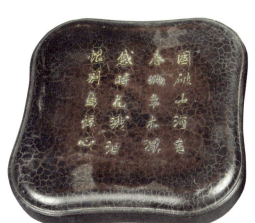 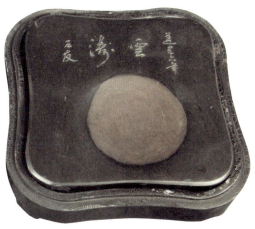

唐诗石砚　长 16　宽 16　高 5

"墨海"石砚　长 16　宽 16　高 5

"墨海"贴铜石砚
长 25 宽 17 高 5

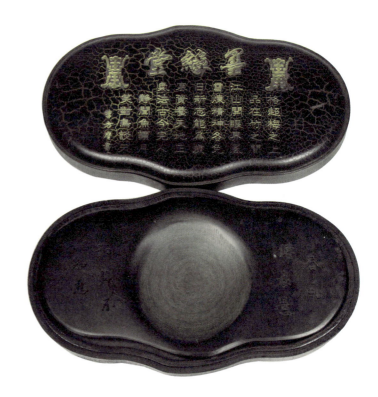

"墨缘堂"石砚
长 29 宽 16

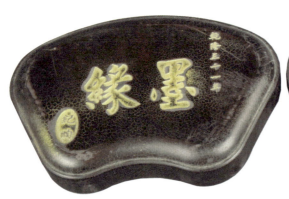

"墨缘"石砚　长 21 宽 13 高 5

"墨香"贴铜石砚
长 25 宽 17 高 5

"夕照明"石砚
长 16 宽 15 高 5

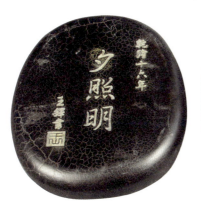

"夕照明"石砚
长 23.5 宽 15 高 5

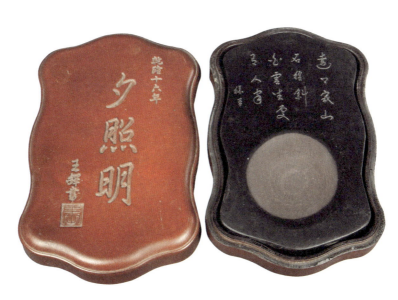

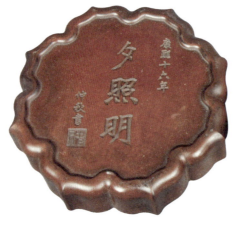

"夕照明"石砚　高8 直径19

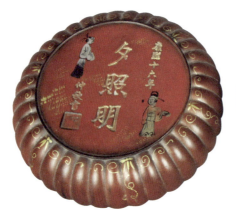

"夕照明"石砚　高8 直径21

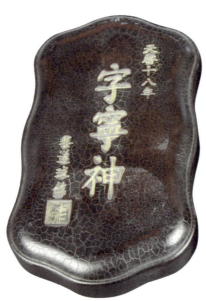

"字宁神"石砚　长21 宽12 高5

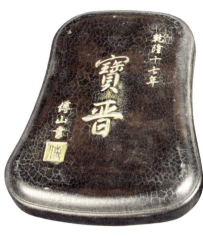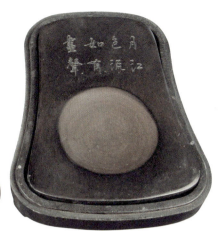

"宝晋"石砚　长 21　宽 16　高 5

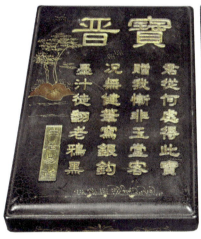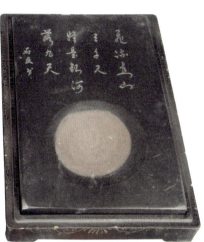

"宝晋"石砚
长 25.5　宽 17　高 5

砚

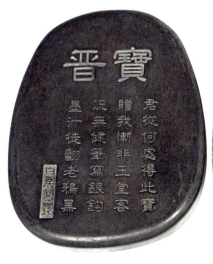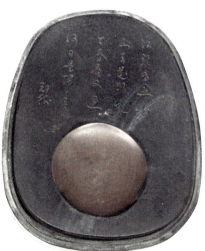

"宝晋"石砚
长 26　宽 20.5　高 5

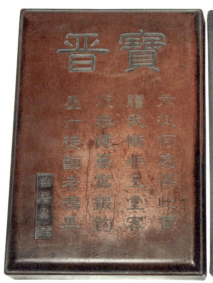

"宝晋"石砚　长32 宽22

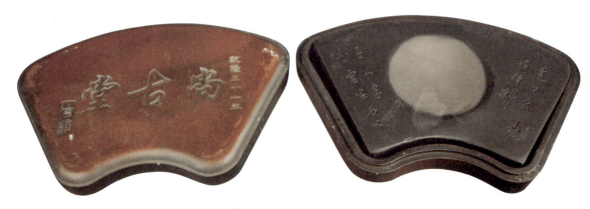

"尚古堂"石砚　长27 宽16 高5

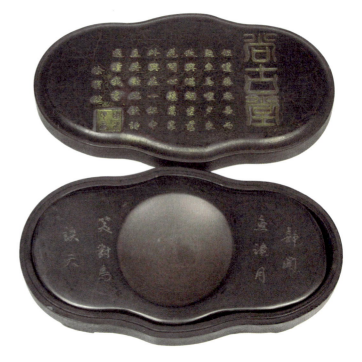

"尚古堂"石砚
长28 宽16

"尚古堂"石砚
长 33 宽 22 高 7

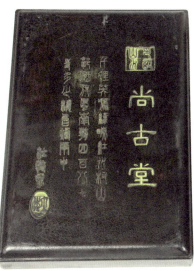
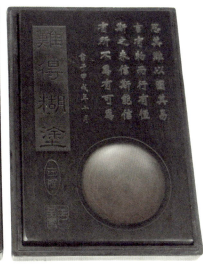

"尚古堂"贴铜石砚
长 18 宽 14 高 5

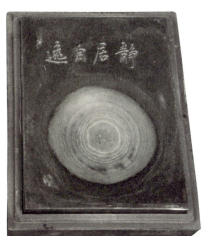

"尚古堂"贴铜石砚
长 25 宽 17 高 5

"尚古堂"贴铜石砚
长 25 宽 17 高 5

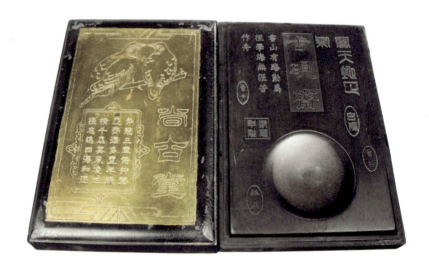

"尚古堂"贴铜石砚
长 32.5 宽 22.5 高 7

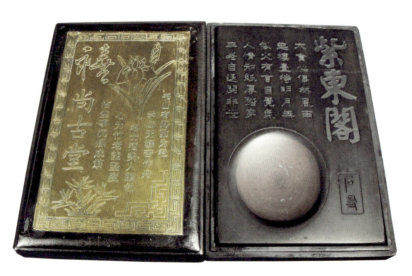

"尚古堂"贴铜石砚
长 32 宽 22.5 高 6.5

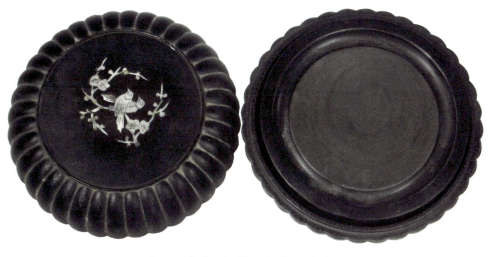

嵌贝花鸟瓜棱石砚　直径 21

嵌贝仕女瓜棱石砚　直径 21

嵌贝鼓女石砚　高 8 直径 21.5

嵌贝松下听琴石砚
长 25.5　宽 17

嵌贝松下高士石砚
长 25.5　宽 17

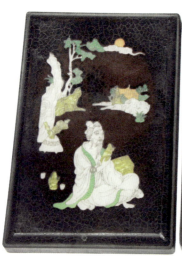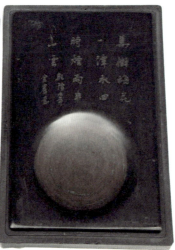

嵌贝松下读书石砚
长 25.5　宽 17

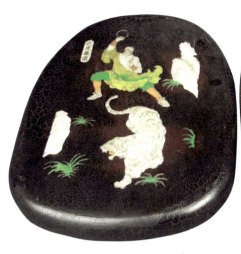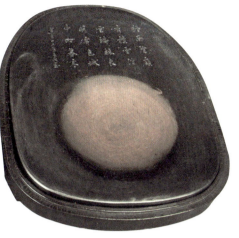

嵌贝伏虎罗汉石砚　长34 宽26.5

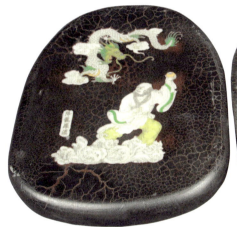

嵌贝降龙罗汉石砚　长25 宽16.5

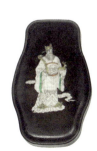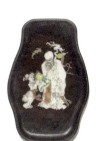

嵌贝福禄寿三星石砚一套　长26.5 宽16

费朝奇藏品之文房雅器

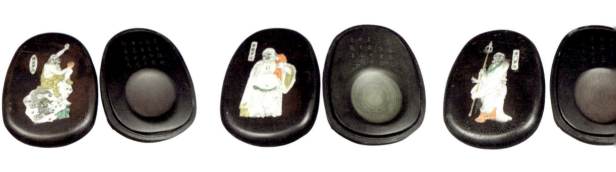

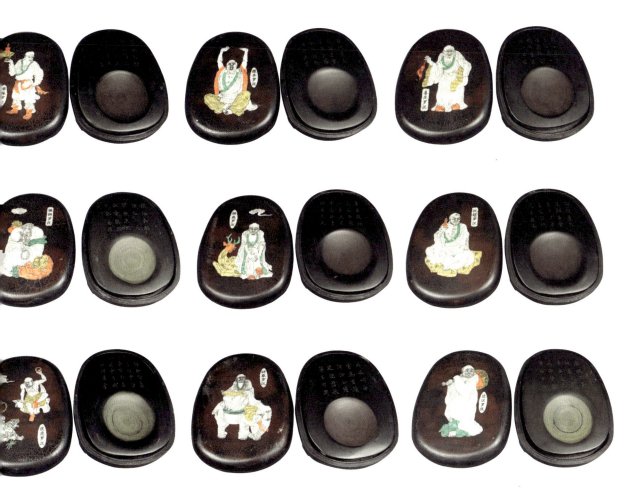

嵌贝十八罗汉石砚一套　长 27 宽 21

砚

嵌贝八仙石砚一套　长 23.5 宽 17.5

嵌贝八仙石砚一套　长 27 宽 22 高 6

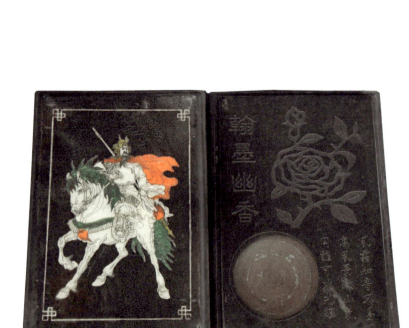

嵌贝关公石砚
长 30.4 宽 20

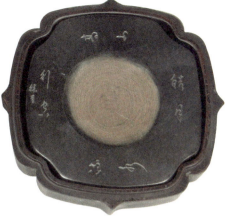

嵌贝弥勒佛石砚　高 12　直径 24

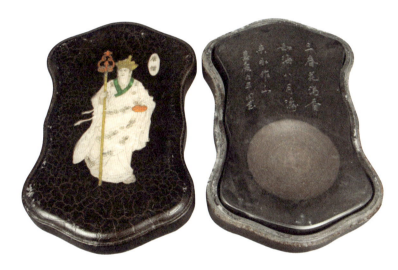

嵌贝唐僧石砚
长 26.5　宽 17　高 5.5

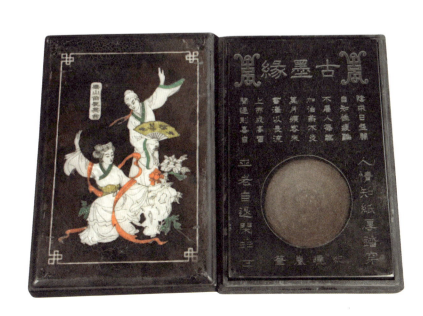

嵌贝梁祝石砚
长 30.4　宽 20

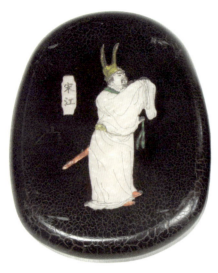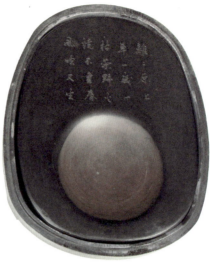

嵌贝宋江石砚　　长 26.5 宽 21 高 6

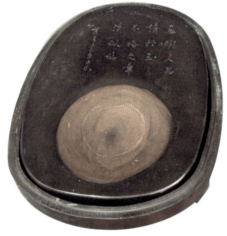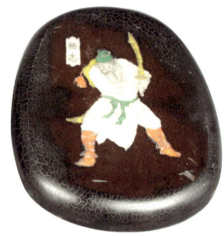

嵌贝杨志石砚　　长 27 宽 21.5 高 5

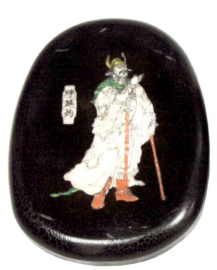

嵌贝呼延灼石砚　　长 26.5 宽 21 高 6

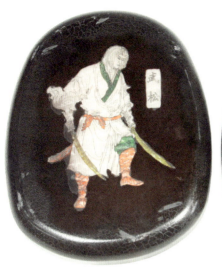

嵌贝武松石砚　　长 26.5 宽 21 高 6

嵌贝雷横石砚　　长 26.5 宽 21 高 6

嵌贝鲁智深石砚　　长 26.5 宽 21 高 6

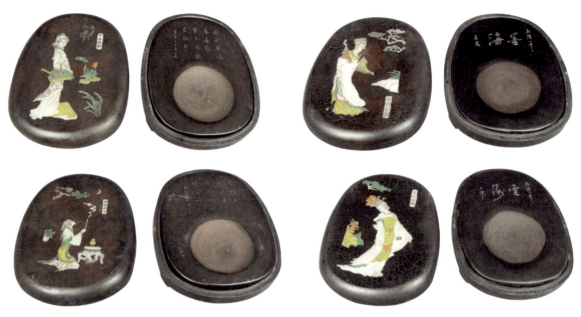

嵌贝四大美女石砚一套　　长 27　宽 21　高 5

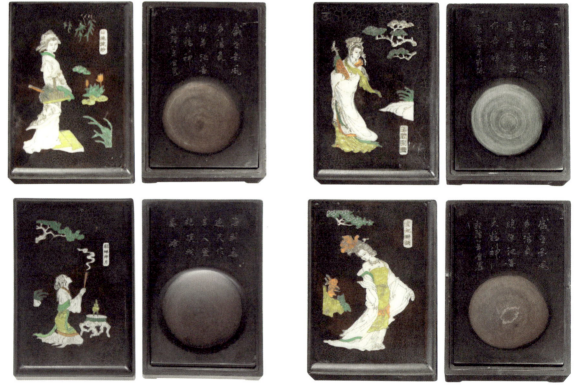

嵌贝四大美女石砚一套　　长 26　宽 17

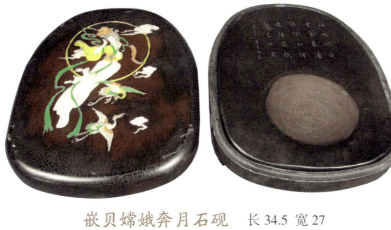

嵌贝嫦娥奔月石砚　长 34.5 宽 27

 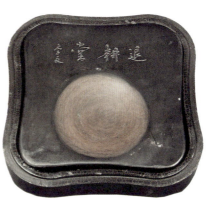

嵌贝白虎石砚　长 6.5 宽 6.5

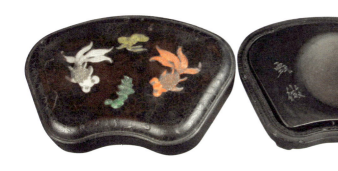

嵌贝双鱼石砚　长 20 宽 13 高 5

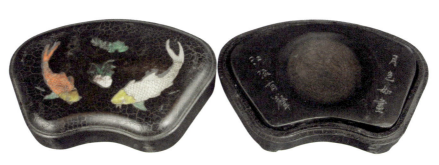

嵌贝双鱼石砚　长 21 宽 13 高 5

砚

嵌贝梅花石砚　长 21 宽 15 高 5

嵌贝牡丹石砚　长 21 宽 19

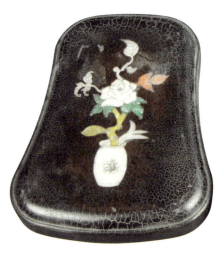
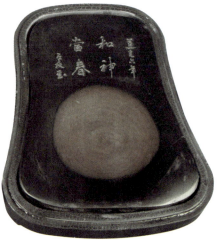

嵌贝牡丹石砚　长 21 宽 16 高 5

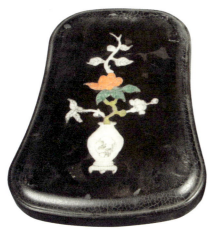 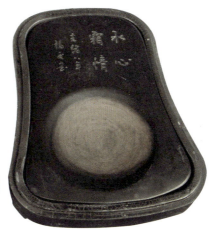

嵌贝瓶花石砚　　长 21　宽 16　高 5

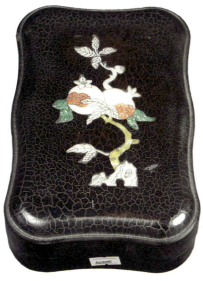 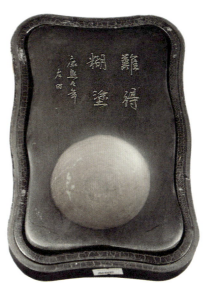

嵌贝石榴石砚　　长 20.5　宽 14

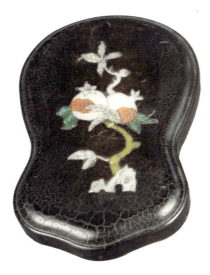 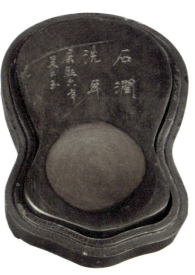

嵌贝石榴石砚　　长 21　宽 14　高 5

砚

嵌贝石榴石砚　　长 21　宽 16　高 5

嵌贝鸳鸯石砚　　长 18　宽 14　高 5

嵌贝鸳鸯石砚　　长 21　宽 13　高 5

嵌贝花鸟石砚
长 21 宽 17 高 14

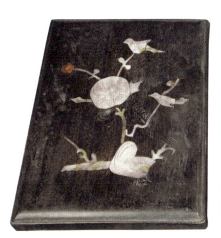

嵌贝花鸟石砚
长 21 宽 17 高 14

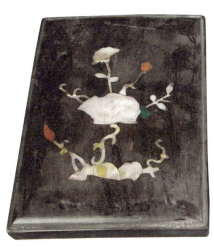

嵌贝花鸟石砚
长 21 宽 17 高 14

嵌贝花鸟石砚　长 21 宽 18 高 4

嵌贝花鸟石砚　长 21 宽 18 高 4

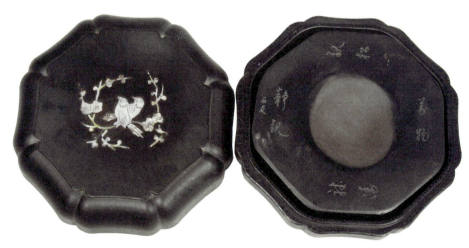

嵌贝花鸟石砚　高 12 直径 23

嵌贝花鸟石砚　高 12　直径 25

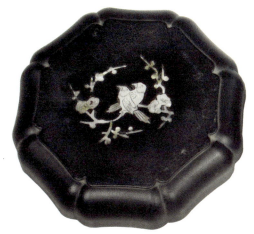 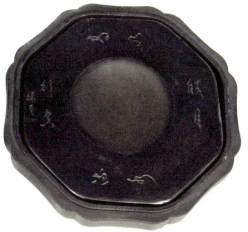

嵌贝花鸟石砚　高 12　直径 25

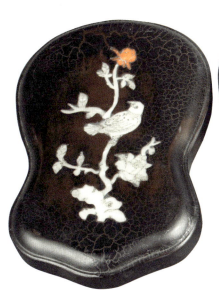 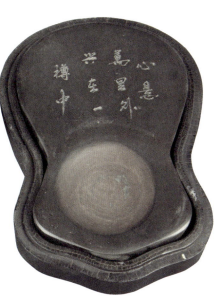

嵌贝花鸟石砚　长 20.5　宽 14　高 5

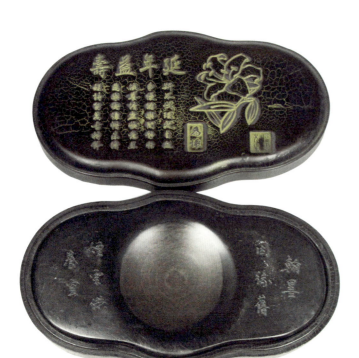

"延年益寿"石砚
长 28 宽 16

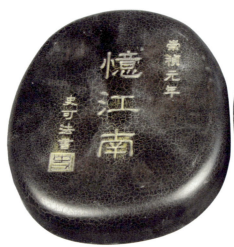 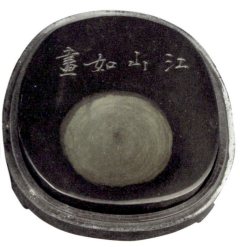

"忆江南"石砚　长 16 宽 15 高 5

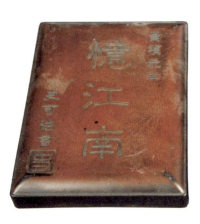

"忆江南"石砚
长 18 宽 14 高 5

"忆江南"石砚　　长 18 宽 16 高 5

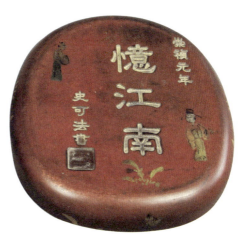

"忆江南"石砚　　长 18 宽 16 高 5.5

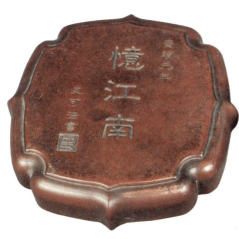
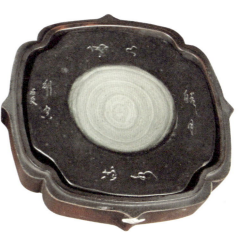

"忆江南"石砚　　长 20 宽 20 高 7.5

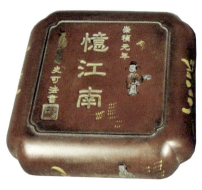
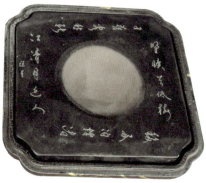

"忆江南"石砚　长21 宽21 高7

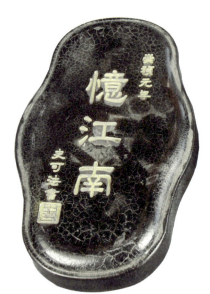
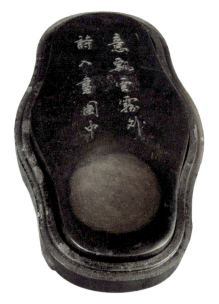

"忆江南"石砚　长22 宽12 高5

"忆江南"石砚　长23 宽17 高5

"忆江南"石砚　长23　宽23　高12

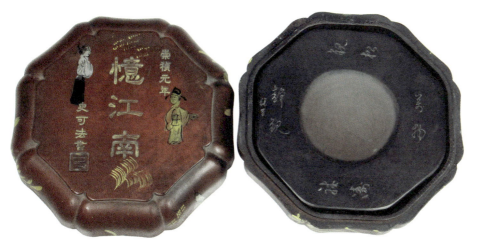

"忆江南"石砚　高12　直径23

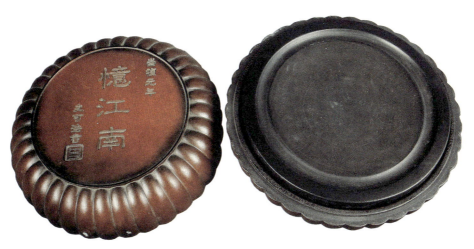

"忆江南"石砚　高6.5　直径22

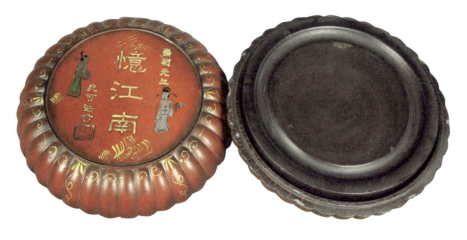

"忆江南"石砚　高7.5　直径21.5

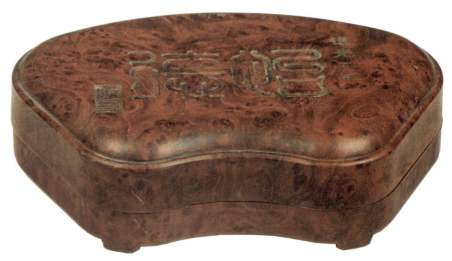

"怡德"瘿木扇形砚　长20.5　宽13

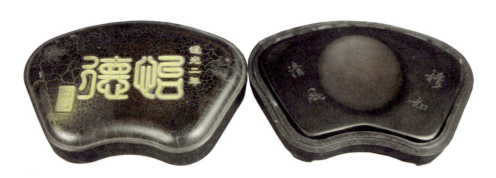

"怡德"石砚　长21　宽13　高5

"怡神"石砚　　长 17 宽 15 高 5

"怡神"石砚　　长 20 宽 13 高 5

"恋花"贴铜石砚　　长 18 宽 14 高 5

"披览诗雅"石砚
长 18 宽 14 高 5

"披览诗雅"石砚
长 21 宽 12 高 5

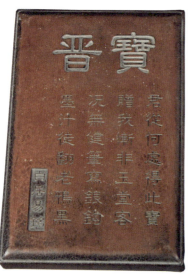

"宝晋"石砚
长 30.4 宽 20

"晚菊傲霜"石砚
长 26 宽 16.5

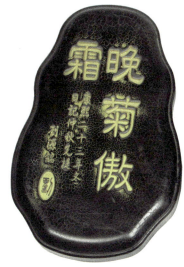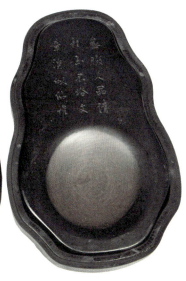

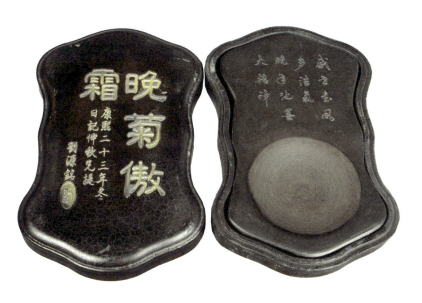

"晚菊傲霜"石砚
长 26 宽 17 高 5

砚

"晚菊傲霜"石砚
长 33 宽 22 高 7

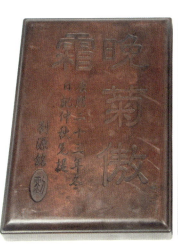

"望云亭"石砚
长 33 宽 22 高 7

费朝奇藏品之文房雅器

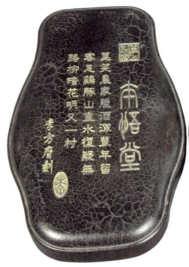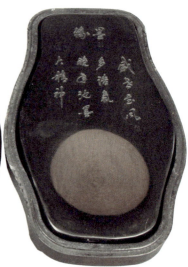

"本悟堂"石砚
长 26 宽 16 高 5

"松竹梅"石砚
长 33 宽 22 高 7

"松竹梅" 石砚
长 34 宽 26 高 7

浮雕盖盒石砚
长 25.5 宽 17

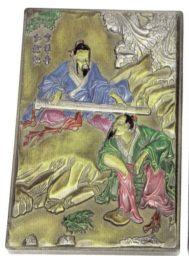
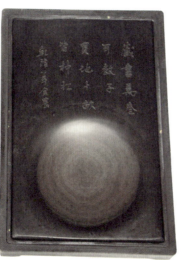

浮雕盖盒石砚
长 25.5 宽 17

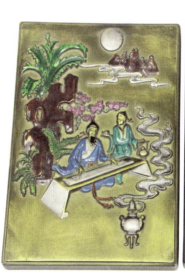

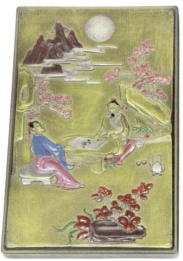

浮雕盖盒石砚
长 25.5 宽 17

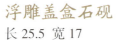

浮雕盖盒石砚
长 25.5 宽 17

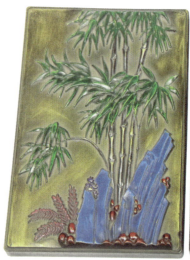
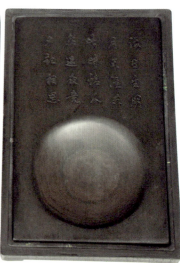

"澹泊明志"石砚
长 24 宽 17.5

"澹泊明志" 石砚
长 26 宽 17

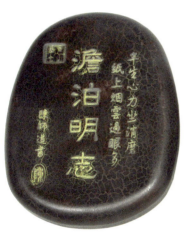

"澹泊明志" 石砚
长 26 宽 20.5 高 5

"澹泊明志" 石砚
长 26 宽 17 高 5.5

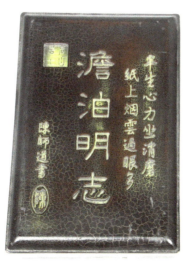

"清心阁"扇形石砚
长 24 宽 13

"清辉堂"贴铜石砚
长 18 宽 14 高 5

"清逸"贴铜石砚
长 32.5 宽 22.5 高 7

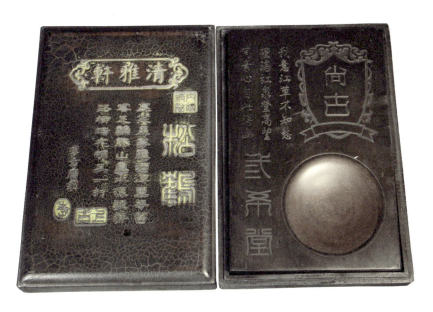

"清雅轩"石砚
长 31 宽 20

 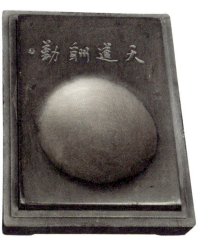

"清雅轩"贴铜石砚
长 18 宽 14 高 5

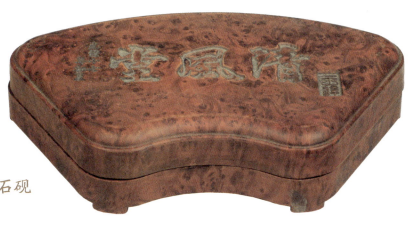

"清风堂"瘿木扇形石砚
长 26.5 宽 15.5

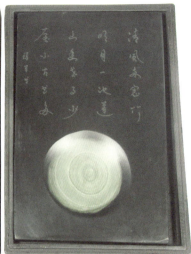

"清风堂"石砚
长 33 宽 22 高 7

费朝奇藏品之文房雅器

"清风堂"贴铜石砚
长 18 宽 14 高 5

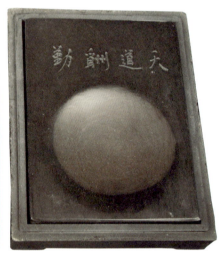

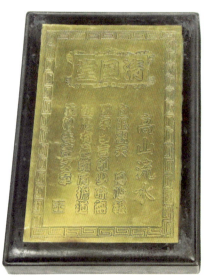
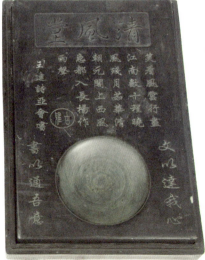

"清风堂"贴铜石砚
长 33 宽 22 高 7

牡丹纹石砚
长 16 宽 16 高 5

"物华天宝"石砚
长 33 宽 22 高 7

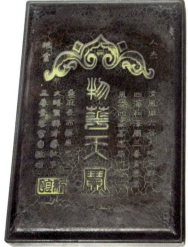
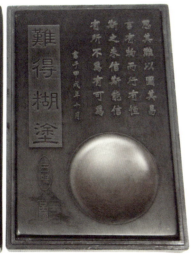

砚

"琴音阁"石砚
长 18 宽 14 高 5

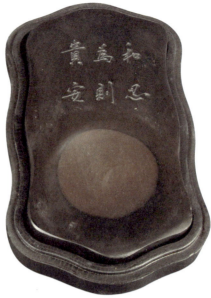

"琴音阁" 石砚
长 21 宽 12 高 5

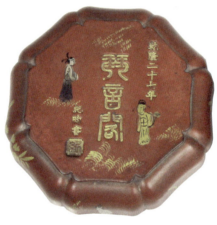

"琴音阁" 石砚
高 12 直径 23

"琴音阁" 石砚
高 12 直径 23

"百砚居"石砚　长 21 宽 21 高 7

"百砚居"石砚　高 12 直径 23

"百砚居"石砚　高 12 直径 24

砚

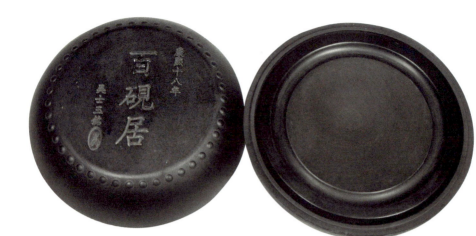

"百砚居"石砚
高 12 直径 25

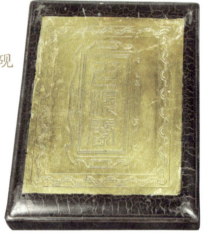

"宽猛相济"贴铜石砚
长 18 宽 14 高 5

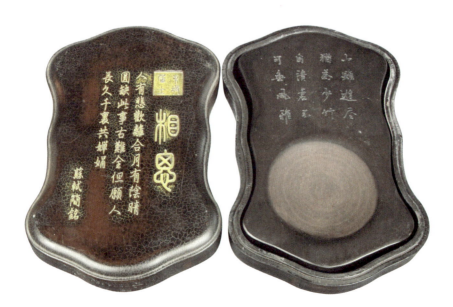

"相思"石砚
长 26 宽 17 高 5

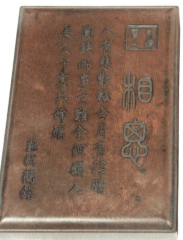
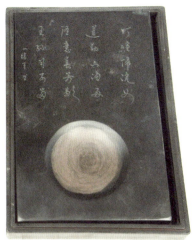

"相思"石砚
长 33 宽 22 高 7

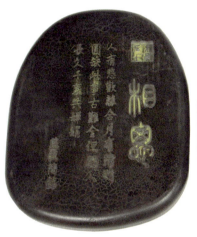

"相思"石砚
长 34 宽 26.5 高 7

"知无涯"石砚
长 26 宽 16 高 5

"福"字石砚
长 16 宽 16 高 5

"福寿堂"石砚
长 33 宽 22 高 7

"福寿堂"贴铜石砚
长 32.5 宽 22.5 高 7

"福寿堂"贴铜石砚
长 32.5 宽 22.5 高 7

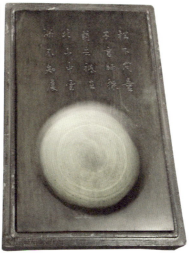

"福寿绵长"贴铜石砚　长 25 宽 17 高 5

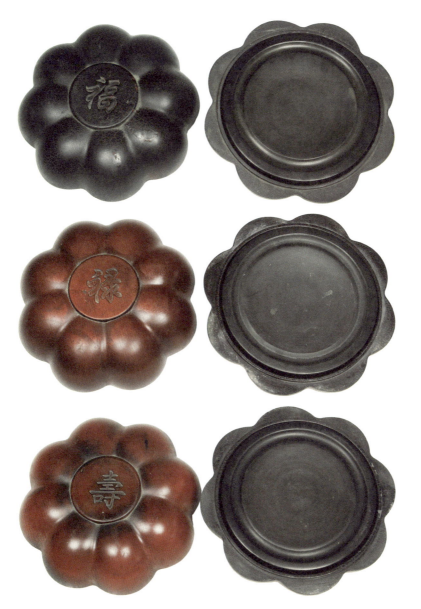

"福禄寿"南瓜石砚一套　直径 22

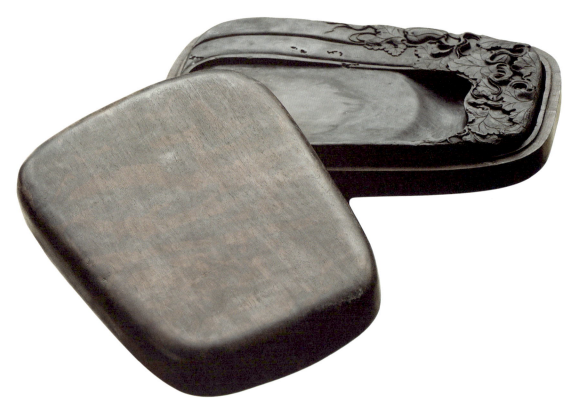

莲叶木盒石砚　长 23　宽 15

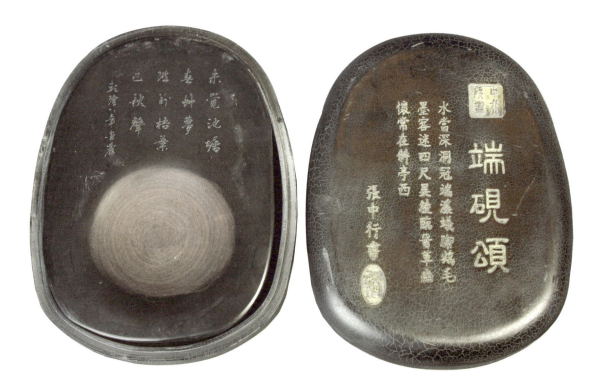

"端砚颂"石砚　长 24　宽 17.5

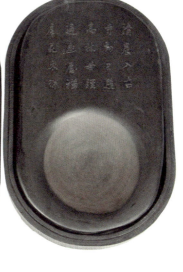

"端砚颂"石砚
长 25 宽 16

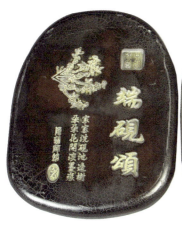 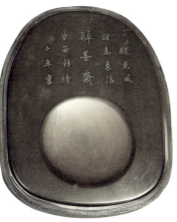

"端砚颂"石砚
长 31 宽 20

砚

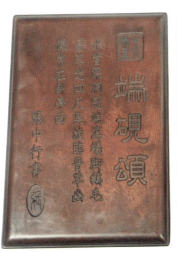

"端砚颂"石砚
长 33 宽 22 高 7

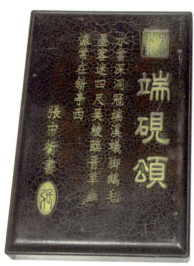

"端砚颂"石砚

"素业斋"石砚　长16 宽15 高5

"素业斋"石砚　长21 宽21 高7

"素业斋"石砚　长21　宽21　高7.5

"素业斋"石砚　长21　宽21　高8.5

"素业斋"石砚　高12　直径25

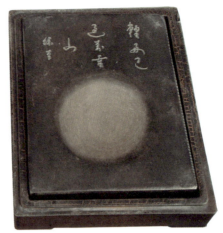

"紫凝轩"石砚　长 18 宽 14 高 5

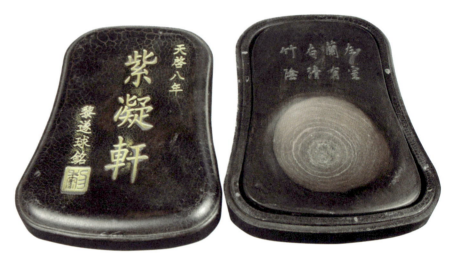

"紫凝轩"石砚　长 18 宽 14 高 5

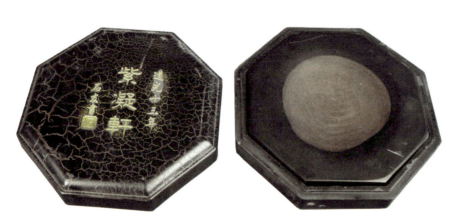

"紫凝轩"石砚　长 18 宽 18 高 5

"紫凝轩"石砚　长 27 宽 16

"紫凝轩"石砚　直径 15

"紫凝轩"贴铜石砚
长 18 宽 14 高 5

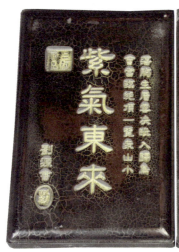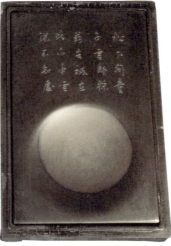

"紫气东来" 石砚
长 23 宽 14.5

"紫气东来" 石砚
长 25.5 宽 17 高 5

"翰墨凝香" 石砚
长 23 宽 14.5

"翰墨凝香" 石砚
长 33.5 宽 26.5 高 7

"翰墨幽香" 贴铜石砚
长 32.5 宽 22.5 高 7

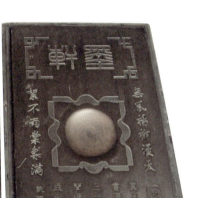

"翰墨凝香" 石砚
长 26 宽 18 高 5

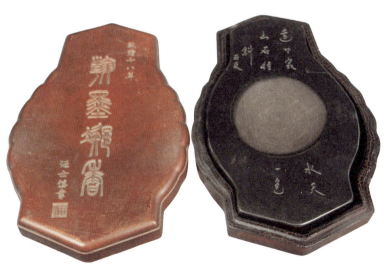

"翰墨轩"石砚
长 16 宽 16 高 5

"翰墨轩"石砚
长 33 宽 23

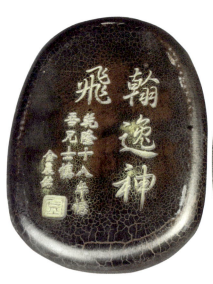

"翰逸神飞"石砚
长 24 宽 17.5

"老夫捧砚"石砚
长 26 宽 20.5 高 5

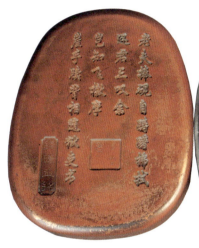
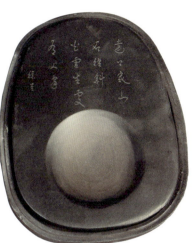

"老夫捧砚"石砚
长 24 宽 17.5

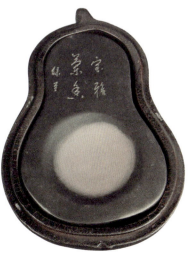

葫芦型石砚
长 20 宽 12 高 5

砚

"观沧海"瘿木盒石砚　长 26.5　宽 17

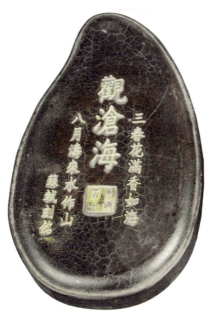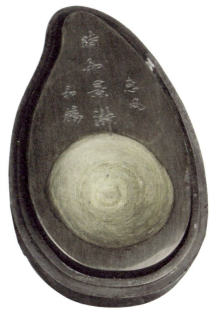

"观沧海"石砚
长 22 宽 13 高 5

"观远"石砚
长 18 宽 18 高 5

"赠汪伦"石砚
长 33 宽 22 高 7

"赠汪伦"石砚
长 34 宽 26 高 7

"赠砚阁"石砚
长 27 宽 22

"赠砚阁"石砚
长 33 宽 22

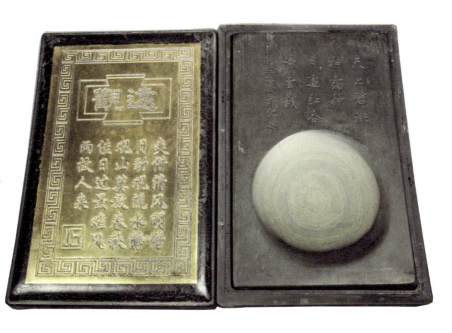

"远观"贴铜石砚
长 25 宽 17 高 5

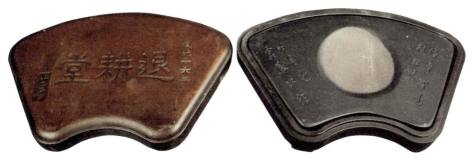

"退耕堂"石砚　长 27 宽 16 高 5

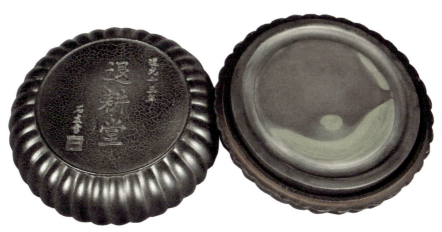

"退耕堂"石砚　高 7.5 直径 21.5

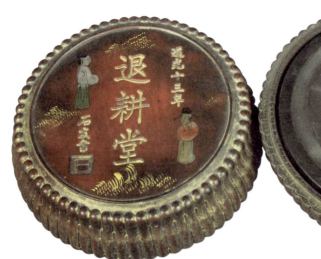

"退耕堂" 石砚　　高 8.5　直径 19

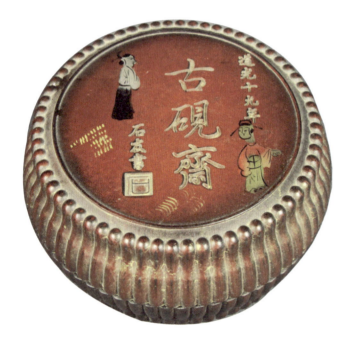

"古砚斋" 端砚　　直径 19

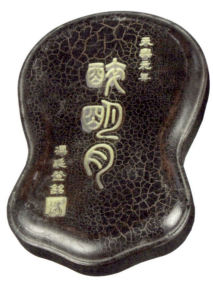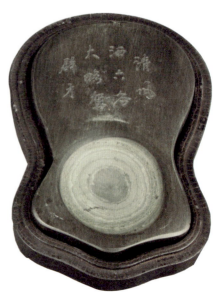

"醉明月" 石砚
长 20　宽 14　高 5

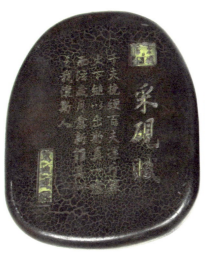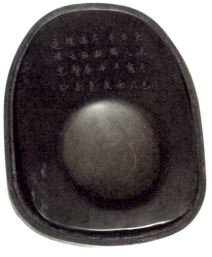

"采砚赋"石砚
长 33.5 宽 26.5 高 7

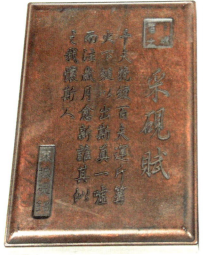

"采砚赋"石砚
长 33 宽 22 高 7

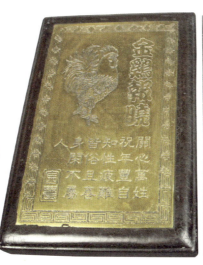

"金鸡报晓"贴铜石砚
长 32.5 宽 22.5 高 7

砚

"物华天宝"石砚
长 30.4 宽 20

费朝奇藏品之文房雅器

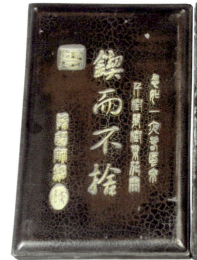

"锲而不舍"石砚
长 23 宽 14.5

"锲而不舍"石砚
长 33.5 宽 26.5 高 7

"问道"贴铜石砚
长 33 宽 22 高 7

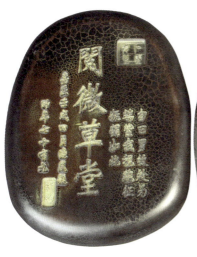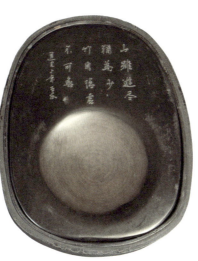

"阅微草堂"石砚
长 24 宽 17.5

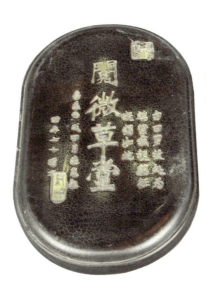

"阅微草堂"石砚
长 25 宽 16.5 高 5.5

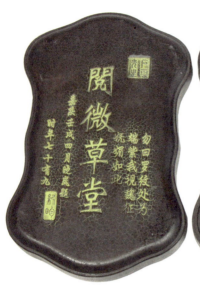

"阅微草堂"石砚
长 26.5 宽 17

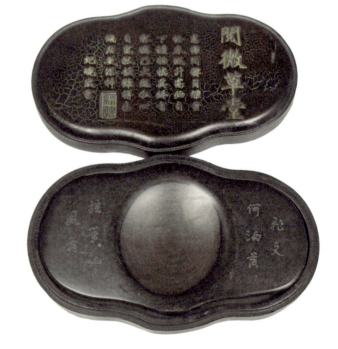

"阅微草堂"石砚
长 28 宽 16

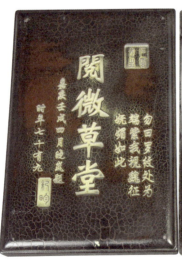

"阅微草堂"石砚
长 31 宽 20

"阅微草堂"石砚
长 33 宽 22 高 7

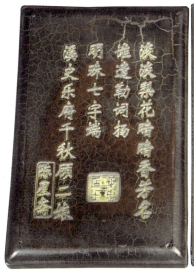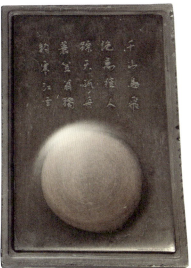

"陈星斋"石砚
长 23 宽 14.5

"陈星斋"石砚
长 26 宽 17 高 5

"陈星斋"石砚
长 26 宽 20 高 5

费朝奇藏品之文房雅器

"难得糊涂"石砚
长 25.5 宽 17 高 5

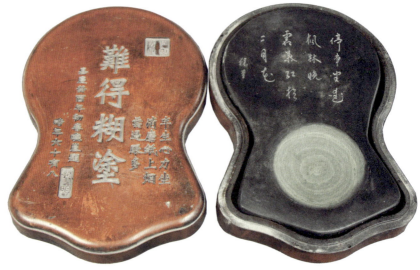

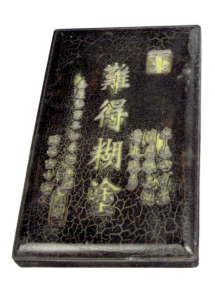

"难得糊涂"石砚
长 26 宽 17 高 5

"难得糊涂"石砚
长 26 宽 20.5 高 5

"雅集"贴铜石砚
长 32 宽 22.5 高 6.5

"雅集"贴铜石砚
长 18 宽 14 高 5

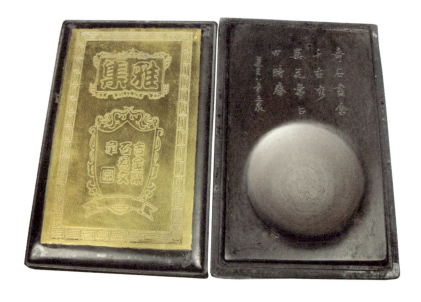

"雅集"贴铜石砚 长25 宽17 高5

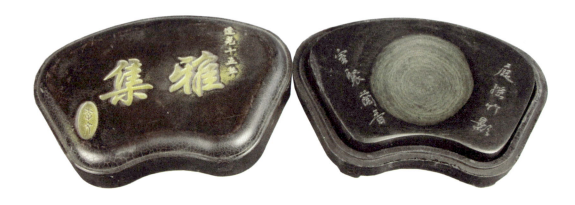

"雅集"石砚 长20.5 宽14 高5

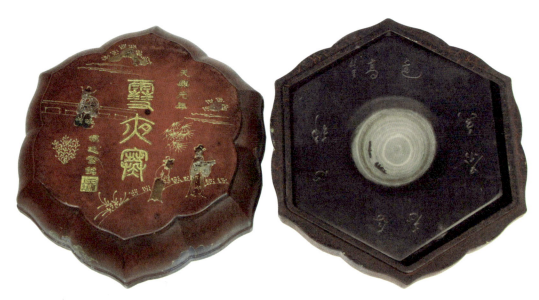

"雪夜寒"石砚 高12 直径24

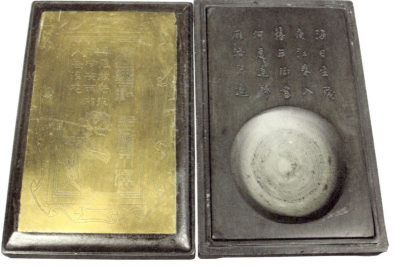

"净墨轩"贴铜石砚
长 25 宽 17 高 5

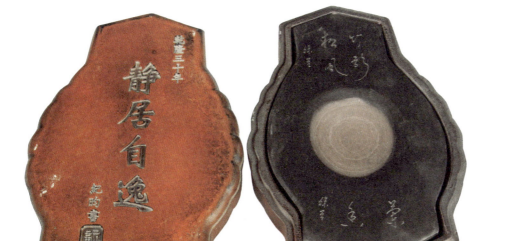

"静居自逸"石砚　长 26 宽 18 高 5

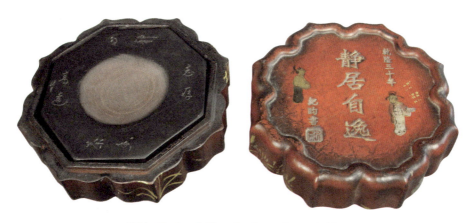

"静居自逸"石砚　高 8 直径 15

"静居自逸" 石砚　高 9　直径 18

"风雅阁" 贴铜石砚
长 25　宽 17　高 5

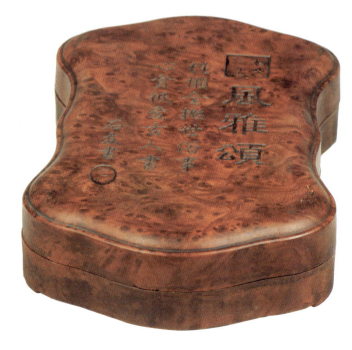

"风雅颂" 瘿木盒石砚
长 26.5　宽 17

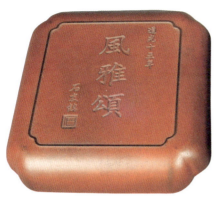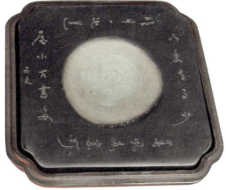

"风雅颂"石砚　　长 21 宽 21 高 7

"飘雨轩"石砚　　长 16 宽 15 高 5

"飘雨轩"石砚　　长 20 宽 20 高 9

"飘雨轩"石砚
长 33 宽 22 高 7

"香远益清"石砚
长 23 宽 14.5

"香远益清"石砚
长 26 宽 20.5 高 5

其他

卷 缸

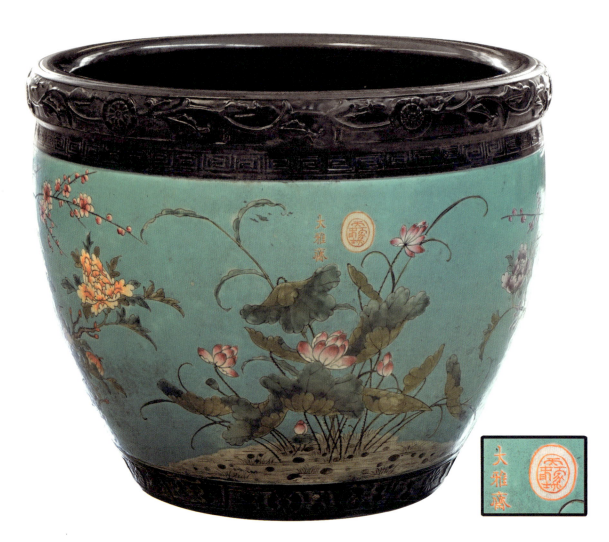

"大雅斋"绿地粉彩牡丹荷鸟纹卷缸　高43.5　直径55

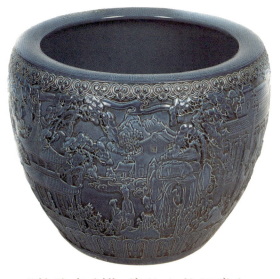

"乾隆年制"蓝釉人物纹卷缸
高 42 直径 53

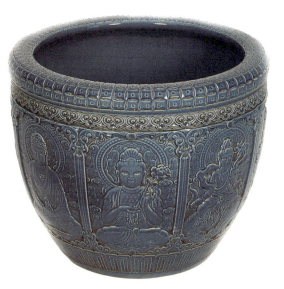

"乾隆年制"蓝釉佛像纹卷缸
高 43 直径 55

"乾隆年制"蓝釉山水纹卷缸
高 43 直径 55

"乾隆年制"蓝釉归园田居纹卷缸
高 43 直径 55

其他

"乾隆年制"蓝釉水泊梁山纹卷缸
高 43 直径 55

"乾隆年制"蓝釉浮雕婴戏图卷缸
高 43 直径 55

"乾隆年制"蓝釉渔樵耕读纹卷缸
高 43 直径 55

"乾隆年制"蓝釉渔樵耕读纹卷缸
高 43 直径 54.5

"乾隆年制"蓝釉龙穿牡丹纹卷缸
高 43 直径 55

"乾隆年制"蓝釉三国故事纹卷缸
高 43 直径 55

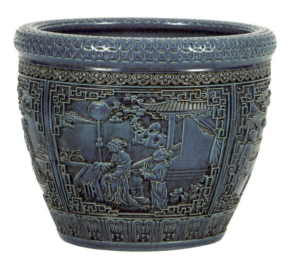

"乾隆年制"蓝釉人物纹卷缸
高 42 直径 53

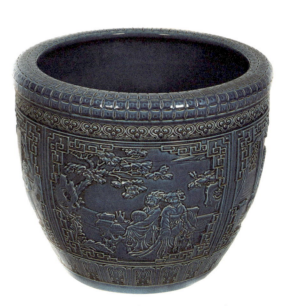

"乾隆年制"蓝釉仕女纹卷缸
高 43 直径 55

其他

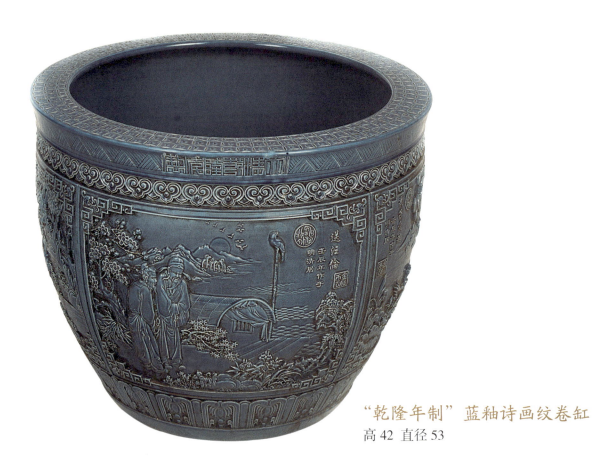

"乾隆年制"蓝釉诗画纹卷缸
高 42 直径 53

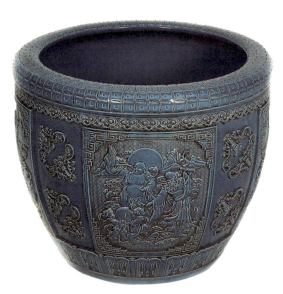

"乾隆年制"蓝釉寿星仙纹卷缸
高 43 直径 55

"乾隆年制"蓝釉瑞兽图卷缸
高 42 直径 53

"乾隆年制"红釉佛像纹卷缸
高 42 直径 55

"乾隆年制"红釉佛像纹卷缸
高 48 直径 65

"乾隆年制"红釉佛像纹卷缸
高 48 直径 65

"乾隆年制"红釉佛像纹卷缸
高 48 直径 65

"乾隆年制"红釉佛像纹卷缸
高 46 直径 62

"乾隆年制"红釉十八罗汉纹卷缸
高 48 直径 65

"乾隆年制"红釉园林人物纹卷缸
高 48 直径 65

"乾隆年制"红釉婴戏图卷缸
高 48 直径 65

"乾隆年制"红釉浮雕龙纹卷缸
高 42 直径 53

"乾隆年制"红釉荷花纹卷缸
高 47.5 直径 64

"乾隆年制"红釉山水人物纹卷缸
高 48 直径 65

"乾隆年制"红釉婴戏图卷缸
高 43 直径 55

其他

"乾隆年制"红釉婴戏图卷缸
高 43 直径 55

"乾隆年制"红釉山水纹卷缸
高 42 直径 53

"乾隆年制"绿釉佛像纹卷缸
高 43 直径 55

"乾隆年制"绿釉佛像纹卷缸
高 43 直径 55

"乾隆年制"绿釉婴戏图卷缸
高 43 直径 55

"乾隆年制"绿釉归园田园居纹卷缸
高 42 直径 53

"乾隆年制"绿釉水泊梁山纹卷缸
高 43 直径 55

"乾隆年制"绿釉狮子滚绣球纹卷缸
高 43 直径 55

其他

"乾隆年制"绿釉荷花纹卷缸
高 43 直径 55

"乾隆年制"绿釉鱼戏莲纹卷缸
高 43 直径 55

"乾隆年制"黄釉三国故事纹卷缸
高 43 直径 55

"乾隆年制"黄釉云龙纹卷缸
高 43 直径 55

"乾隆年制"黄釉云龙纹卷缸
高 43 直径 55

"乾隆年制"黄釉人物纹卷缸
高 43 直径 55

"乾隆年制"黄釉仕女纹卷缸
高 43 直径 55

"乾隆年制"黄釉山水纹卷缸
高 43 直径 55

其他

"乾隆年制" 黄釉招财进宝纹卷缸
高 43 直径 55

"乾隆年制" 黄釉水泊梁山纹卷缸
高 42 直径 53

"乾隆年制" 黄釉渔樵耕读纹卷缸
高 43 直径 55

"乾隆年制" 黄釉牡丹纹卷缸
高 42 直径 53

"乾隆年制"黄釉琴棋书画纹卷缸
高 42 直径 53

"乾隆年制"黄釉罗汉纹卷缸
高 43 直径 55

"乾隆年制"黄釉荷花纹卷缸
高 42 直径 53

"乾隆年制"黄釉龙穿牡丹纹卷缸
高 42 直径 53

其他

"乾隆年制"黄釉荷花纹卷缸
高 48 直径 65

"乾隆年制"黄釉仕女纹卷缸
高 48 直径 65

"乾隆年制"黄釉山水纹卷缸
高 48 直径 65

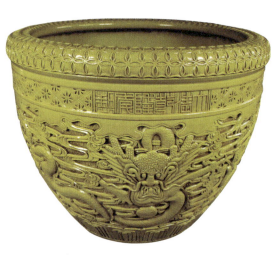

"乾隆年制"黄釉浮雕龙纹卷缸
高 42 直径 53

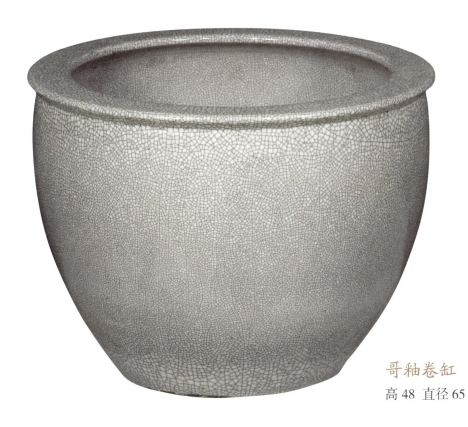

哥釉卷缸
高 48 直径 65

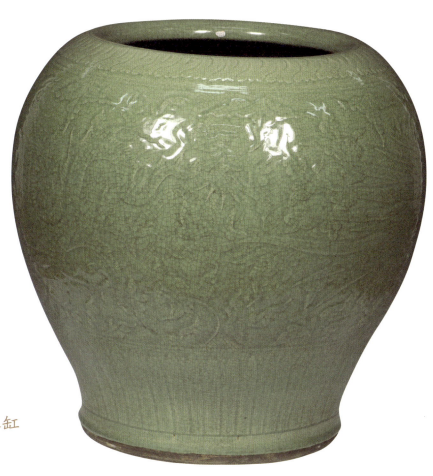

龙泉龙凤纹卷缸
高 55.5 直径 57

其他

"乾隆年制"牡丹纹卷缸
高 48 直径 65

清 粉彩花果纹卷缸
高 42.2 口径 42

"乾隆年制"牡丹纹卷缸
高 48 直径 65

清 褐白釉刻龙纹卷缸
高 22 直径 31

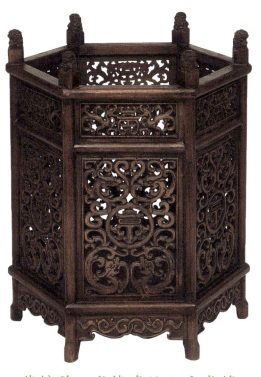

紫檀雕双龙捧寿纹六方卷筒
高 82 直径 65

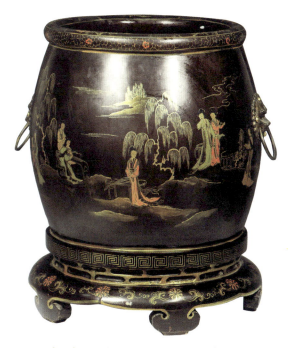

朱漆描金彩绘仕女纹卷缸
高 51 直径 50

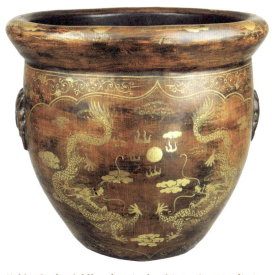

"乾隆年制" 木胎金彩人物纹卷缸
高 44 直径 50

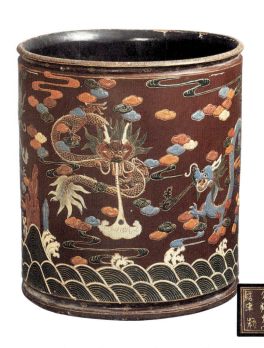

光绪朱地彩漆龙纹卷缸
高 44.5 直径 41.5

其他

费朝奇藏品之文房雅器

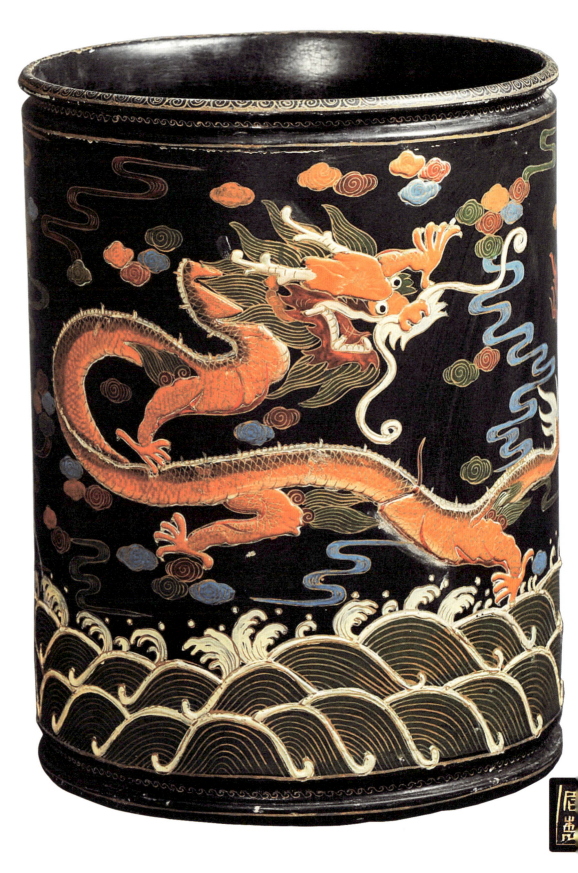

324

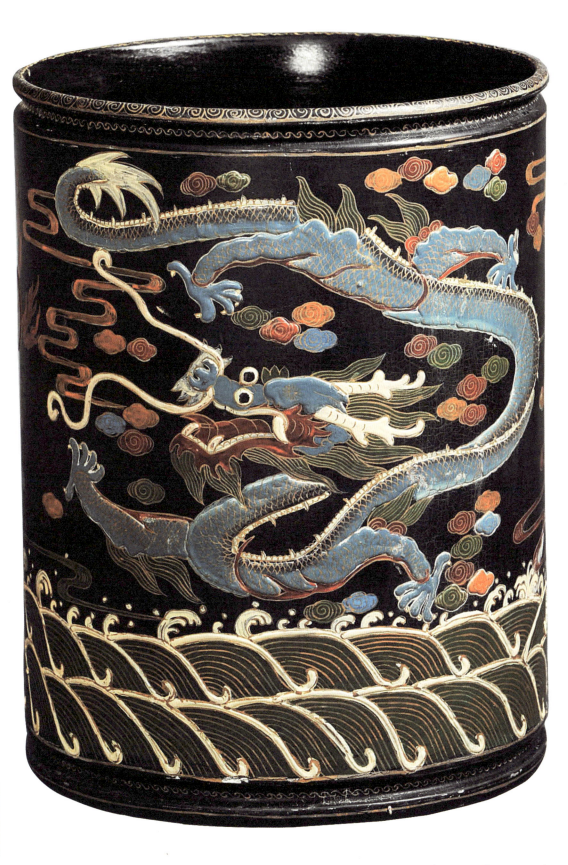

其他

道光黑地彩漆龙纹卷缸一对
高 46　直径 36

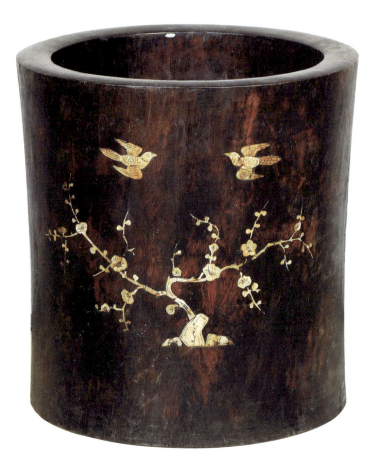

黄花梨嵌螺钿花鸟纹卷缸
高 66 直径 46

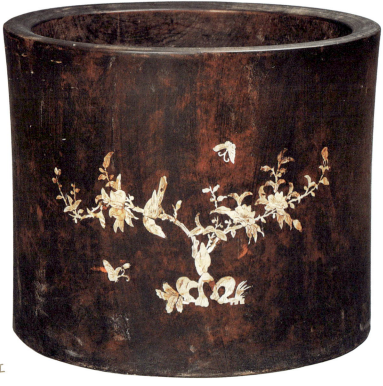

黄花梨嵌螺钿花鸟纹卷缸
高 47 直径 59

笔 筒

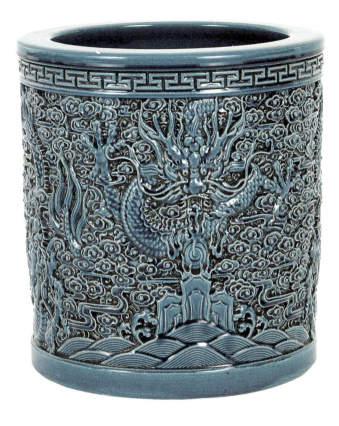

"乾隆年制"孔雀绿釉刻龙笔筒
高 28

"大明天顺年制"黄釉笔筒
高 13.5

"大明成化年制"天蓝釉笔筒
高 13.5

其他

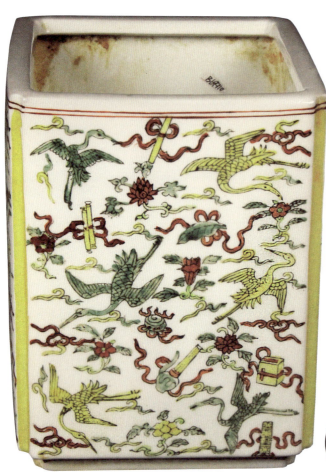

"大明成化年制"粉彩笔筒
高 18 直径 14.5

"大清乾隆年制"
炉钧釉镂空笔筒
高 19

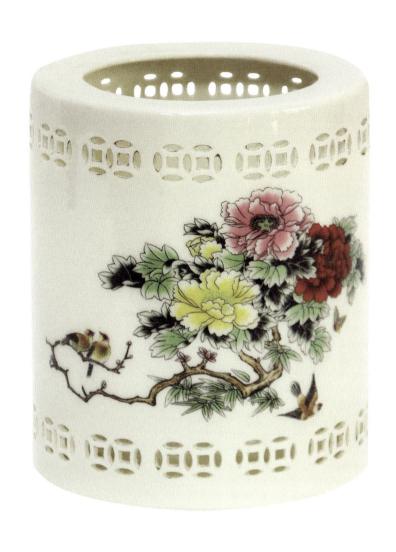

"大清乾隆年制"
粉彩牡丹花鸟纹笔筒
高 12 直径 10.3

"大清乾隆年制"
红釉金彩百寿图笔筒
高 15.5 直径 13

"大清乾隆年制"
红釉花卉纹笔筒
高 15.5 直径 13

其他

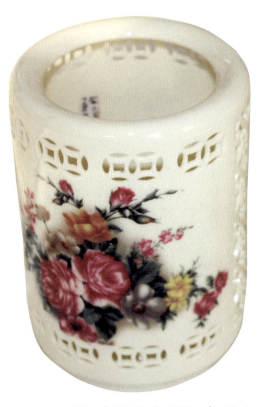
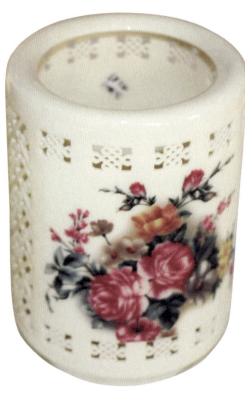

"大清乾隆年制"象牙白釉粉彩花卉透雕笔筒一对
高 12 直径 9

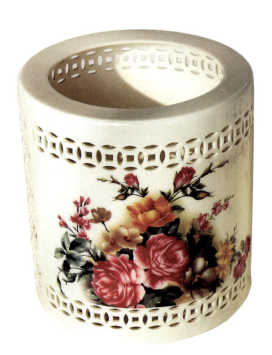

"大清乾隆年制"象牙白釉粉彩花卉透雕笔筒一对
高 14.5 直径 13

"大清雍正年制"蓝釉
花卉纹笔筒
高 15 直径 13

"大清雍正年制"
绿釉金彩百寿图笔筒
高 15 直径 12.5

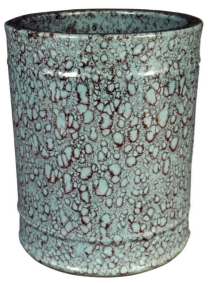 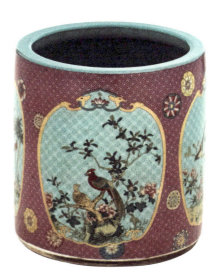

"大清乾隆年制"炉钧釉笔筒
高 16 直径 14

"乾隆御制"粉彩开光花鸟笔筒
高 20 直径 19

其他

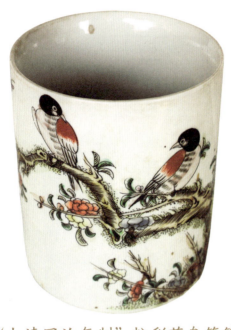

"大清同治年制"粉彩花鸟笔筒
高 13

"宋徽宗"款青釉笔筒
高 17

"官"款青釉刻人物笔筒
高 20 直径 20

定窑白釉镂雕绳纹笔筒
高 11

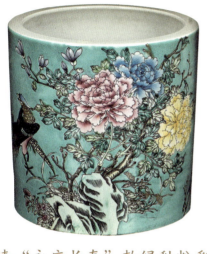

清"永庆长春"款绿釉粉彩花鸟笔筒
高 23

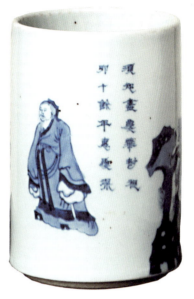

清 青花人物笔筒
高 17

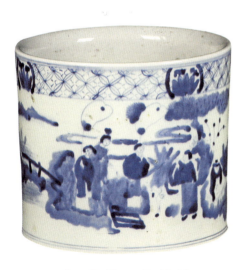

清 青花人物笔筒
高 17

"皇宋汝窑"白釉笔筒
高 15

其他

"皇宋汝窑"青釉笔筒
高 15.5

粉彩人物纹笔筒
高 18 直径 20

茶叶末釉笔筒
高 16

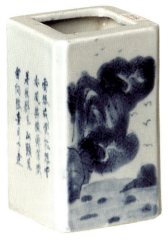 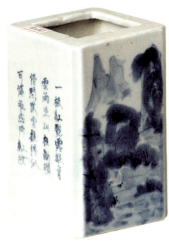

青花山水书法纹四方笔筒　高 12

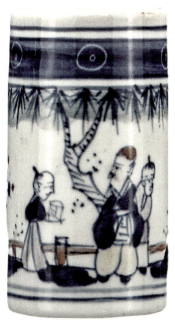

青花釉里红人物笔筒
高 12

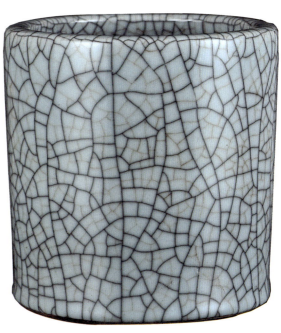

哥釉笔筒
高 19

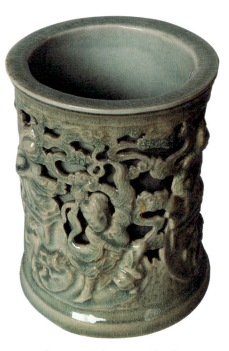

青釉镂雕人物笔筒
高 14.5

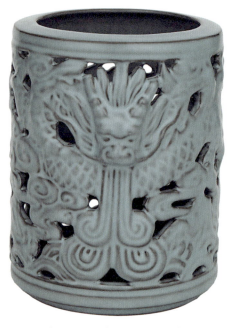

青釉镂雕云龙笔筒
高 15

青釉镂雕笔筒
高 15

青釉镂雕笔筒
高 15 直径 9

"乾隆年制"犀角笔筒
高 14

"乾隆年制"童子犀角笔筒
高 12 直径 9

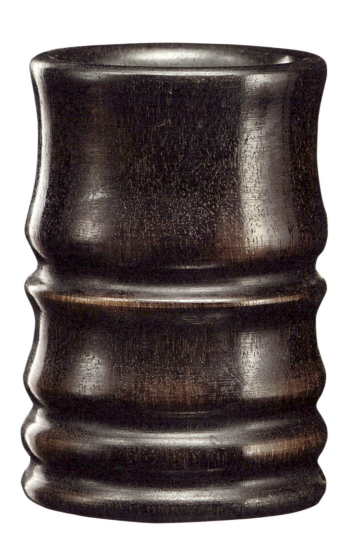

明 犀角雕竹节笔筒
高 12

其他

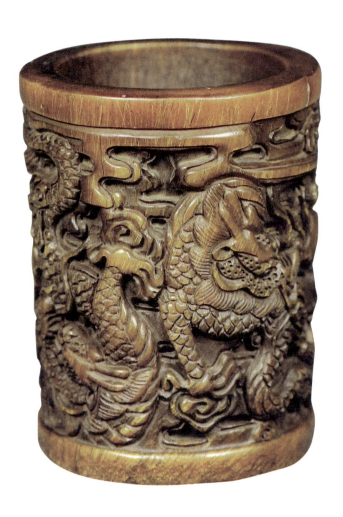

明 犀角二龙戏珠笔筒
高 12 直径 9.2

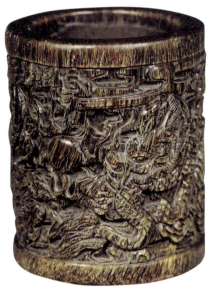

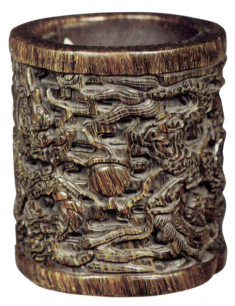

明 犀角二龙戏珠笔筒
高 10 直径 9

明 犀角二龙戏珠笔筒
高 10.3 直径 9.5

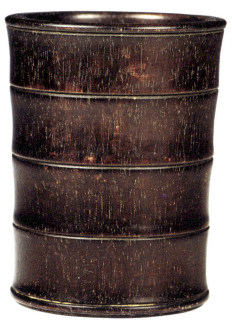

明 犀角弦纹笔筒

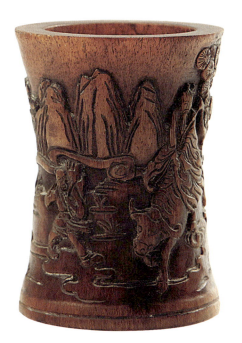

明 犀角雕人物笔筒
高 12.5 直径 9.5

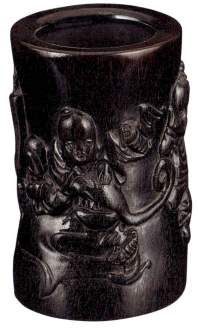

清 犀角婴戏笔筒
高 12

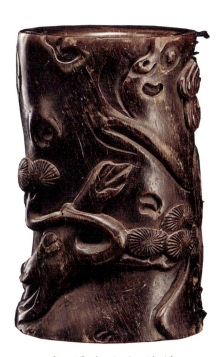

清 犀角古松笔筒
高 14 直径 8.5

其他

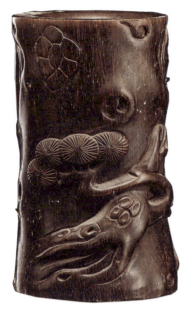

清 犀角古松笔筒
高 15 直径 8.5

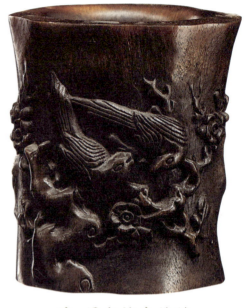

清 犀角梅鸟笔筒
高 11 直径 9.5

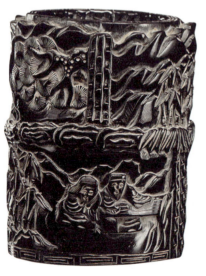

清 犀角人物笔筒
高 12 直径 10

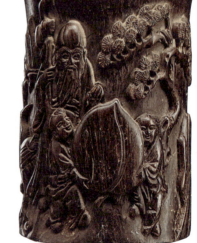

清 犀角寿星笔筒
高 13 直径 8

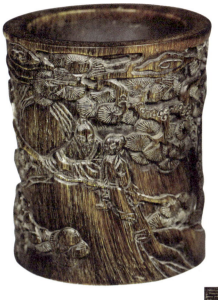

清 犀角松鹤人物笔筒
高 10.5 直径 9.3

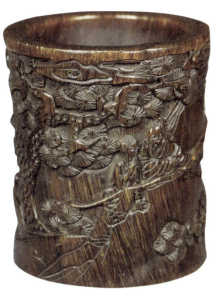

清 犀角松鹤人物笔筒
高 10.7 直径 9.6

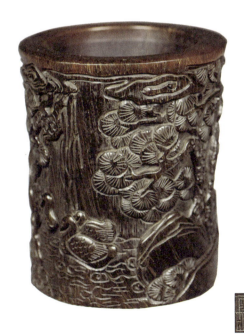

清 犀角松鹤人物笔筒
高 11 直径 9.4

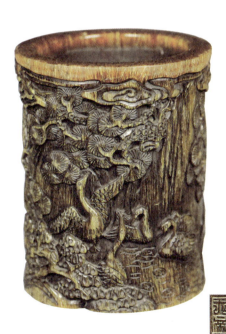

清 犀角松鹤人物笔筒
高 11.8 直径 9.7

其他

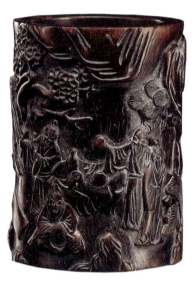

清 犀角松鹤人物笔筒
高 13 直径 9.5

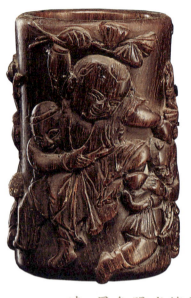

清 犀角婴戏笔筒
高 12 直径 7.5

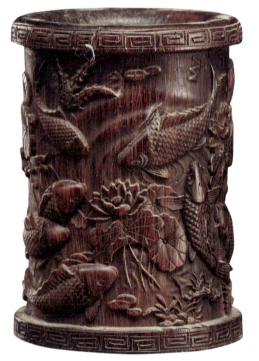

清 犀角鱼戏莲笔筒
高 11.5 直径 8.5

犀角竹节笔筒
高 11

"乾隆年制"掐丝珐琅鹤纹笔筒
高 13

仕女铜笔筒
高 10 直径 8

吴邦佐制"琴书侣"麒麟纹笔筒
高 11

婴戏铜笔筒
高 11 直径 10

其他

掐丝珐琅花鸟笔筒
高 10

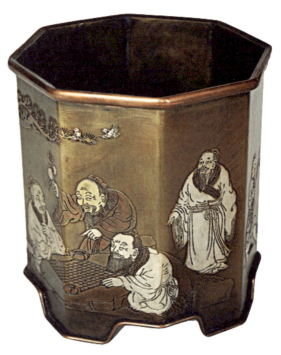

松下对弈铜笔筒
高 15 直径 13

百财铜笔筒
高 10 直径 9

麒麟纹铜笔筒
高 11 直径 10

"大明宣德年制"龙纹笔筒
高 11 直径 7.5

"宣德"双鹰银笔筒
高 10

"康熙年制"石雕牡丹花鸟纹笔筒
高 19.5

剔红龙纹笔筒
高 13 直径 14

其他

寿山石雕吉祥如意纹笔筒
高 8 直径 4.7

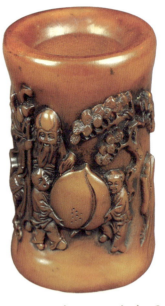

寿山石雕寿星纹笔筒
高 7.7 直径 4.5

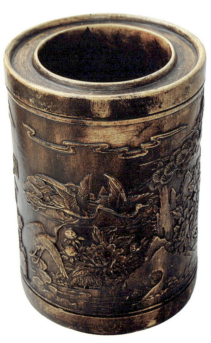

石雕松鹤牡丹纹笔筒
高 30.5

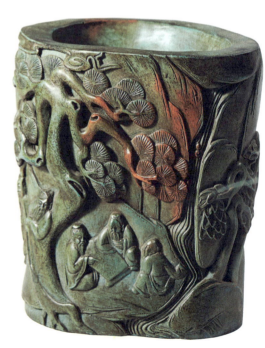

绿松石浮雕人物笔筒
高 16

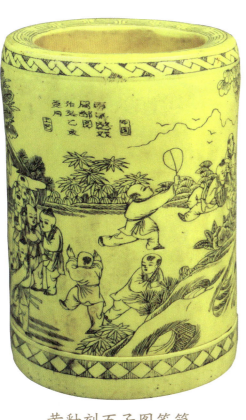

黄釉刻百子图笔筒
高 13 直径 8.5

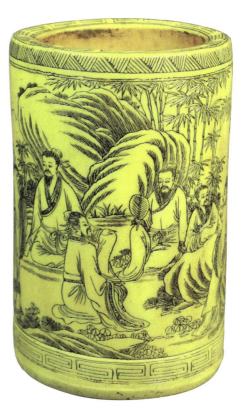

黄釉刻竹林七贤笔筒
高 13 直径 8.5

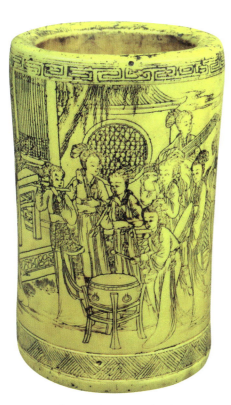

黄釉刻仕女笔筒
高 13 直径 8.5

黄釉刻十八罗汉笔筒
高 13 直径 8.5

绿松石浮雕人物笔筒
高 16

绿松石浮雕人物笔筒
高 59

茶色洒金水晶笔筒
高 14 直径 12

黄玉竹节笔筒
高 13.5

黄花梨随形笔筒
高 16.5

黄花梨卷筒
高 73.5

黄花梨笔筒
高 23

黄花梨笔筒
高 18.6 直径 18.2

其他

黄花梨笔筒
高 18.5 直径 19

黄花梨笔筒
高 19 直径 19

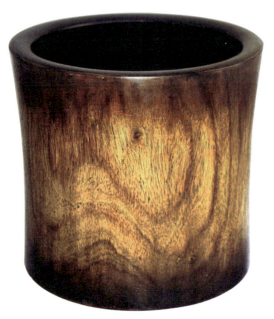

黄花梨笔筒
高 20.5 直径 23

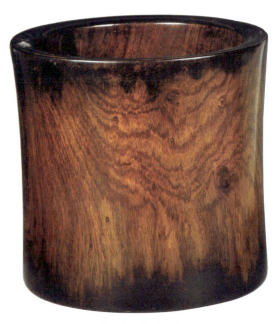

黄花梨笔筒
高 22 直径 23.5

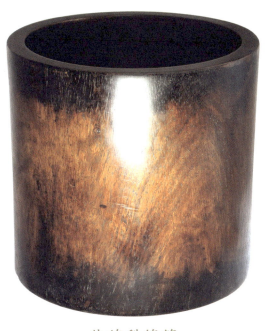

黄花梨笔筒
高 23 直径 24

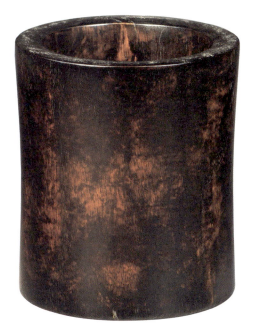

黄花梨笔筒
高 13.5 直径 12

黄花梨笔筒
高 14.5 直径 12.2

黄花梨笔筒
高 15 直径 14

其他

黄花梨笔筒
高 17.5

黄花梨笔筒
高 18.5 直径 20

黄花梨笔筒
高 23.5 直径 25

黄花梨笔筒
高 26.5 直径 28.5

黄花梨笔筒一对
高 12

黄花梨随形笔筒
高 25.5

黄花梨随形笔筒
高 18.5

其他

紫檀笔筒
高 10.5 直径 6.5

紫檀笔筒
高 8.5

紫檀竹节笔筒
高 13

紫檀笔筒
高 16

紫檀笔筒
高 13.5

紫檀笔筒
高 14

紫檀笔筒
高 18

紫檀根雕笔筒
高 18.5

其他

紫檀笔筒
高 19.5

紫檀笔筒
高 20.5

紫檀笔筒
高 22

紫檀笔筒
高 23

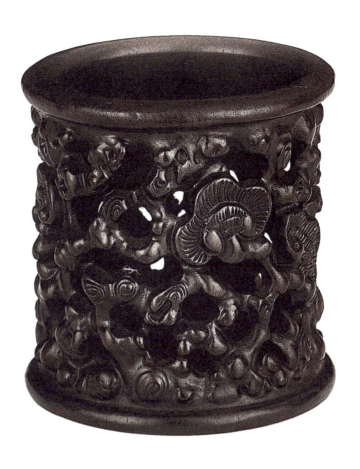

紫檀镂雕灵芝纹笔筒
高 11

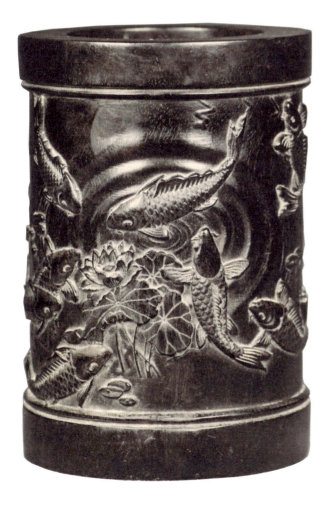

紫檀雕年年有余笔筒
高 20

其他

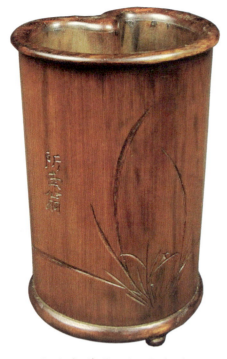

"所南翁" 竹刻笔筒
高 13.5

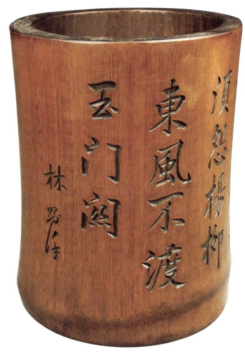

林则徐铭竹笔筒
高 16 直径 14.5

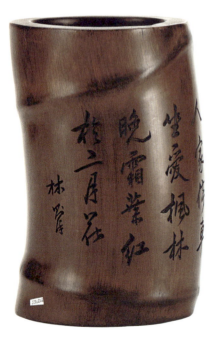

林则徐铭竹笔筒
高 16.5

竹根笔筒
高 12

竹笔筒
高 15 直径 11.7

竹雕人物纹笔筒
高 15

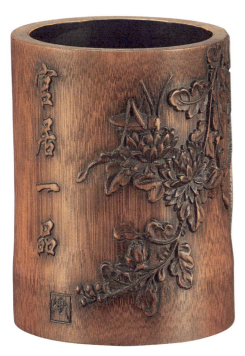

竹雕"官居一品"笔筒
高 15 直径 12

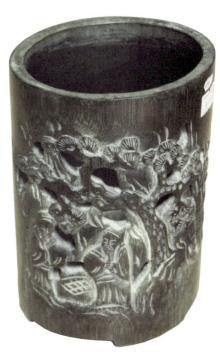

竹雕对弈图笔筒
高 15 直径 12

其他

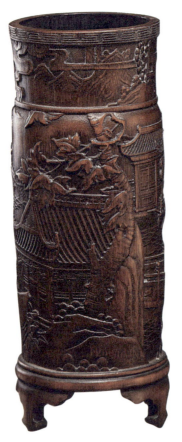
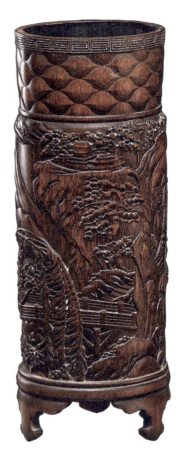

竹雕山水纹笔筒一对
高 30 直径 11

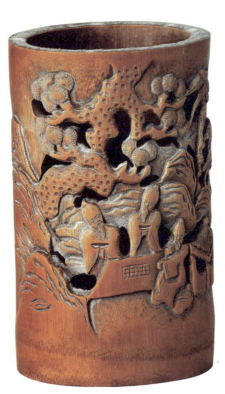

竹雕松下对弈笔筒
高 13

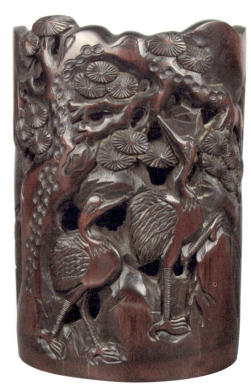

竹雕松鹤笔筒
高 18

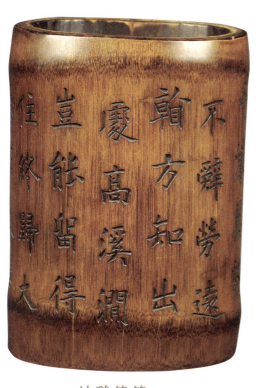

竹雕笔筒
高 14.7 直径 10.5

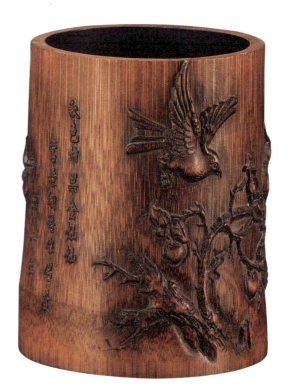

竹雕花鸟纹笔筒
高 15 直径 12

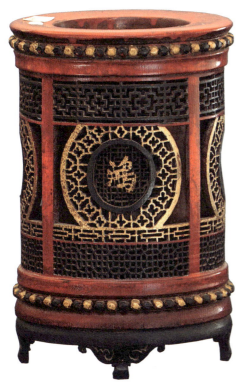

镂雕竹笔筒
高 18.5

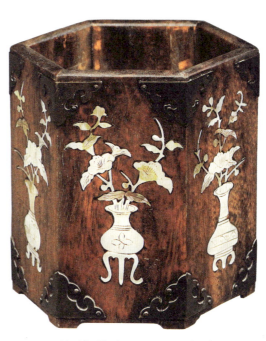

黄花梨嵌贝六方笔筒
高 17

其他

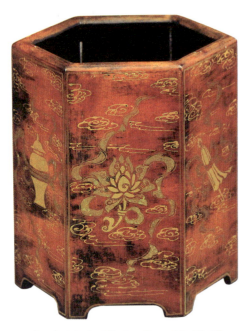

朱漆描金博古图六棱笔筒
高 17

朱漆描金婴戏图六棱笔筒
高 17

朱漆描金龙凤纹六棱笔筒
高 17

民国黑檀雕花笔筒
高 15

"山寿"款竹笔筒
高 14.7 直径 9.5

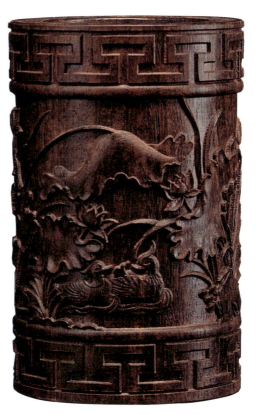

沉香木百年好合笔筒
高 17.5

红木嵌牙四方笔筒
高 15

红木镶理石方笔筒
高 18

其他

朱漆描金花鸟六棱笔筒
高 17

酸枝六棱宫灯笔筒
高 13.5

酸枝宫灯笔筒
高 14

黄杨木浮雕人物笔筒
高 13

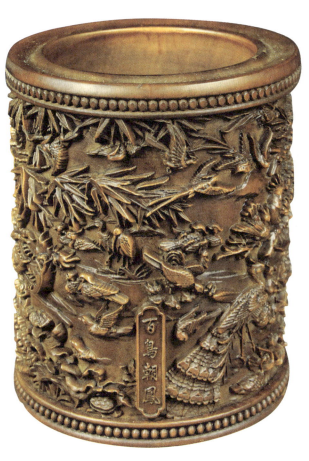

黄杨木雕"百鸟朝凤"笔筒
高 12 直径 9.5

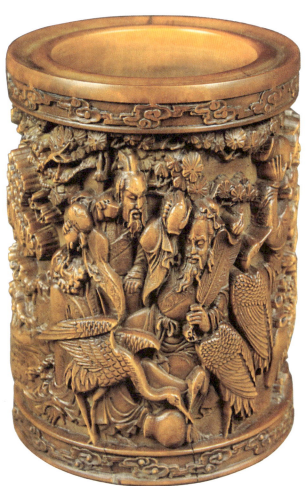

黄杨木雕醉八仙笔筒
高 12 直径 9

笔架

"大明宣德年制"铜鎏金笔架　高 4 长 11.5

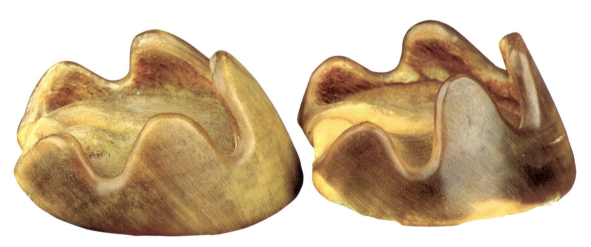

犀角笔架一对　高 6

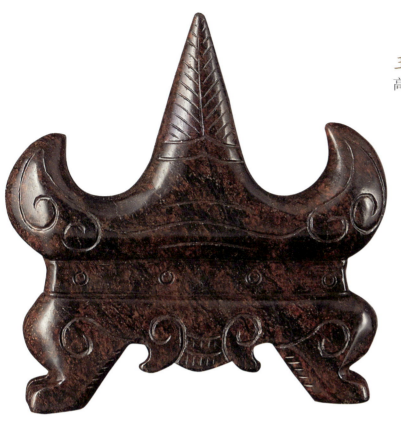

玉笔架
高 12.5 宽 11.5

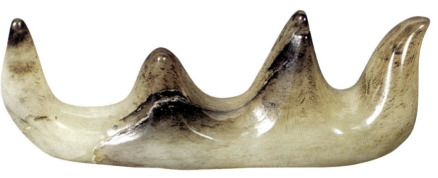

白玉笔架
高 3.5

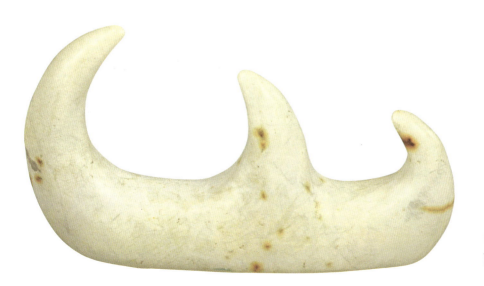

白玉笔架
高 5.5 长 10

其他

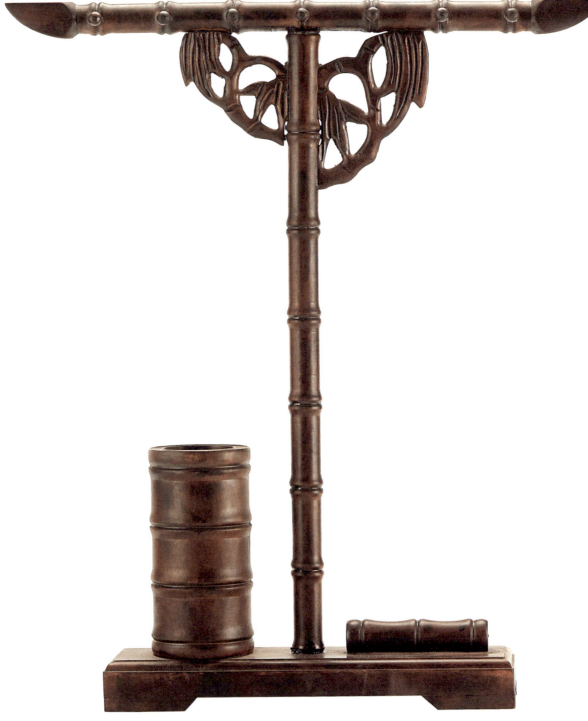

紫檀竹节笔架 高 37

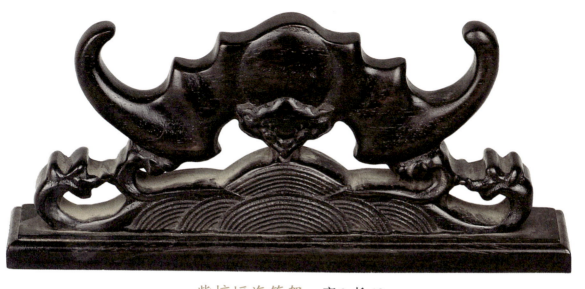

紫檀蝠海笔架　高 8 长 19

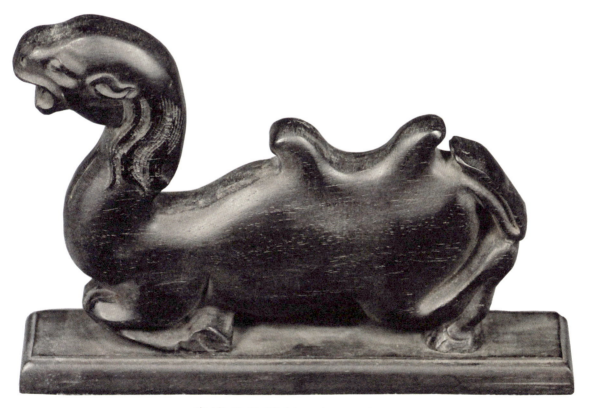

紫檀骆驼笔架　高 10.5 长 15

其他

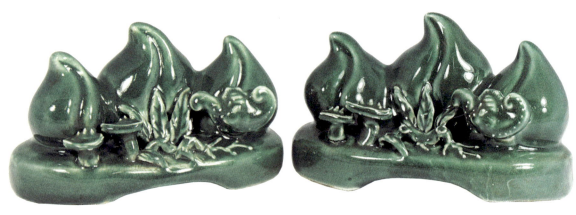

绿釉桃形笔架一对　高 10 长 15

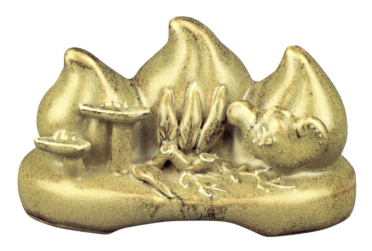

茶叶末釉桃形笔架
高 9 长 16

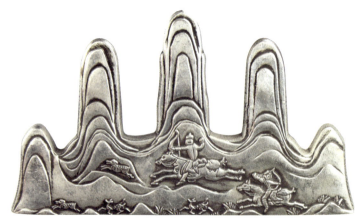

藏银狩猎图笔架
高 9 长 14.5

藏银龙纹笔架
高 9 长 14.5

笔 洗

"乾德元年"白釉孔雀洗　高 12

"皇宋汝窑"白釉四方洗　长 14 宽 10 高 7

其他

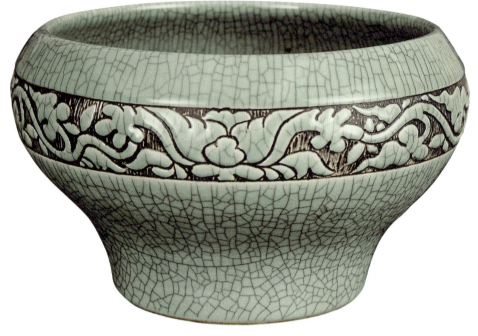

"官"字绿釉刻花洗　高 23　直径 25

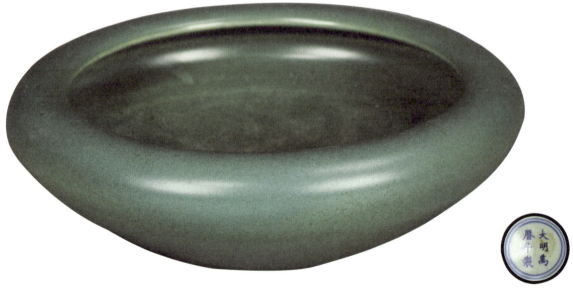

"大明万历年制"款绿釉洗　高 5.5　直径 8.5

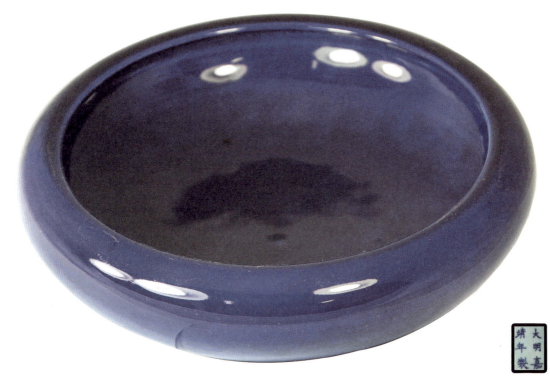

"大明嘉靖年制"祭蓝釉洗　高 7　直径 20.5

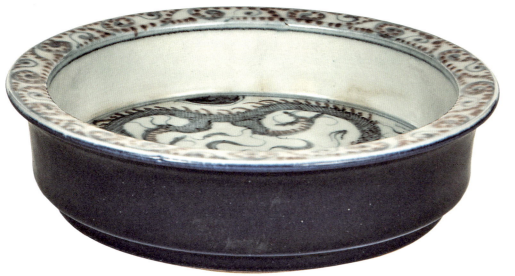

"大明建文年制"青花釉里红龙纹洗　高 18.5　口径 78

其他

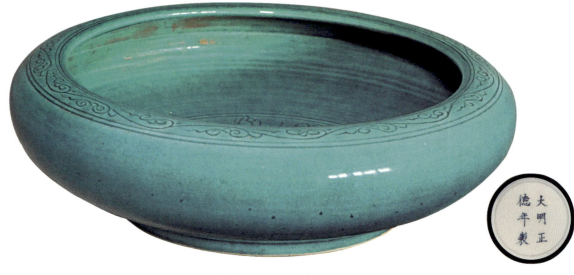

"大明正德年制"孔雀蓝釉洗　直径20

"大清乾隆年制"钧釉荷叶洗　高6 直径14

"大清乾隆年制"青花笔洗　高 7.5　直径 23

"大清康熙年制"青花葵瓣洗　高 3.2　长 13.2

其他

"大清乾隆年制"青花笔洗　高8.5 直径28

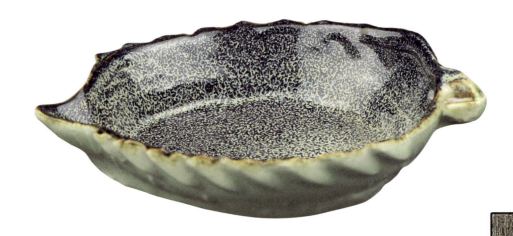

"乾隆年制"炉钧釉树叶洗　高3 长17.5

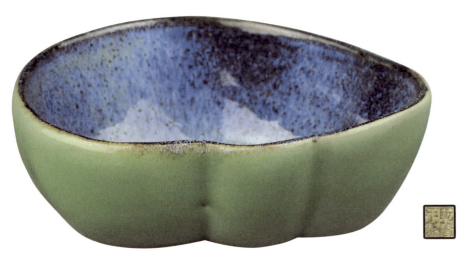

"乾隆年制"炉钧釉桃形洗　高4.5

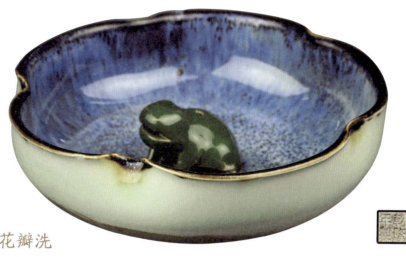

"乾隆年制"炉钧釉花瓣洗
高 3.5

"乾隆年制"炉钧釉荷花洗
高 6

其他

蓝釉春宫纹三足洗
直径 17.8

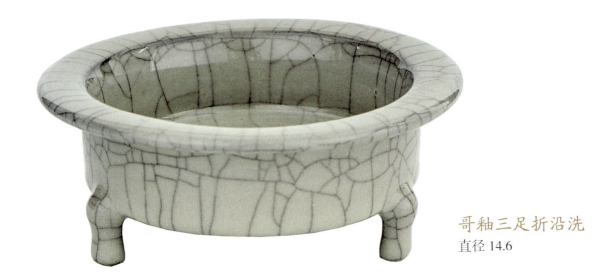

哥釉三足折沿洗
直径 14.6

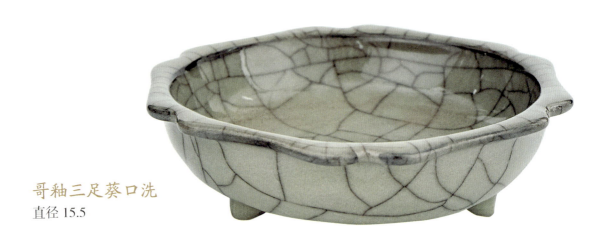

哥釉三足葵口洗
直径 15.5

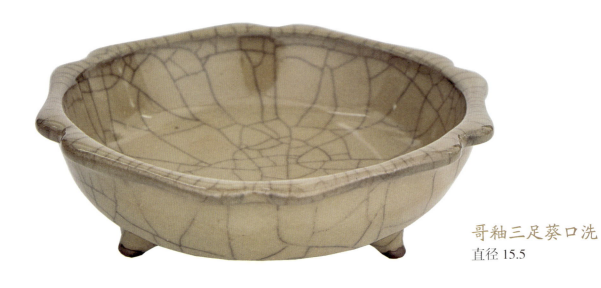

哥釉三足葵口洗
直径 15.5

费朝奇藏品 之 文房雅器

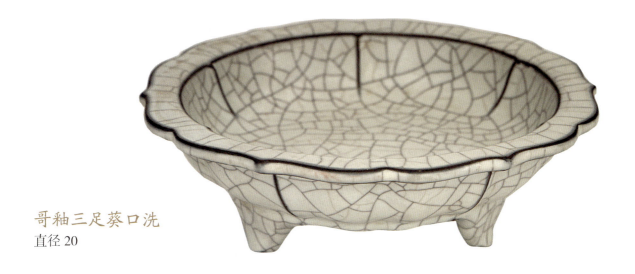

哥釉三足葵口洗
直径 20

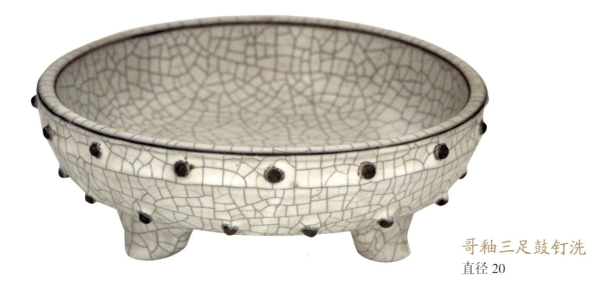

哥釉三足鼓钉洗
直径 20

哥釉乳钉口沿洗
直径 23

其他

哥釉双桃洗
长 14.5 宽 15

费朝奇藏品之文房雅器

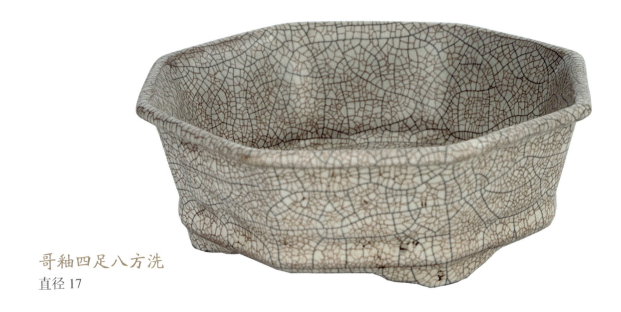

哥釉四足八方洗
直径 17

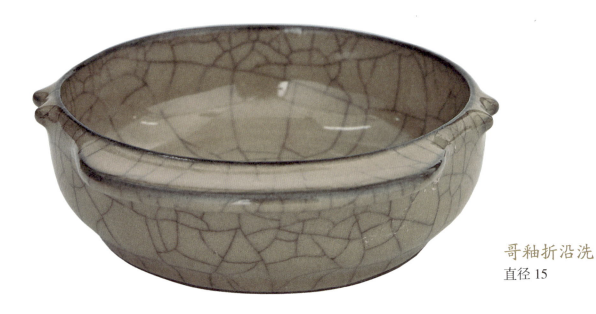

哥釉折沿洗
直径 15

哥釉桃形洗
高 17

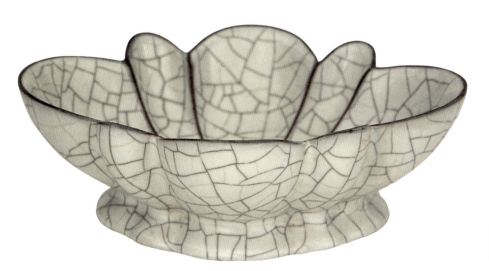

哥釉花瓣洗
高 6

其他

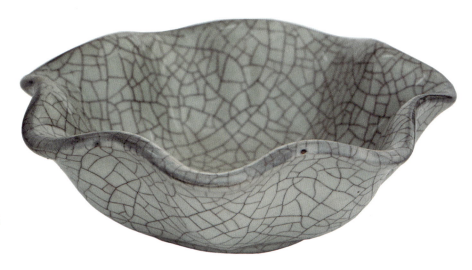

哥釉荷叶洗
直径 15.5

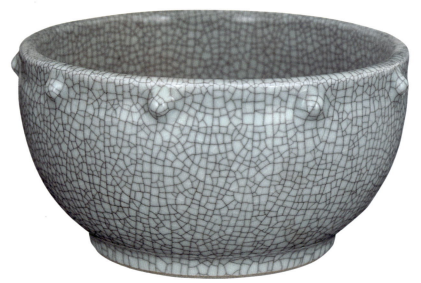

哥釉鼓钉洗
直径 22

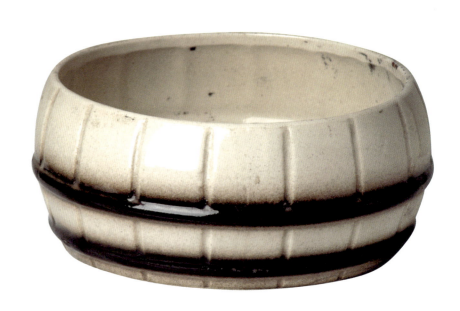

宋　白釉黑彩洗
直径 18.5

灰青釉弦纹花口三足洗
高 8　直径 17

清 青花山水纹三足洗
高 6 口径 19

清 青花花卉纹束腰洗
高 8

其他

清 青花釉里红海水鱼纹笔洗

炉钧釉笔洗　高 6　直径 22

炉钧釉花口洗　高 7.5　直径 17

炉钧釉荷花洗　高 8.5　直径 16

其他

钧釉三足鼓丁洗　高 6 口径 15

钧釉笔洗　直径 14

钧釉鼓钉洗　直径 13.5

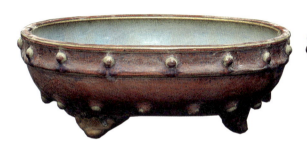
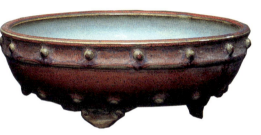
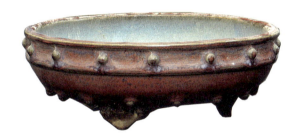
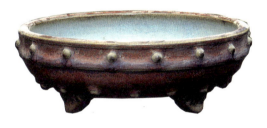

钧釉鼓钉洗一套

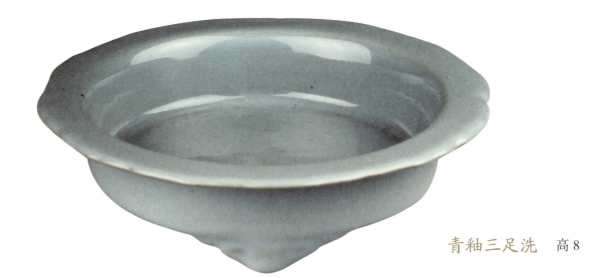

青釉三足洗　高 8

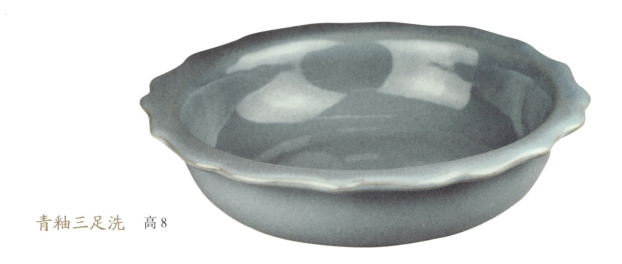

青釉三足洗　高 8

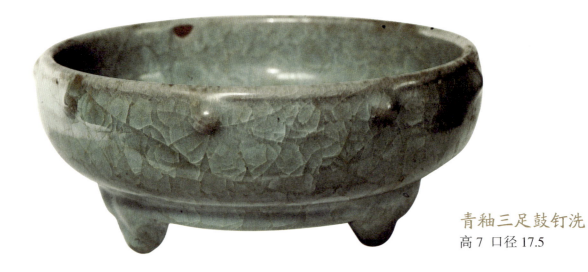

青釉三足鼓钉洗
高 7　口径 17.5

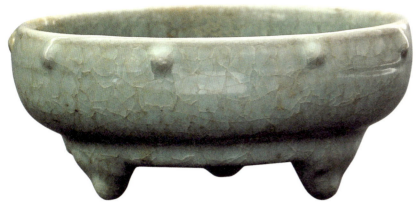

青釉三足鼓钉洗　高 7　直径 17

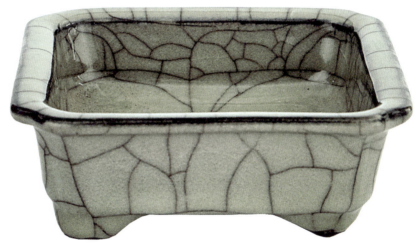

青釉倭角四方洗　长 13

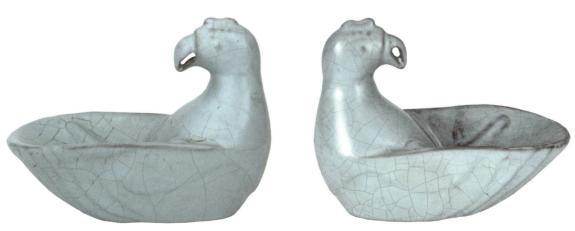

青釉凤首洗一对　长 12.5

其他

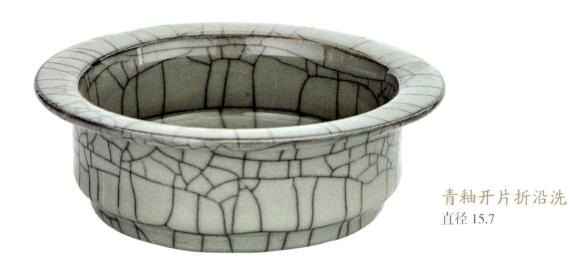

青釉开片折沿洗
直径 15.7

青釉开片折沿葵口洗
直径 14.6

青釉花口洗
高 4.5 直径 10

青釉花口洗

青釉荷叶洗
直径 19

其他

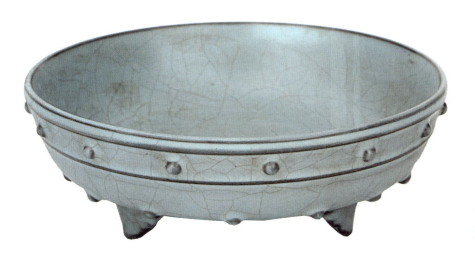

青釉鼓钉洗
直径 15.5

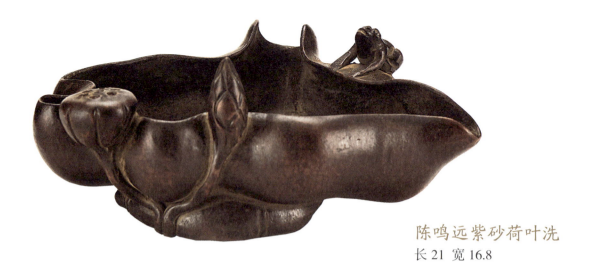

陈鸣远紫砂荷叶洗
长 21 宽 16.8

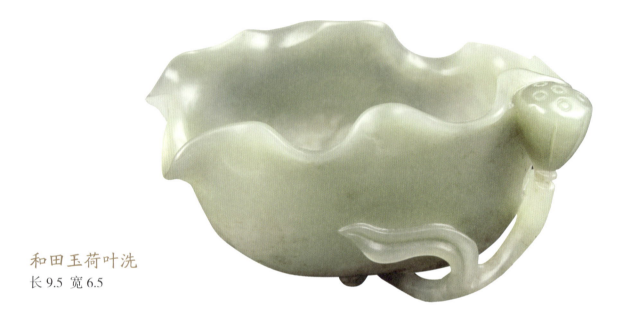

和田玉荷叶洗
长 9.5 宽 6.5

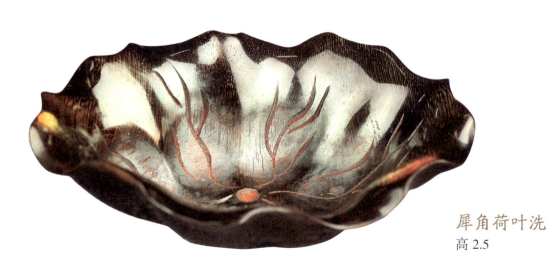

犀角荷叶洗
高 2.5

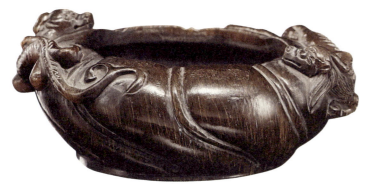

犀角螭龙洗　高 5　直径 13

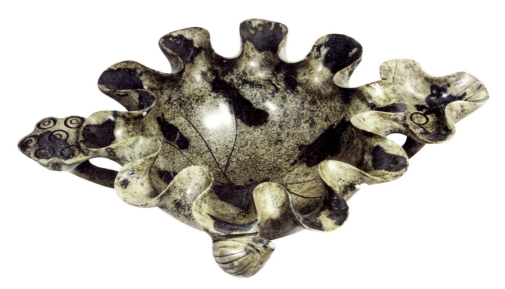

玉荷叶洗　高 7　长 30.5

紫檀洗　高 5.5　直径 23

铜鎏金双童荷叶洗　高 15　长 24.5

水 盂

"大明万历年制"茶叶末釉水盂
高 7.5

"大明万历年制"茶叶末釉水盂
高 8

"大明嘉靖年制"祭蓝釉水盂
高 7

其他

"大明嘉靖年制"茶叶末釉水盂一对　　高 4.5

"大清乾隆年制"乌金釉水盂一对　　高 9.5

"大清雍正年制"宝石蓝釉水盂
高 10

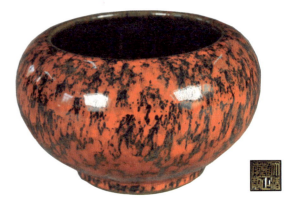

"大清雍正年制"炉钧釉水盂
高 10　直径 17

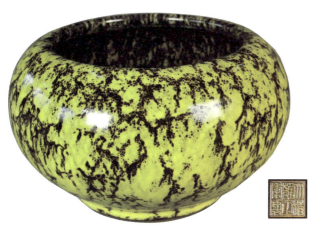

"大清雍正年制"炉钧釉水盂
高 10 直径 18

"大清雍正年制"炉钧釉水盂
高 10.5 直径 14

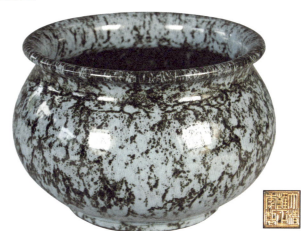

"大清雍正年制"炉钧釉水盂
高 10.5 直径 17

其他

"乾隆年制"茶叶末釉水盂
直径 23

"大清乾隆年制"红釉水盂
高 12 直径 11.5

"官"款刻花水盂
高 18 直径 24.5

"官"款刻花水盂
直径 27

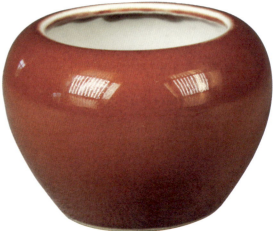

"大清光绪年制"红釉水盂
高 7.5 直径 11

"常丰轩珍玩器"褐釉水盂
高 17.5

"雅乐轩"炉钧釉马蹄尊水盂
高 4

"雅乐轩"炉钧釉马蹄尊水盂
高 5

哥釉水盂
直径 23

其他

哥釉水盂　高17

哥釉水盂一对　高5

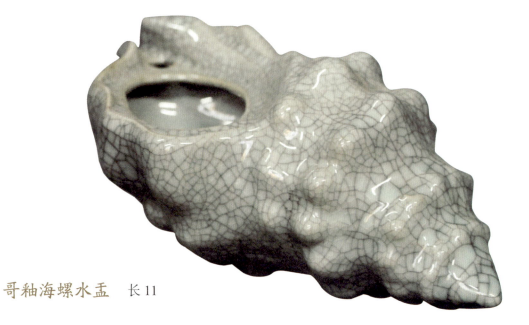

哥釉海螺水盂　长11

天蓝釉树叶纹水盂一对　高 4　直径 5

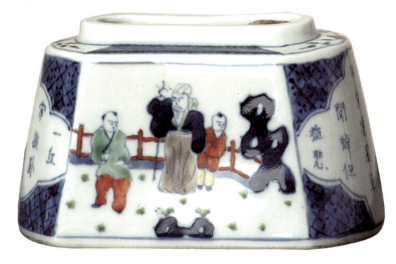

斗彩人物纹水盂　高 6.5

其他

明　祭蓝釉水盂　高 10

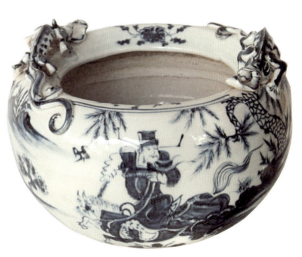

明　青花人物水盂　高 15

洒蓝釉水盂　高 8

清　青花人物鹿纹水盂　高 8

清　青花釉里红海水鱼纹水盂
高 5　口径 9

清 青花釉里红海水鱼纹水盂
高 3.8

茶叶末釉童子石榴水盂
高 10 长 14

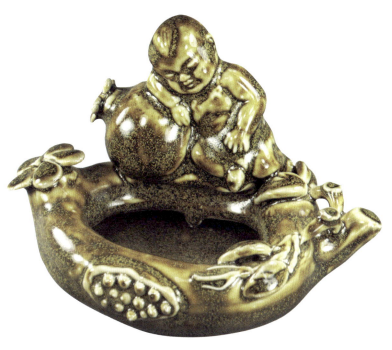

其他

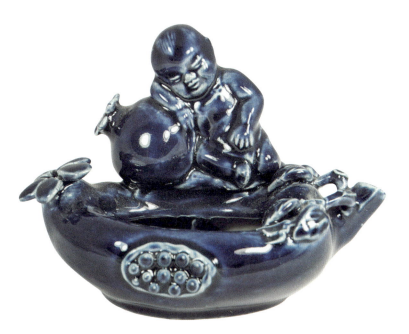

蓝釉童子石榴水盂
高 10 长 15

钧釉鼓钉水盂
高 7

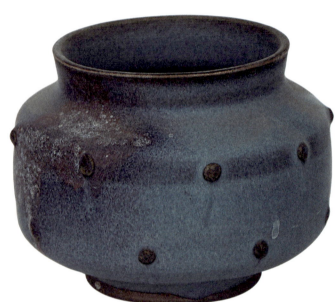

钧釉鼓钉水盂
高 8.5

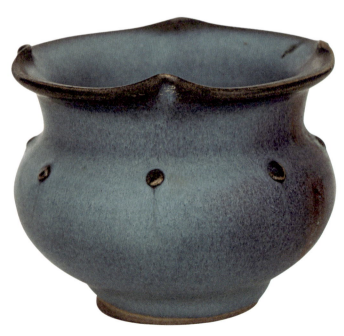

钧釉鼓钉水盂
高 8

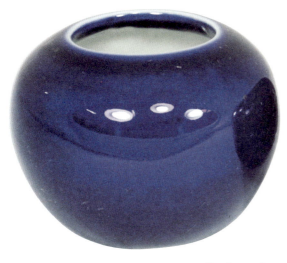

霁蓝釉水盂一对　高 5.5

青釉水盂　直径 16.5

青釉水盂一对　高 5　直径 10

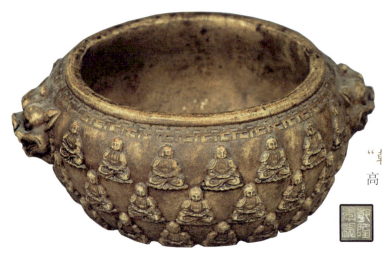

"乾隆年制"石雕佛纹水盂
高 6.5

"乾隆年制"铜水盂
高 7 直径 10.5

青釉莲纹水盂一对 高 6

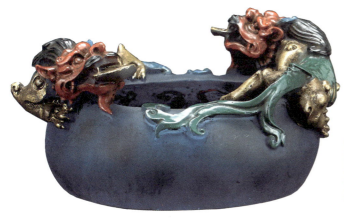

"大明永乐年施"水晶双龙水盂
长 19 宽 16 高 9

"宣"字铜水盂
高 8 直径 11

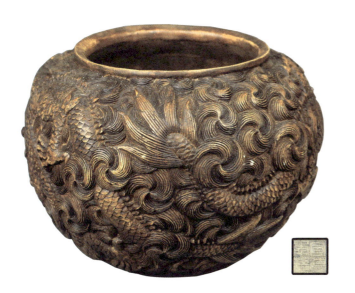

"宣德年制"石雕双龙水盂
高 13

其他

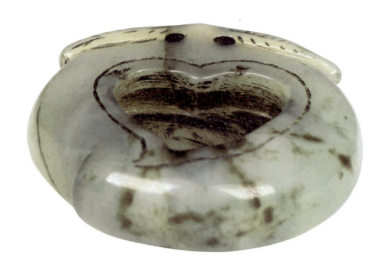

和田玉桃形水盂
高 4

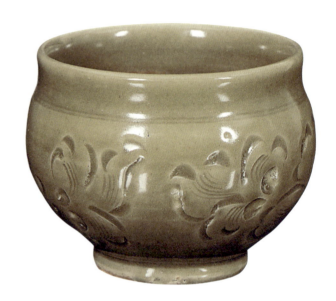

耀州窑刻花水盂
直径 9.5

白玉螭龙纹水盂
高 11 直径 12

石雕云龙纹水盂
高 15.5

紫檀水盂
高 6 直径 10

其他

紫砂三婴水盂
高 13

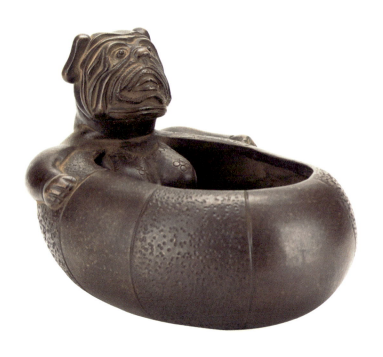

紫砂卧犬水盂
高 13 长 20

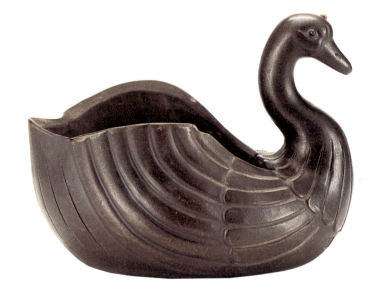

紫砂天鹅水盂
高 12.5 长 16

青玉水盂
口径 5.5

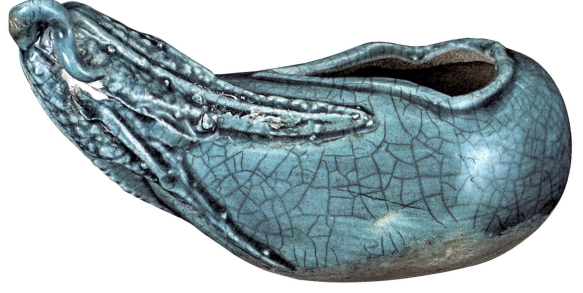

绿釉茄形水盂　长 14.5

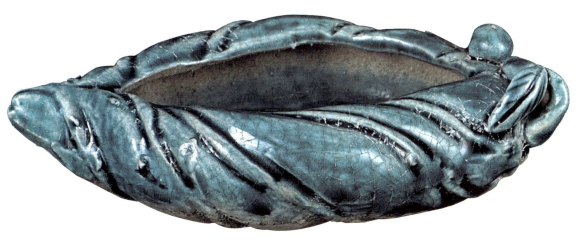

绿釉叶形水盂　长 13.2

其他

砚 滴

"乾隆通宝"青釉砚滴一对　　直径 6.9

蓝釉桃形砚滴　　长 10.5

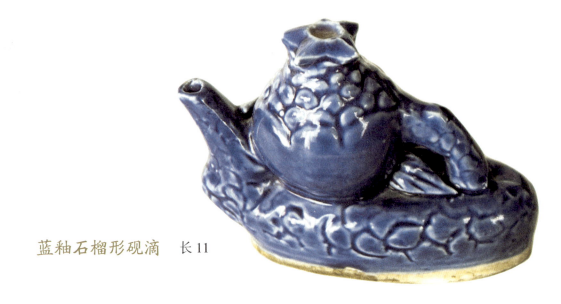

蓝釉石榴形砚滴　　长 11

蓝釉砚滴一对　高 3.5

蓝釉砚滴一对　高 8

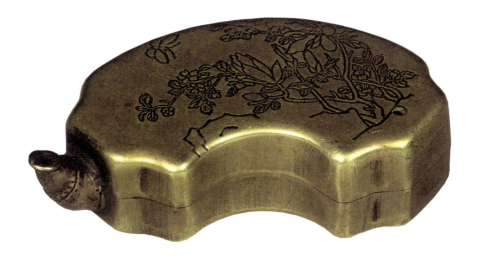

扇形铜砚滴
长 9　宽 4

其他

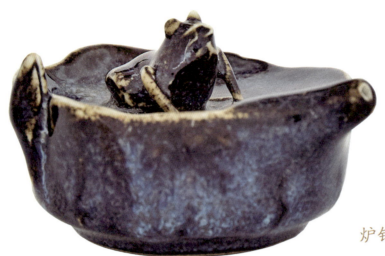

炉钧釉荷叶青蛙砚滴　高 4.5

环形铜砚滴　直径 9

绿釉南瓜砚滴　高 4.5

绿釉双龙砚滴一对　高 5.5

绿釉四方砚滴　长 9

绿釉方壶砚滴　高 5

其他

绿釉木桩砚滴　高6

绿釉桃纹砚滴　高6

绿釉"知足常乐"砚滴　高6

耀州窑龟形水注　高8.5

荣宝斋铜砚滴
高 5 直径 8.5

蓝釉南瓜砚滴
高 4.5

其他

蓝釉方形砚滴一对　长 9

蓝釉猪形砚滴　高6

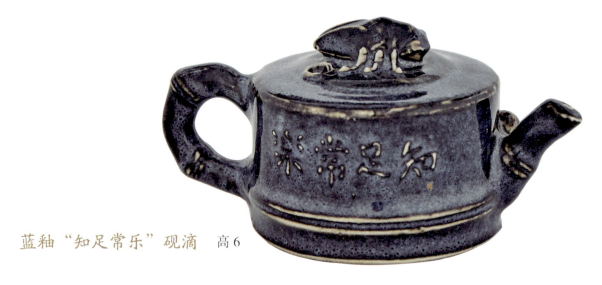

蓝釉"知足常乐"砚滴　高6

青花花苞形砚滴　高5

蓝釉龟形砚滴一对　长8.8

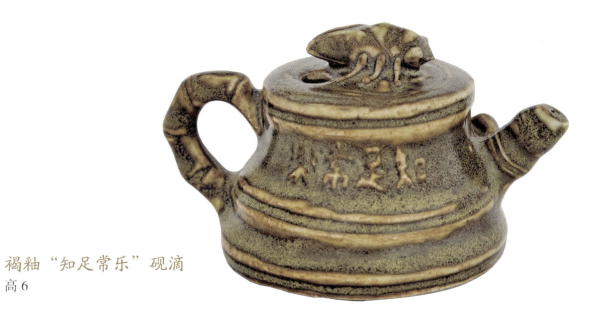

褐釉"知足常乐"砚滴
高6

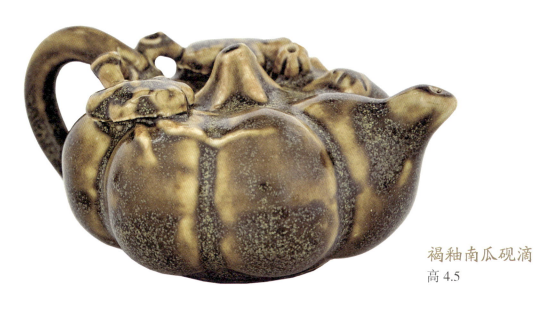

褐釉南瓜砚滴
高4.5

其他

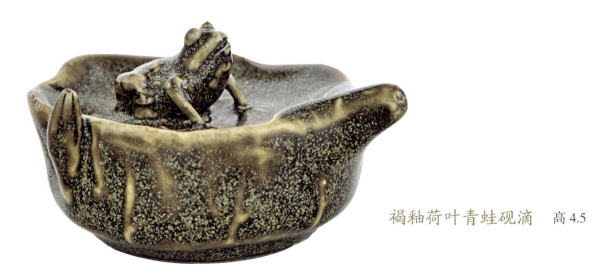

褐釉荷叶青蛙砚滴　　高 4.5

褐釉螭龙倒流砚滴　　高 10

褐釉鱼形砚滴　　长 7.5

青白釉鸭形砚滴一对　　长 9

青花"珍藏"款砚滴　　高 3.8

青花佛手形砚滴一对　　长 10

其他

青花兰草砚滴　　高 3.5

青花南瓜砚滴　　高 3.5

青花四方砚滴　　长 9

青花壶形砚滴　　高 3.8

青花壶形砚滴一对　高 3.5

青花富贵砚滴　高 3.5

其他

青花白菜形砚滴一对　长 9

青花石榴砚滴　长 10.5

青花砚滴　高 3.5

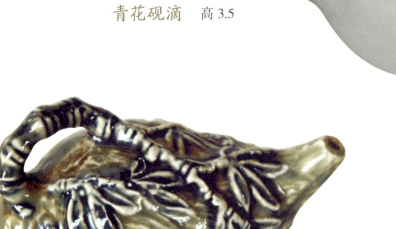

青花竹子砚滴　长 10

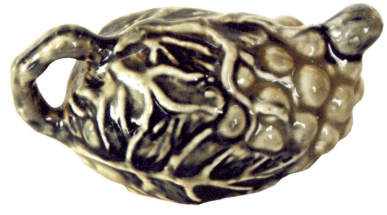

青花葡萄砚滴　长 10

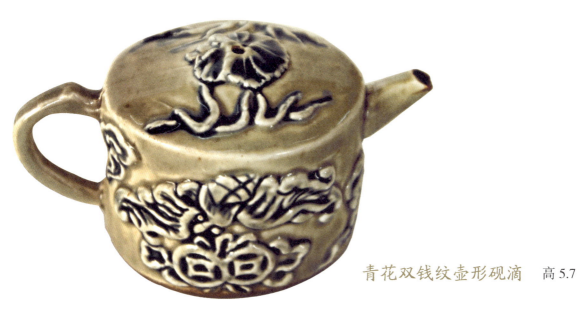

青花双钱纹壶形砚滴　　高 5.7

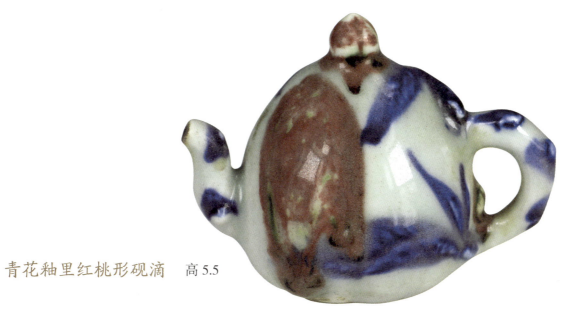

青花釉里红桃形砚滴　　高 5.5

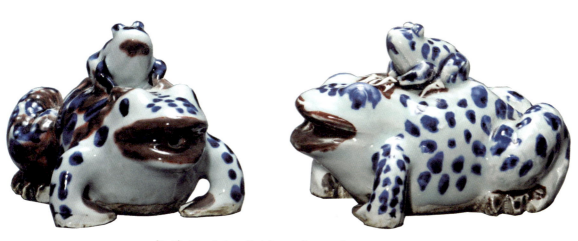

青花釉里红青蛙砚滴一对　　高 9　长 12

其他

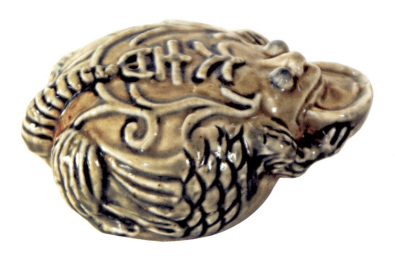

青花金蟾砚滴　长 8.8

费朝奇藏品 之 文房雅器

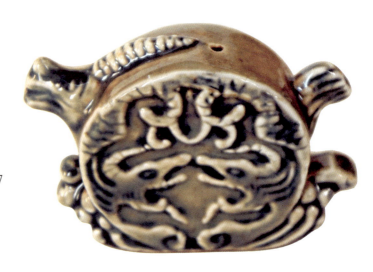

青花龙首砚滴　高 5.7

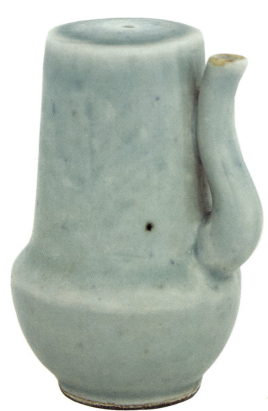

青釉瓶形砚滴　高 7

青釉花苞形砚滴　高 5

青釉荷叶青蛙砚滴　高 4.5

鼠戏葡萄砚滴　高 8

其他

龙把黑釉水注　高 9.5

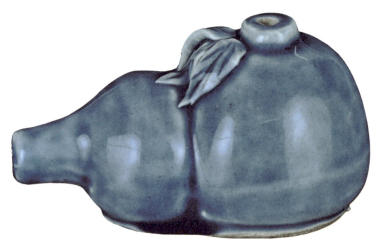

"康熙年制"蓝釉葫芦砚滴　长 11.5　高 6

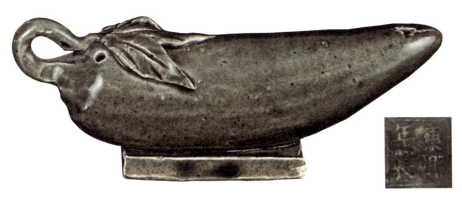

"康熙年制"青釉茄形砚滴　长 14.3　高 5.2

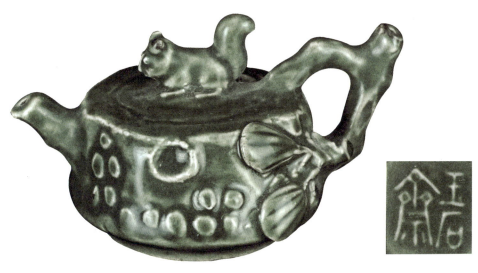

"玉石斋"绿釉松趣砚滴　长 9.5

青花羊首砚滴　长 10.7 高 4.6

褐釉船形砚滴　长 8 高 5.5

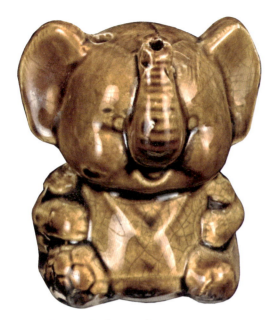

褐釉大象砚滴　长 6 高 8.5

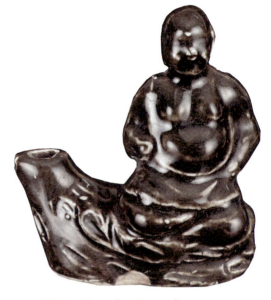

褐釉罗汉打坐砚滴　高 8

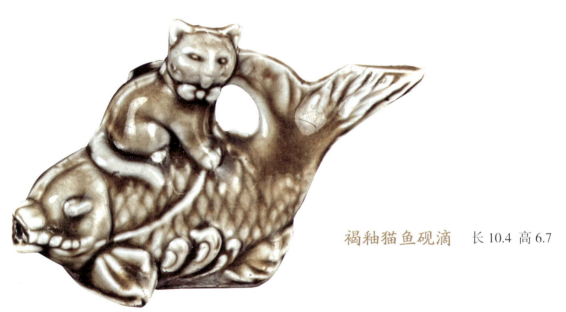

褐釉猫鱼砚滴　长 10.4 高 6.7

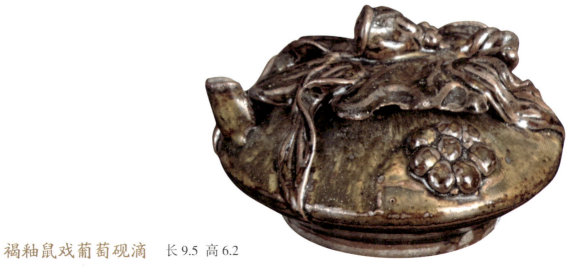

褐釉鼠戏葡萄砚滴　长 9.5 高 6.2

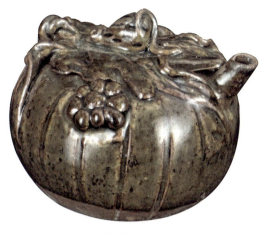
褐釉鼠戏葡萄砚滴　长9 高8

褐釉兔形砚滴　长11.5 高9.4

褐釉鸭形砚滴　长12.7 高7.5

褐釉羊形砚滴　长9.5 高9.4

灰青釉鱼形砚滴　长10.2 高5.9

褐釉猪形砚滴　长9 高5.8

其他

红釉梅花壶形砚滴
长 8.5 高 6

费朝奇藏品之文房雅器

黄釉狮钮印章形砚滴
长 9 高 10

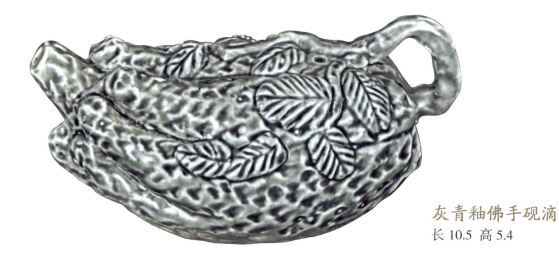

灰青釉佛手砚滴
长 10.5 高 5.4

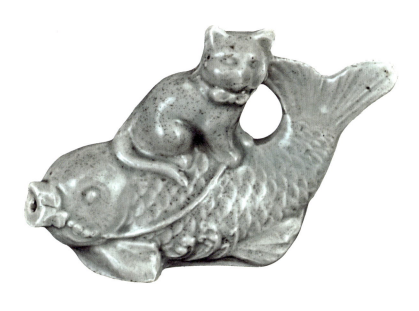

灰青釉猫鱼砚滴
长 12.3 高 8.3

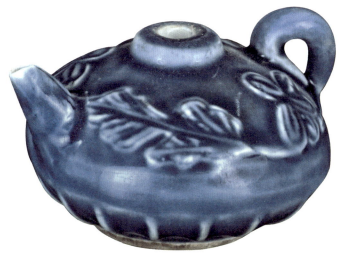

蓝釉花叶纹扁壶形砚滴
长 8.7 高 5.5

其他

蓝釉瓶型砚滴
长 5 高 6.5

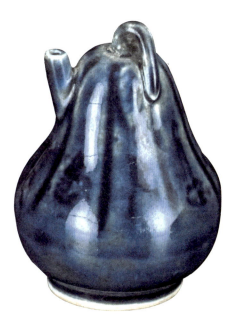

蓝釉茄形砚滴
长 5 高 7.5

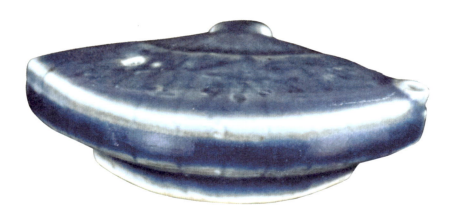

蓝釉扇形砚滴
长 8 高 2.2

蓝釉石榴形砚滴
长 11.5 高 6

蓝釉鼠戏葡萄砚滴
长 8 高 5.3

蓝釉双层五方砚滴
长 8 高 6

蓝釉四方倭角砚滴
长 6.7

其他

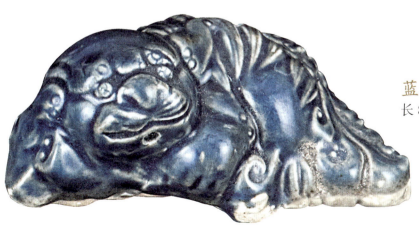

蓝釉铜钱驱年兽砚滴
长 8.8

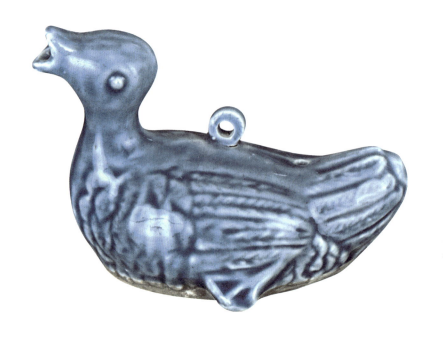

蓝釉鸭形砚滴
长 11.5 高 8

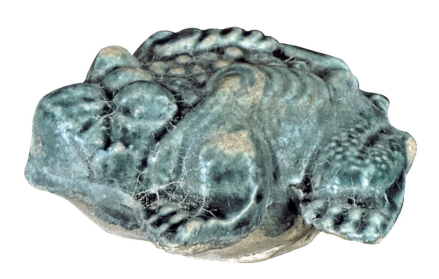

绿釉金蟾砚滴
长 7.4 高 3.7

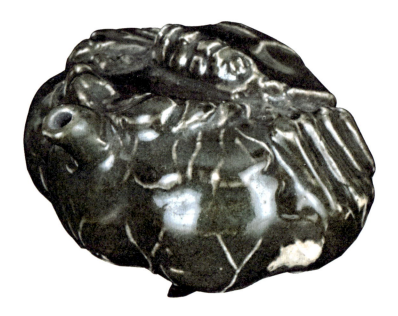

绿釉螃蟹砚滴
长 8

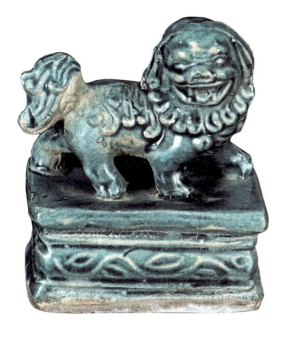

绿釉狮钮印章形砚滴
长 9 高 10

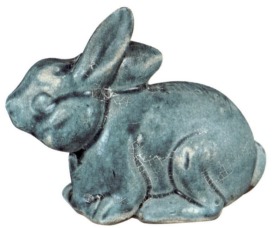

绿釉兔形砚滴
长 11.5 高 9.4

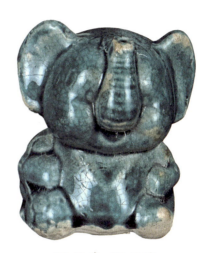

绿釉象形砚滴
高 9

绿釉鱼形砚滴
长 14 高 7.4

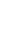

其他

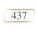

青花"大吉"金蟾砚滴
长 8.8

费朝奇藏品之文房雅器

青花福寿双全砚滴
长 10.2 高 4.2

青花猴子骑牛砚滴
长 8.7

青花白菜形砚滴
长 10.5 高 5.2

青花葡萄纹砚滴
长 9.8 高 4.5

其他

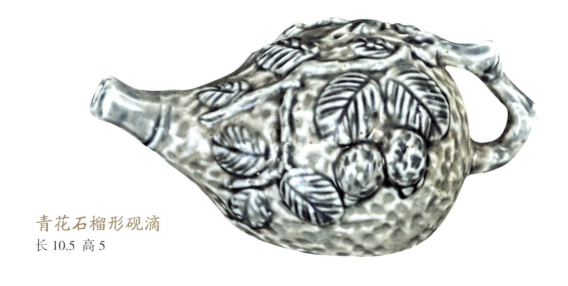

青花石榴形砚滴
长 10.5 高 5

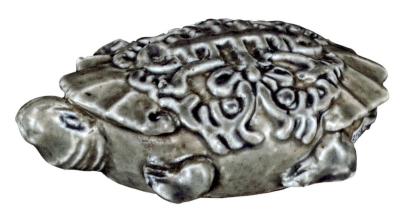

青花寿字龟形砚滴
长 9

青花四方山水纹砚滴
长 10.2 高 4.5

青花渔翁砚滴
长 10.9

青花鸳鸯砚滴
长 9

青花竹段砚滴
长 7.9

青釉花卉纹扁壶砚滴
长 8.5

青釉南瓜砚滴
长 7.5

青釉寿桃砚滴
长 10.5 高 6.7

其他

青釉鼠戏葡萄砚滴
长 8 高 5.5

费朝奇藏品之文房雅器

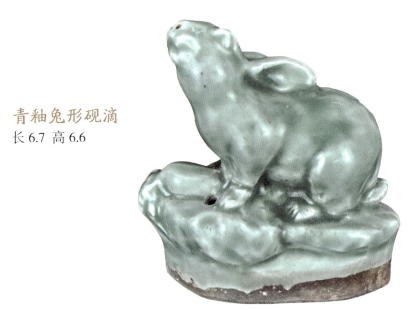

青釉兔形砚滴
长 6.7 高 6.6

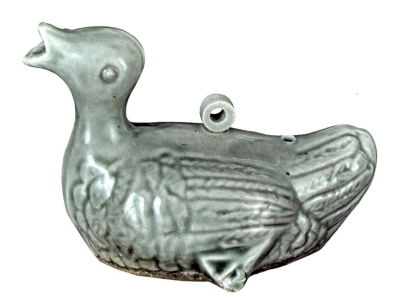

青釉鸭形砚滴
长 11 高 7.5

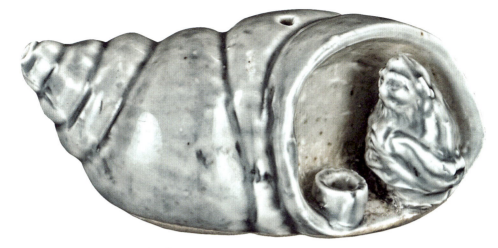

灰青釉海螺猴子砚滴　长 10

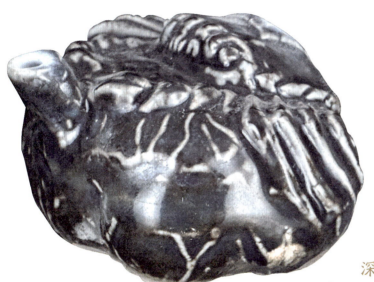

深蓝釉螃蟹砚滴　长 8 高 5

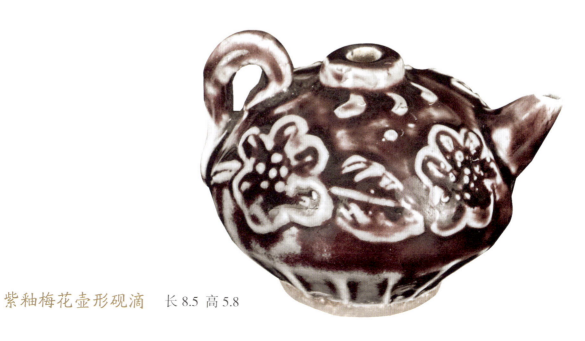

紫釉梅花壶形砚滴　长 8.5 高 5.8

其他

笔 舔

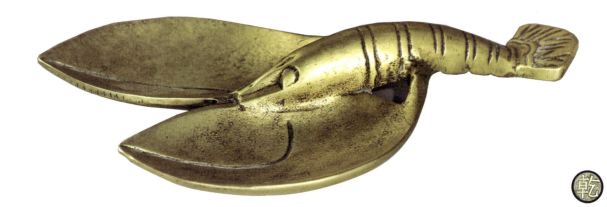

"乾隆"款铜鎏金虾形笔舔　长 16.5

"宣"款铜鎏金龟形笔舔　长 10

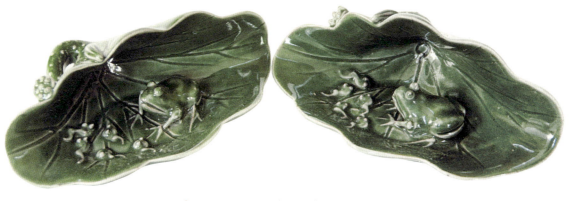

"白玉斋"款绿釉荷叶笔舔一对　　长14.1

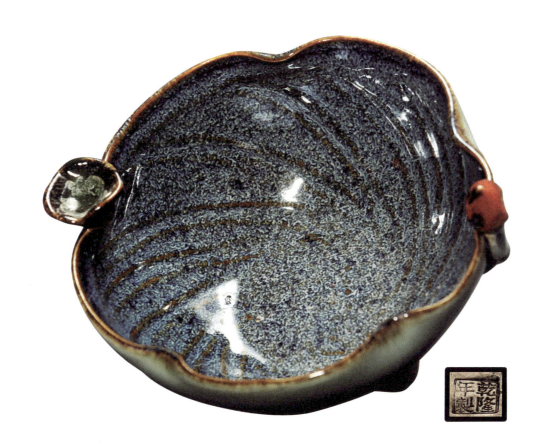

"乾隆年制"外青花里钧釉荷叶笔舔　　直径15

其他

犀角荷叶笔舔　长 12.5 宽 7.5

白玉心形笔舔　直径 9

镇 纸

"一路连科"铜镇纸一对
长 11

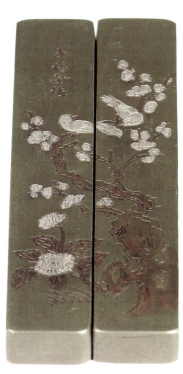

"喜鹊登梅"铜镇纸一对
长 11.5

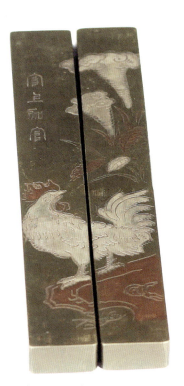

"官上加官"铜镇纸
一对　长 15.5

其他

"无欲则刚"狮钮铜镇纸一对　长 11

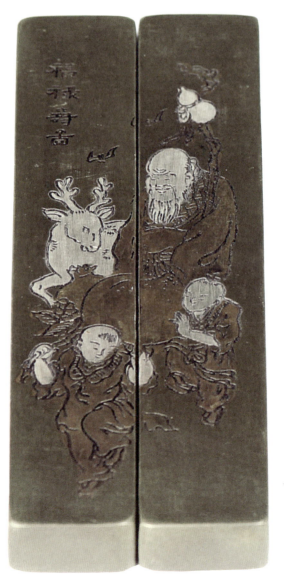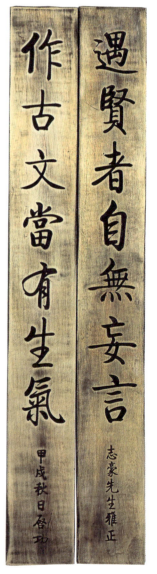

"杏花诗意"
铜镇纸一对
长 35.5

"福禄寿图"铜镇纸一对
长 11.5

启功铭铜镇纸一对
长 30

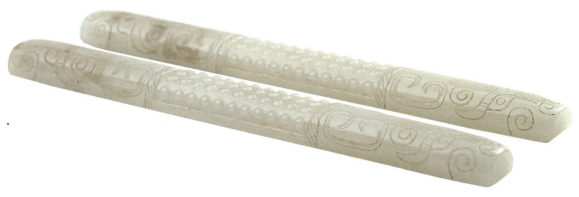

和田白玉镇纸一对　长 25

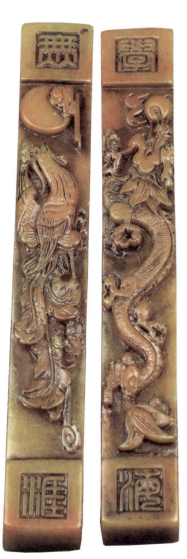

寿山石雕"学海无涯"
龙凤镇纸一对　长 23

文昌阁"梅兰竹菊"
铜镇纸一套
直径 7

玉石梅鸟镇纸一对
长 28

其他

玉镇纸一对　长 30

费朝奇藏品之文房雅器

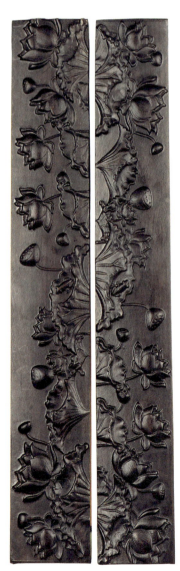

紫檀雕荷花镇纸一对
长 38

紫砂"墨趣"镇纸一对
长 22.5

绿松石卧虎镇纸一对　直径 5.5

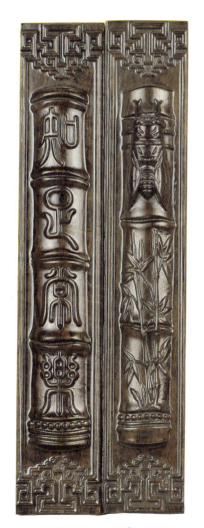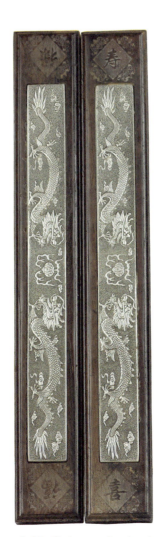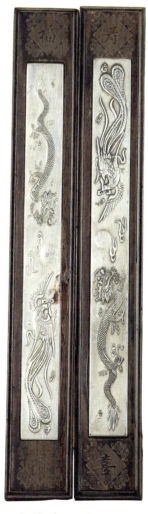

其他

酸枝"知足常乐"
镇纸一对　长 30

酸枝嵌银二龙戏珠
镇纸一对　长 30

酸枝嵌银龙凤纹
镇纸一对　长 30

铜鎏金"知足"镇纸
一对　长 24.5

铜鎏金琴式镇纸
一对　长 25.5

铜鎏金竹节镇纸一对
长 14

铜鎏金竹节镇纸
一对　长 20

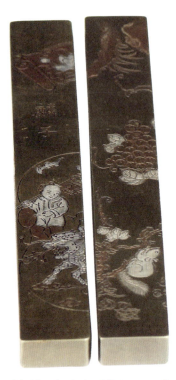

麒麟送子铜镇纸一对
长 15.5

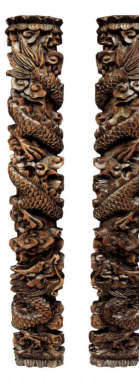

黄杨木盘龙镇纸一对
长 24.6

裁纸刀

紫檀裁纸刀　长 31

裁纸刀　长 24.5

其他

裁纸刀　长 30.5

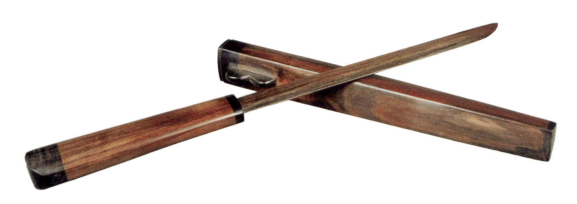

裁纸刀　长 31

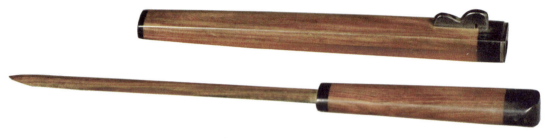

裁纸刀　长 31

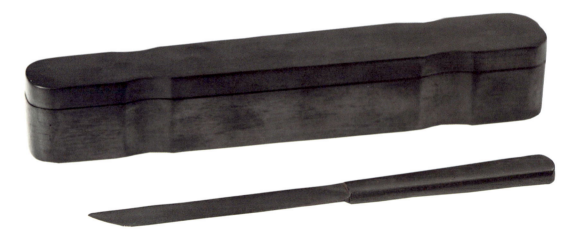

裁纸刀（带盒）

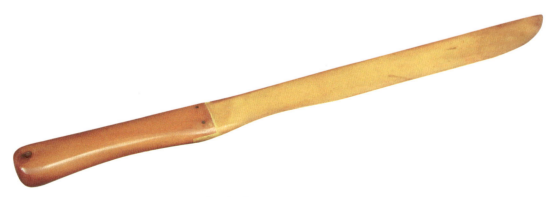

象骨裁纸刀　长 25

清 听雨竹臂搁　长 14.8 宽 7

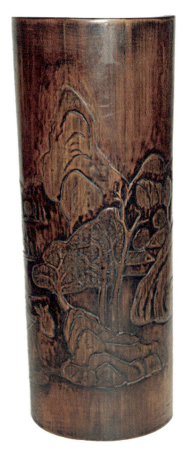

清 竹雕山水纹臂搁
长 28.8 宽 10

溥心畬铭铜鎏金臂搁
长 21.5

臂搁

其他

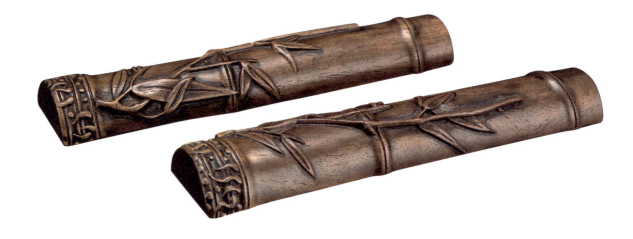

竹节纹臂搁一对　　长 29

竹雕臂搁　　长 30

诗文臂搁一对　　长 29.5　宽 7

陈鸿寿铭铜鎏金臂搁
长 23.3

印泥盒

"皇宋官窑"天青釉印泥盒
高 5.5 直径 12.5

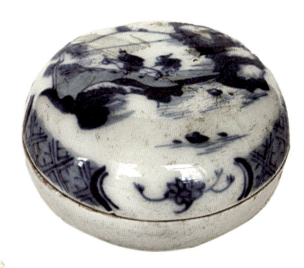

清 青花印泥盒
直径 9.5

清 青花印泥盒
高 10

"清凉寺御制"白釉印泥盒
高 4.5 直径 12.5

其他

玉印泥盒
直径 8

白釉牡丹纹印泥盒
直径 12

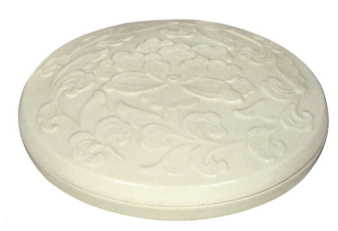

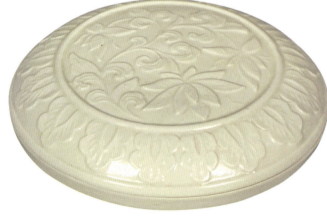

白釉花卉纹印泥盒
直径 12

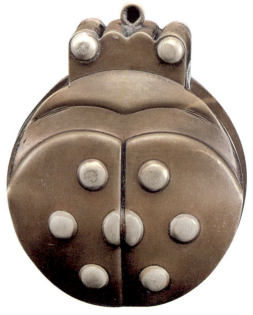

荣宝斋甲壳虫铜印泥盒
长 8

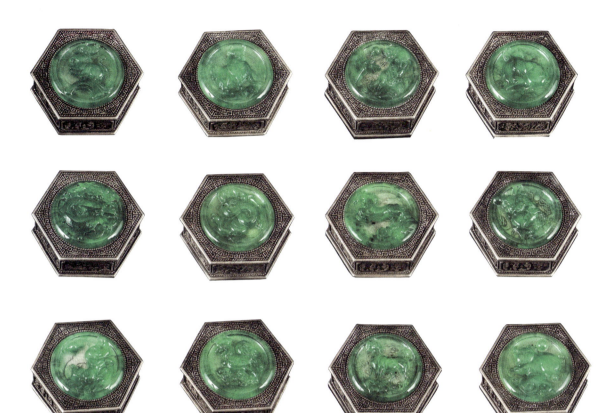

银镶翡翠十二生肖印泥盒　直径 5　高 2

黄花梨镶青花瓷印泥盒　直径 10

其他

印 盒

紫檀印盒　　长 19 宽 19 高 22

紫檀孔雀纹印盒　　长 21 宽 18 高 19

紫檀雕福寿纹印盒　　长 36 宽 20 高 13

桌屏

黄花梨雕福寿纹桌屏
高 73 长 78.5

其他

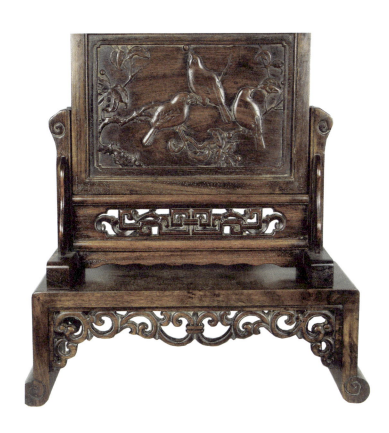

紫檀雕花鸟纹桌屏
高 46

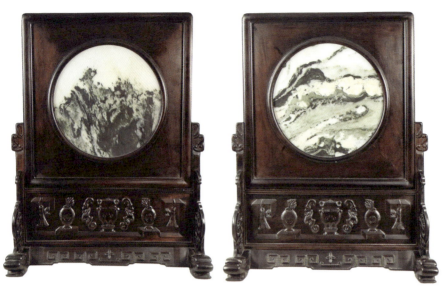

清 紫檀嵌大理石桌屏一对　　高 67

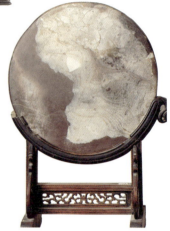

理石圆形美人桌屏　　高 46

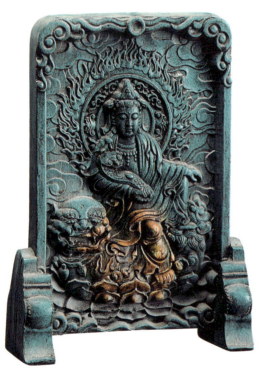
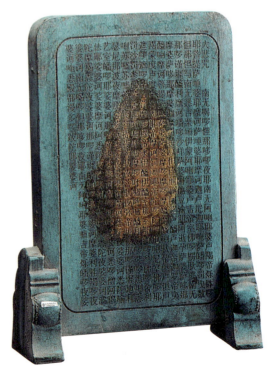

绿松石文殊菩萨大悲咒砚屏　　长 17.5 宽 6 高 24

绿松石"福星高照"砚屏　　长 41 宽 12 高 22

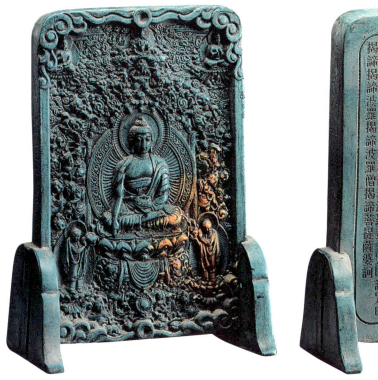

绿松石释迦牟尼佛心经砚屏　　长 17.5 宽 6 高 24

其他

紫檀镶宝嵌龙砚屏
高 30

"乾隆年制"砚屏一对　高 31

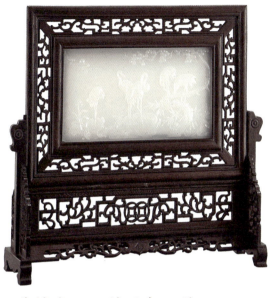

紫檀嵌玉五鹤同春砚屏　　高 32.5

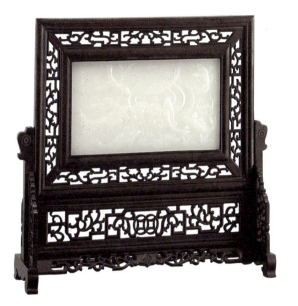

紫檀嵌玉鱼戏莲花砚屏　　高 32.5

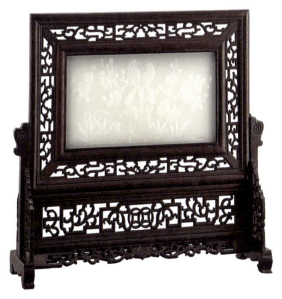

紫檀嵌玉喜上眉梢砚屏　　高 32.5

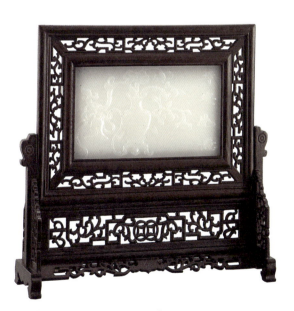

紫檀嵌玉平安如意砚屏　　高 32.5

其他

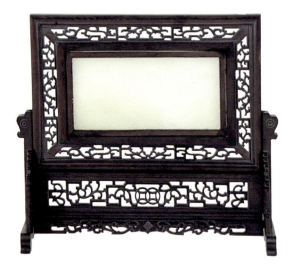

紫檀嵌玉砚屏　　高 33

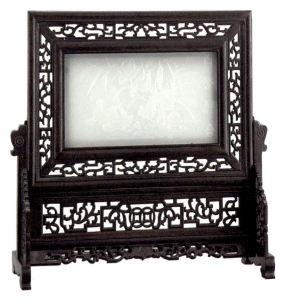

紫檀嵌玉百年好合砚屏　　高 32.5

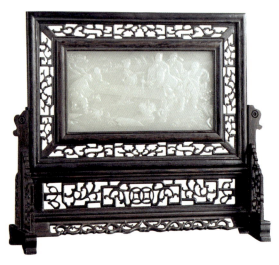

紫檀嵌玉福寿如意砚屏　　高 32.5

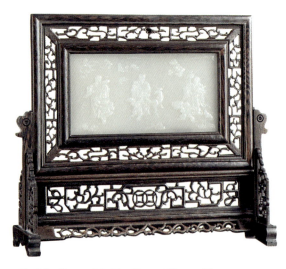

紫檀嵌玉福禄寿三星砚屏　　高 32.5

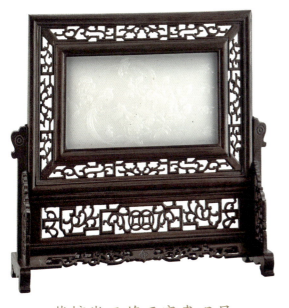

紫檀嵌玉花开富贵砚屏
高 32.5

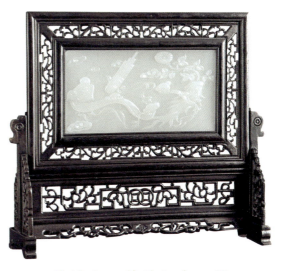

紫檀嵌玉莲花如意砚屏
高 32.5

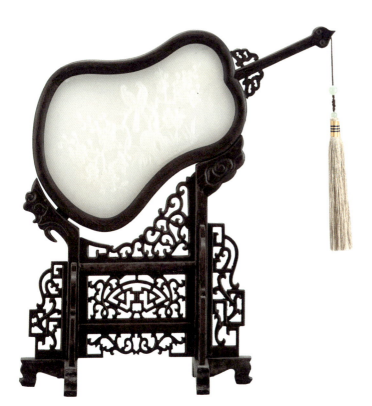

紫檀嵌玉喜上眉梢宫扇
高 32.5

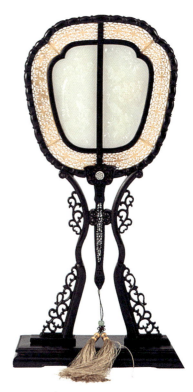

紫檀嵌玉宫扇
高 50

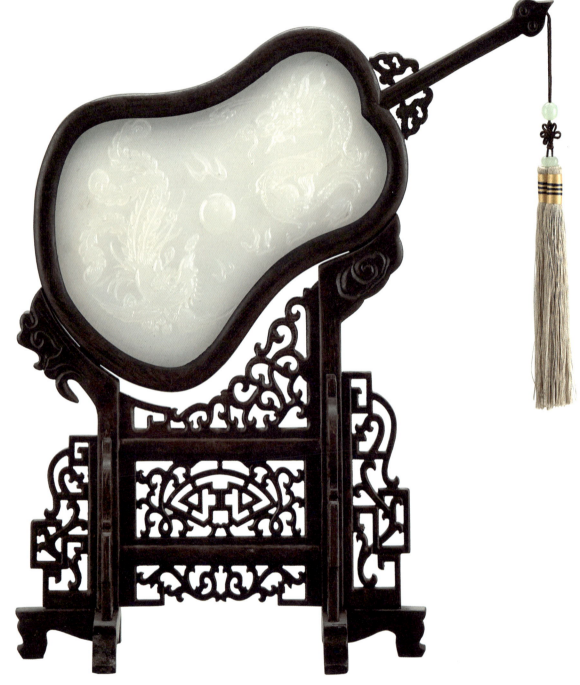

紫檀嵌玉龙凤戏珠宫扇　高 32.5

炉

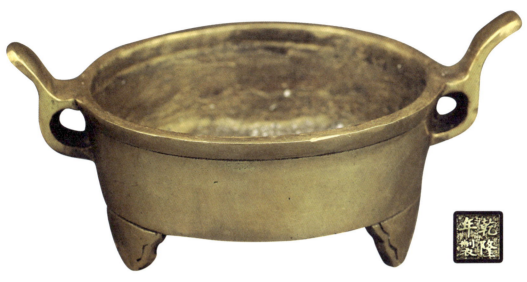

"乾隆年制"铜鎏金三足双耳炉　高5

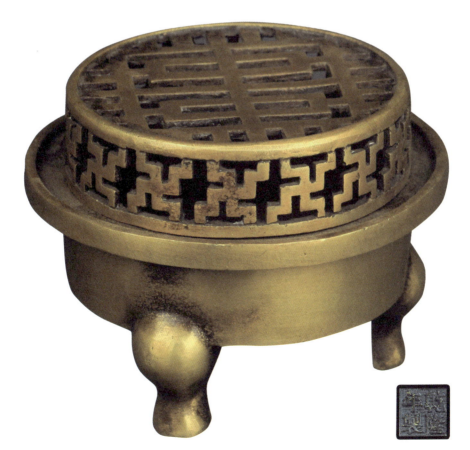

"乾隆年制"铜鎏金三足熏炉　高11.5

其他

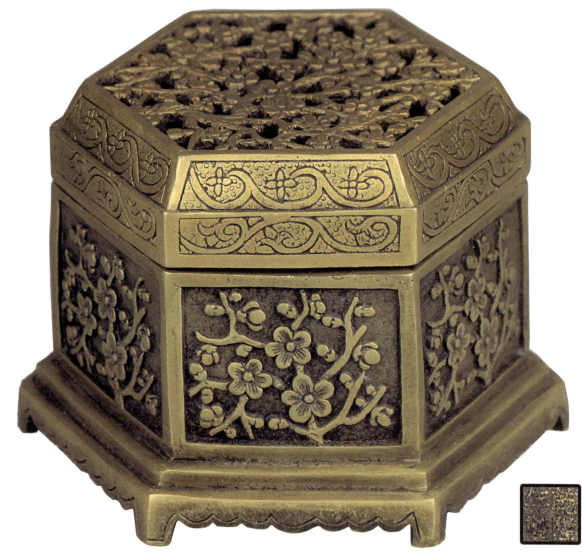

"乾隆年制"铜鎏金梅花六方炉　高9.5 长13.5

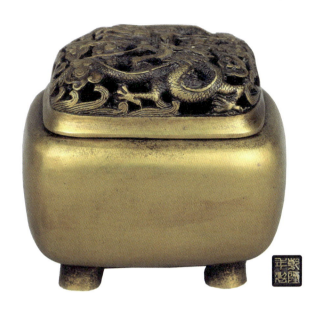

"乾隆年製"銅鎏金龍紋方爐
高 10.5

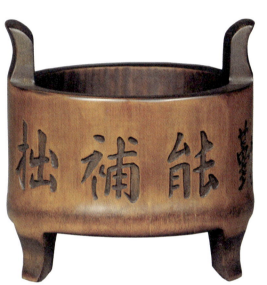

"勤能補拙"竹香爐
高 16

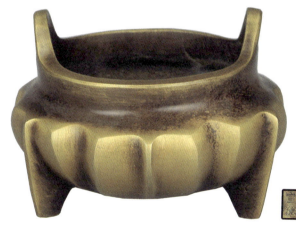

"大明宣德"銅鎏金三足雙耳爐
高 9.5

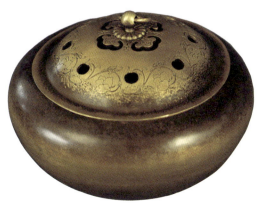

"大明宣德年製"銅鎏金熏爐
高 10

其他

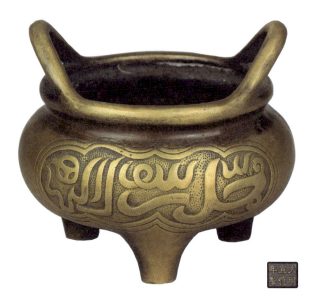

"大明宣德年制"铜鎏金桥耳炉
高 14 直径 15.5

"宣"款铜鎏金蝠纹熏炉
高 5

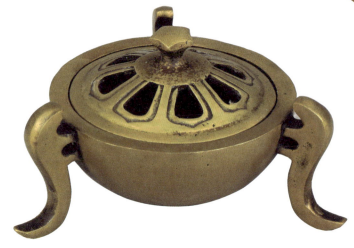

"宣"款铜鎏金三足熏炉
高 6 直径 14.5

"宣"款掐丝珐琅熏炉
高 6.5

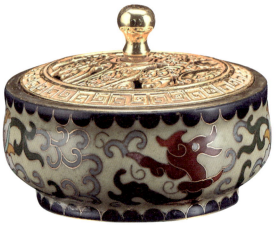

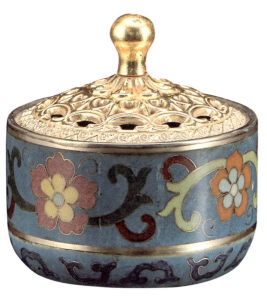

"宣"款掐丝珐琅熏炉
高 7

"宣"款铜熏炉
直径 8.5

"宣德年制"铜方炉
高 11

"飞云阁"铜鎏金三足炉
高 9.5 直径 10

其他

吴邦佐制"琴书侣"款龙纹铜炉
高 9.5 直径 9.5

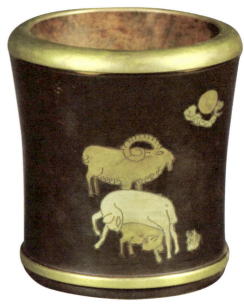

吴邦佐制"琴书侣"款三羊开泰铜炉
高 9.7 直径 9.5

"飞云阁"铜鎏金钟式炉
直径 8.5

紫檀熏炉
高 8

紫檀镂雕三足熏炉
高 14

黄花梨福纹四方熏炉
长 8.5 宽 8 高 12

黄花梨镂雕如意熏炉
长 11 宽 11 高 7

黄花梨镂雕龙纹熏炉
长 11 宽 11 高 5

其他

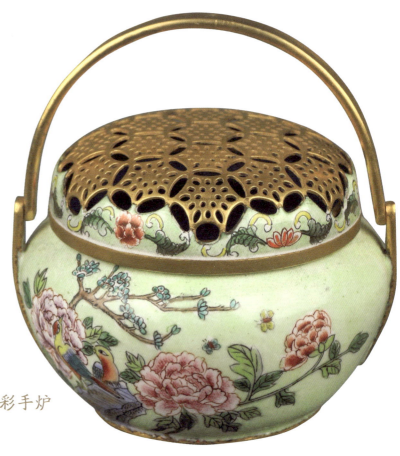

"乾隆年制"珐琅彩手炉
直径 8

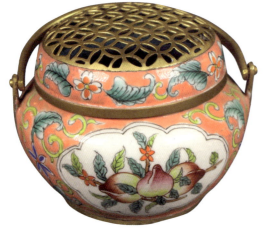

"乾隆年制"珐琅彩手炉
直径 8

"玉堂清玩"铜手炉
高 3 直径 6.5

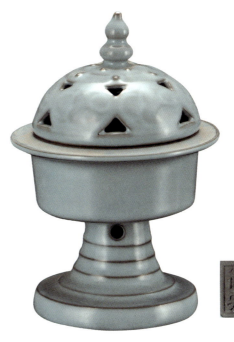

"大清康熙年制"青花釉里红熏炉
高 6

"宋徽宗"青釉熏炉
高 15

其他

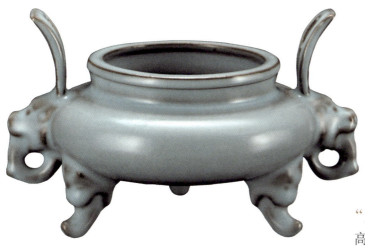

"宋徽宗御制"青釉三足双耳炉
高 9

"清凉寺御制"
白釉三足双耳炉
高 9.5

"宋徽宗御制"白釉斗式炉　高11

青釉莲瓣薰炉　高10

青釉莲花熏炉　高20

青釉莲纹三足炉　高12

青釉熏炉　高 6.5

钧釉三足双耳炉　高 7

其他

钧釉三足炉　高 7

青釉三足双耳炉　高 12　直径 10

青釉鬲式炉　高 14　直径 16.5

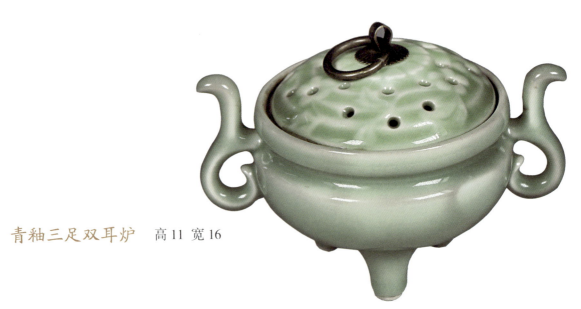

青釉三足双耳炉　高 11　宽 16

青釉镂空三足熏炉　高 8.5

青釉镂空熏炉　高 5.5

文房山子

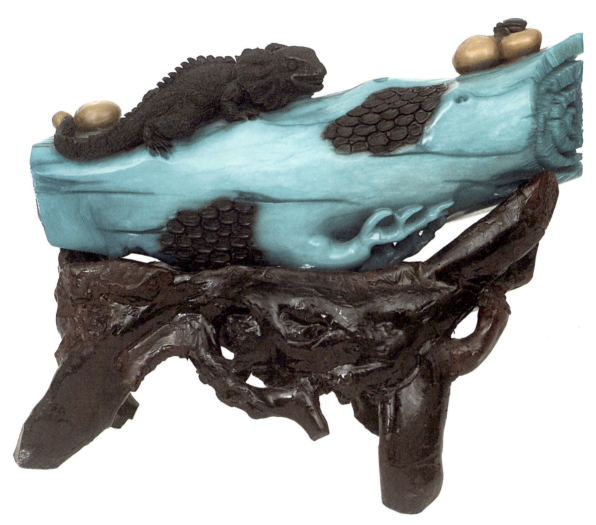

绿田黄冻蜥蜴山子　长 59　宽 16　高 26

其他

田黄雕松树人物山子
高 23

田黄雕深山雅集山子
高 24

田黄雕深山雅集山子
高 24

大唐贞观翡翠山子
高 13 重量 1187g

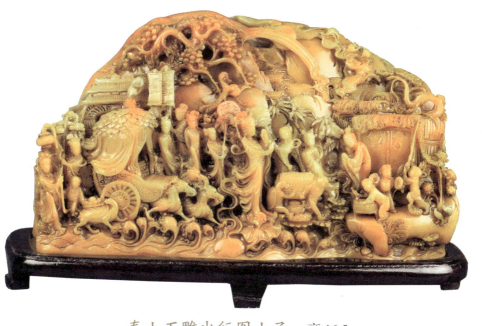

寿山石雕出行图山子　高 16.5

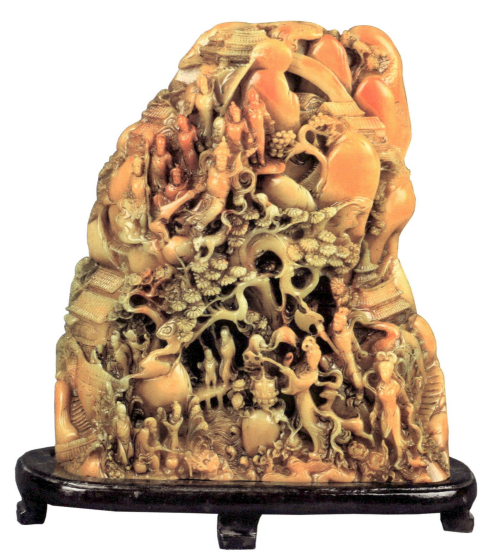

寿山石雕群仙图山子　高 26

其他

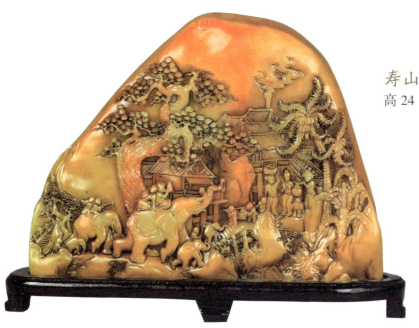

寿山石雕大象人物山子
高 24

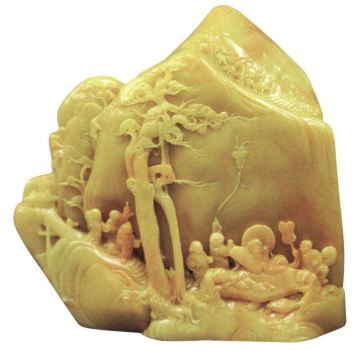

寿山石雕松下童子山子
高 18.5

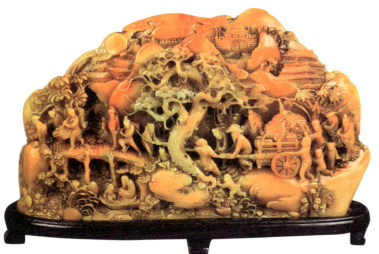

寿山石雕松树人物山子
高 19

寿山薄意雕山子　高33

黑寿山雕上河图山子　高26

其他

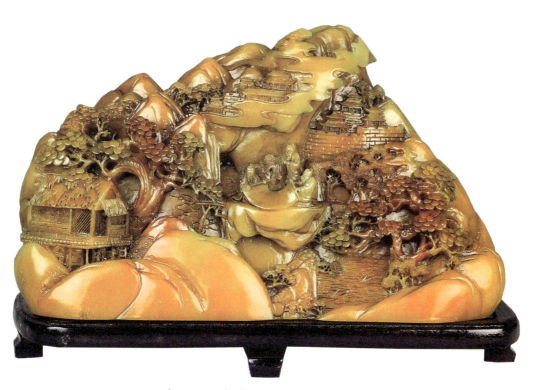

寿山石雕赏画图山子　高19

灵璧石　高 20.5

黑灵璧回头马　长 55

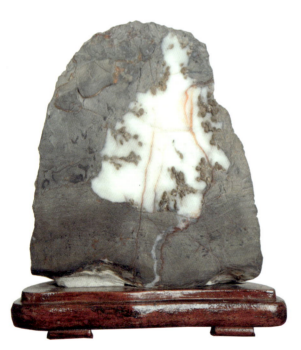

灵璧石　高 33

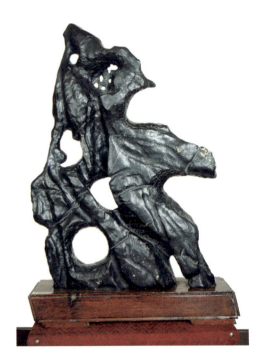

灵璧石　高 54.5

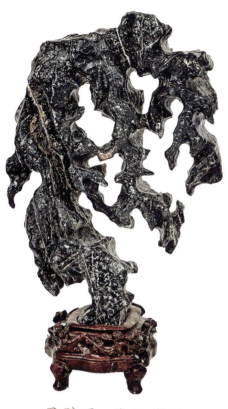
灵璧石　高80 宽44

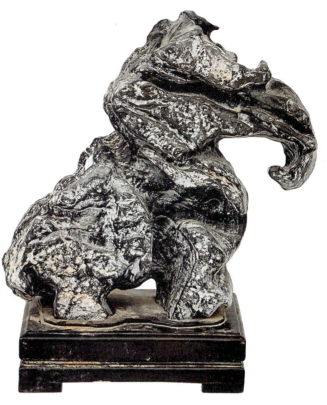
灵璧石　高54 宽60

其他

487

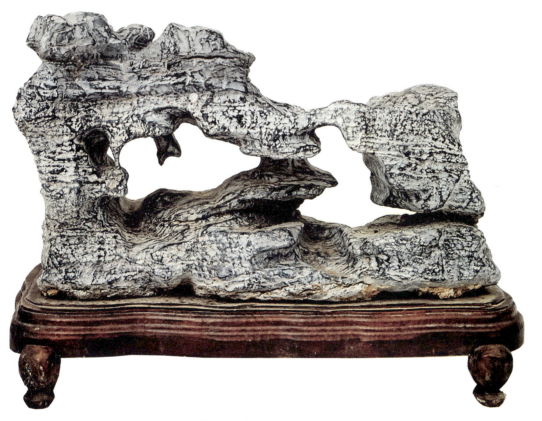
灵璧石　高46 宽58

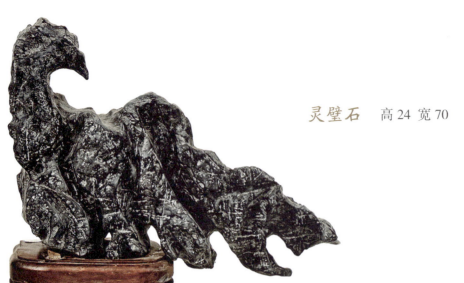

灵璧石　高 24 宽 70

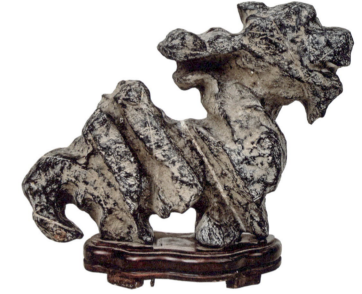

灵璧石　高 70 宽 70

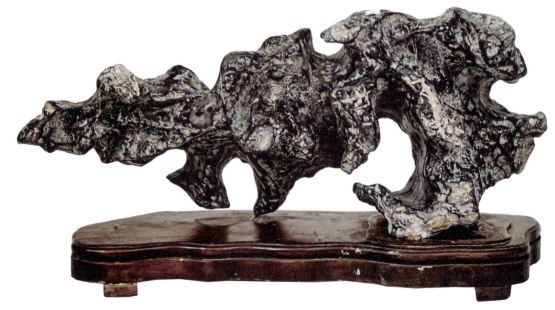

灵璧石　高 36 宽 64

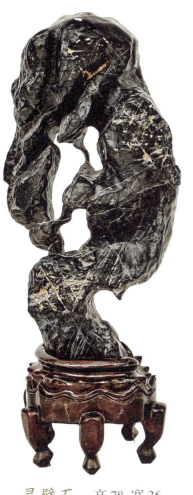

灵璧石　高 78　宽 36

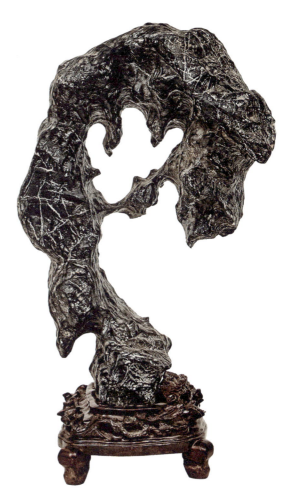

灵璧石　高 78　宽 53

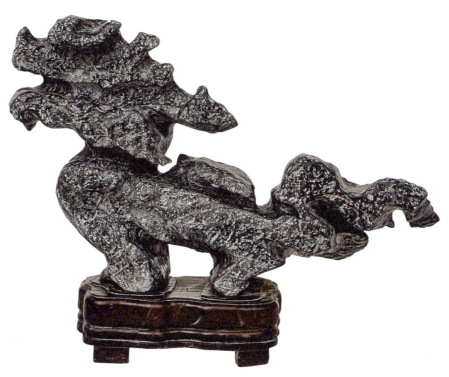

灵璧石　高 60　宽 87

其他

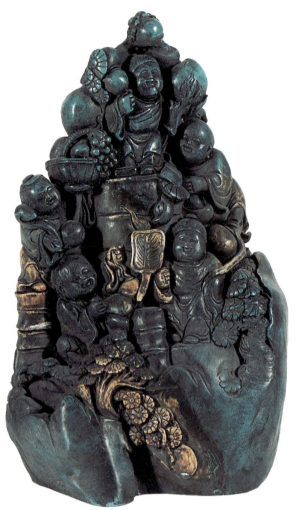

绿松石五子登科山子
高 25

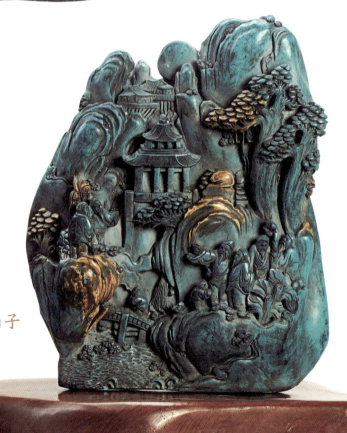

绿松石山水人物山子
高 34

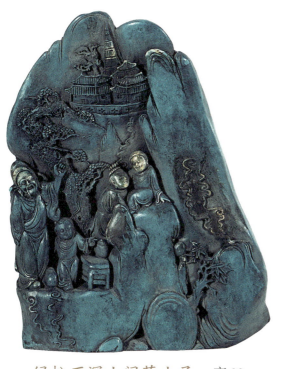

绿松石深山问茶山子　高 23

绿松石上河图山子　高 27

绿松石上河图山子　高 28

螺旋灵璧石　高 22.5

其 他

碧玉墨床　长 12.5　宽 5.5

虫漏沉香　高 27

紫檀文房小几　长 17.5 宽 10.5 高 5

紫檀枕匣　长 25 宽 10 高 10

其他

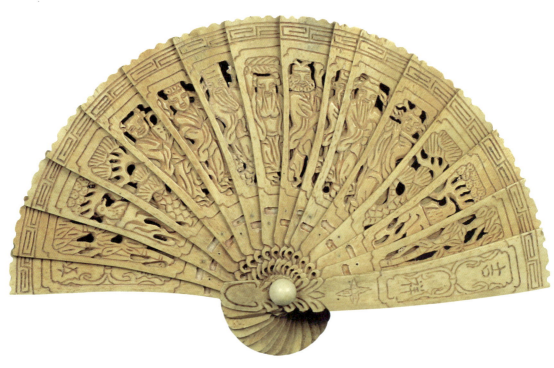

象骨八仙折扇　高 13

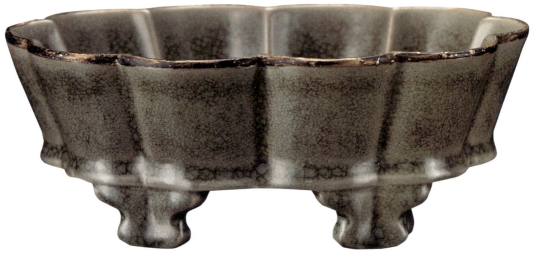

"宋徽宗"款四足葵花式水仙盆　直径 17　高 7

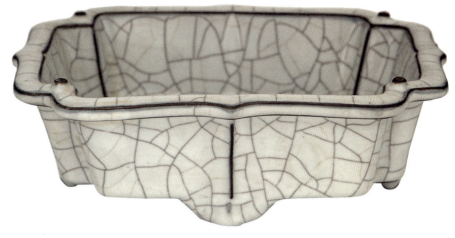

哥釉倭角水仙盆　长 20　宽 14.5　高 6.5

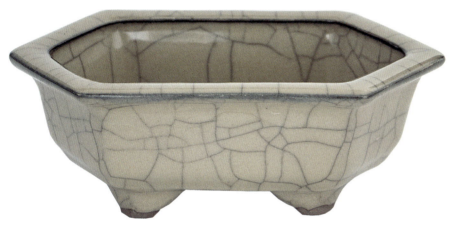

哥釉六方水仙盆　长 17.3　宽 10.5

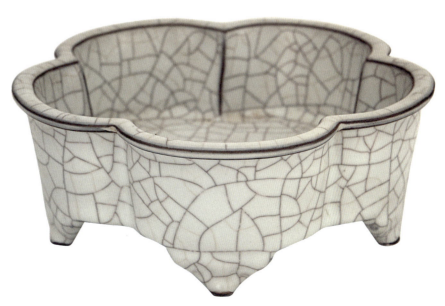

哥釉梅花式水仙盆　直径 20　高 6.9

其他

哥釉海棠式水仙盆
长 22 高 13

费朝奇藏品之文房雅器

青釉水仙盆
长 18 宽 14 高 5

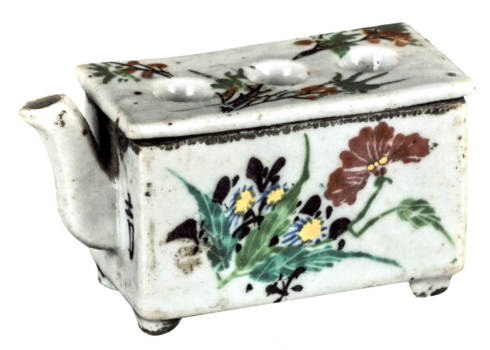

粉彩花卉纹笔插
长 9.8 宽 4 高 5